漫畫‧圖解

「被消失」的藝術史

李君棠
—著—

垂垂
—繪—

花朵、毛毛蟲和疼痛也能成為創作主題！
23位女藝術家挑戰時代與風格限制，
讓藝術的面貌更豐富完整

CATHARINA VAN HEMESSEN | SOFONISBA ANGUISSOLA | LAVINIA FONTANA
ARTEMISIA GENTILESCHI | JUDITH LEYSTER | RACHEL RUYSCH
MARIA SIBYLLA MERIAN | ANGELICA KAUFFMAN | GUAN DAOSHENG
WEN CHU | KATSUSHIKA ŌI | BERTHE MORISOT | MARY CASSATT
CAMILLE CLAUDEL | MARIANNE VON WEREFKIN | MARIANNE BRANDT
LEONORA CARRINGTON | FRIDA KAHLO | TAMARA DE LEMPICKA
LEE KRASNER | GEORGIA AND IDA O'KEEFFE | LOUISE BOURGEOIS

目錄

代序——

成為女藝術家

文／龍荻[※]

　　2015年，我看了很多遍惠特尼美術館新館的開幕展，印象最深的是初夏某天碰到一群站在李·克拉斯納作品《四季》前的私校女中學生。

　　當時她們正一字排開、聆聽美術館講解員解析這幅作品的創作背景，解說員大概說的是：李·克拉斯納是傑克遜·波洛克的妻子，也是非常出色的抽象表現主義畫家，只是在丈夫的盛名之下，她就沒有那麼有名。波洛克去世之前，克拉斯納從未創作過這樣大尺寸的作品，只能在丈夫工作室的閣樓裡畫畫，把更大的空間留給丈夫。早在1949年，波洛克大尺寸的作品就走紅，登上了《生活》雜誌這樣的主流媒體。1956年8月，波洛克因車禍去世了，1957年，49歲的克拉斯納從悲痛中走出來，畫了這幅畫。在這幅畫中，人們可以看到她旺盛的生命力，也可以看到她終於有空間去創作大尺寸作品。

　　失去丈夫是一件悲傷的事，但諷刺的是，只有丈夫的離去，克拉斯納才真正擁有了屬於自己的創作自由和空間。

　　對新一代的紐約女孩來說，大概很難體會在閣樓裡畫畫的克拉斯納選擇成為藝術家的艱辛。看展的紐約私校女中學生雖然穿著統一的校服襯衫短裙，但未來她們都可以肆意追求自己的愛好。如果她們選擇成為藝術家，若有天賦和努力加持，道路亦將平坦許多。但對克拉斯納來說，她的猶太家庭、所屬階級，甚至看起來極般配

※ 龍荻：中國藝術家。大學和碩士主修美國歷史，畢業於南開大學和美國喬治亞大學。近年為多家雜誌如《三聯生活週刊》、《單讀》、《東方歷史評論》、《GQ》等撰寫文化藝術類稿件，創作作品涵蓋插畫、封面和字體，並舉辦小型個展。另有個人文集《三心二意》，翻譯作品見於《巴黎評論·女性作家訪談》、帕蒂·史密斯的《奉獻白日夢》。

的伴侶都是限制她發展的客觀阻力。還在學習藝術的時候，她的一位老師對她作品的讚美也帶著性別歧視的濾鏡：「妳的作品好得不像女人畫的。」

　　這句帶著極度偏見的讚許，幾乎完美總結了女藝術家面對的歷史性和系統性阻礙。那天看展的經歷，結合克拉斯納在閣樓繪畫的場景，總讓我想起史學名作《張門才女》（ *The Talented Women of the Zhang Family* ）。在這本敘事精采的中國性別史著作裡，作者蘇珊·曼（Susan Mann）還原了晚清常州大家族中幾代才女的故事，她們在文學和

高近一層樓，寬近兩層樓！
（235.6×517.8cm）

李·克拉斯納，《四季》，1957年，現藏於美國惠特尼美術館

藝術領域擁有過人的才華，但大多數時候她們的創作只能在家族深閨中分享和流傳，因為女人的創作流傳出去是不光彩的。

　　性別史中有個觀念，在歷史上很長一段時間裡，無論東方還是西方，女人都屬於內在的家庭空間，而男人屬於外在的社會公共空間。男人理應在家庭之外創建一番事業，女人則需要為家庭奉獻，盡到母親或女兒的本分和職責。男人創建事業制定規則，他們賺錢養家，而真正貢獻家庭勞力盡母職之責的女性的勞動則被忽略或貶低。同時，女性在輔佐的角色上，也很少有機會去追求自己的事業。也許正因為婚姻賦予了克拉斯納妻子的身分，她才甘願在小閣樓裡繪畫，如果她丈夫沒有去世，也許我們都欣賞不到《四季》這樣的作品。

學性別史的經歷告訴我，歷史上的女性是沒有自我身分的，沒有自己可以定義的身分，也就沒有掌控命運的權力。而藝術創作恰恰非常注重自我和個人的表達，這就和時代對女性的期許產生了衝突。女性的天賦和創作很難被看到和支持，這本書裡寫到的女藝術家其實屬於幸運的極少數。因為觀念的限制、現實的阻礙，許多女性的天賦和才華被埋沒，把精力奉獻給了柴米油鹽和家族延續。

但即使是那些在世時能被看到的女藝術家，她們依然要面對來自外界的偏見和誤解，因為評價和闡釋的權力並不總在她們手裡。大多數時候，這樣的權力屬於千百年來在外創建事業和規則的男性。比如喬治亞‧歐姬芙，這些年來無論內行還是外行，提到她的時候都會說那個畫花的女人，她畫的花象徵著生殖器。但歐姬芙本人始終不這麼認為，把花和生殖器聯繫起來，是她的藝術經紀人（後來成了她丈夫的斯蒂格利茨）的主意。雖然她後來多次辯解，但先入為主的概念一經傳播，固有的印象便很難改變。正因為闡釋和評價的權力不在女性和創作者手中，她們才被扣上了「不夠偉大」的帽子。

克拉斯納和歐姬芙的故事都可以在本書中讀到。在我看來，這是一本藝術史工具故事書。一方面，讀者可以在書中讀到古今中外女藝術家的故事；另一方面，讀者從這些故事出發，可以去探索更多藝術作品背後的歷史，了解更多女藝術家的創作和她們所處的時代資訊。

本書最大的特點在於，把這些女藝術家放在她們的時代裡來討論。相比歷史上和她們同輩的那些無法接受教育、追求藝術理想的女性而言，她們是超越時代的幸運兒。但讀者也要記住，無論時代怎樣變遷，無論我們當下一代女藝術家有多大的選擇權和創作自由，所有人都是時代的產物，我們或多或少受到時代和環境的規訓與限制。克拉斯納為了丈夫可以委屈自己的創作，在丈夫死後傾其一生都在維護他的藝術遺產。我一度很想知道，那麼多年為丈夫奉獻，克拉斯納是否遺憾？是否想過離開他？但回看20世紀50年代，

二戰後美國發展迅速的冷戰年代的社會環境，即便受過最好教育的女性大多回歸了家庭，也許克拉斯納當年就是在那樣的環境下做出對她來說「最好的」決定。我們不能用如今對藝術家女權程度的要求去要求克拉斯納。

說到今天，如今當代藝術蓬勃發展，市場大好，選擇成為女藝術家就沒有阻礙了嗎？答案肯定是令人失望的，至少我的體會是這樣，那些歷史和社會常識中根深柢固的觀念是很難改變的。人們對藝術家的誤解往往更深。

如今即使是比較了解我的朋友，好久不見之後問我的第一個問題都是：最近有沒有交新男友？個人問題有沒有解決？我微笑客氣岔開話題，心裡也會想對她們大吼，藝術家最重要的個人問題難道不是創作嗎？為什麼不問我最近在搞什麼創作，讀了什麼書，又有什麼進步和啟發？

同樣，即便今日，仍然有人問已婚的女藝術家如何平衡事業和家庭，卻沒有人去問已婚的男藝術家這個問題，因為男人就是要去開創事業的疆土，女人就要回到家庭，為家人奉獻。這從一個側面回答了「為什麼沒有偉大的女藝術家」這個偽命題，但我們更應該問的是當女人選擇成為藝術家，忠於自我和個人的表達與創造的時候，是哪些歷史的、系統的、同輩的、異性的、同性的偏見在阻撓和抑制她們的行動？

選擇成為藝術家，與任何選擇在這個世界和社會獨立開創一番事業的女性一樣，都需要極大的自信、耐力和勇氣。歷史中根深柢固的偏見是誰都逃不掉的障礙，比那些實際的客觀阻礙更無孔不入。

我個人並不介意被人稱為女藝術家，雖然有出色的前輩非常介意這樣的稱謂。這也非常好理解，因為在前輩的時代和創作環境中，女藝術家的作品就算再出色，都會被別人看低一等。但時代在變，女藝術家要真正追求創作與表達的自由，得到平等對待，接受和擁有這個身分也許是第一步。真正有能力的女藝術家，並不需要證明自己和男藝術家（或者男性藏家追捧的藝術家）一樣可以創作他們所謂的「偉大」或「深刻」的作品。而閱讀這本書，就更可以幫助我們理解女藝術家身分的由來，以及成為女藝術家的不易。

2021 年 11 月 30 日於北京

前言——
歷史上有偉大的女藝術家嗎？

1936年12月1日晚，數百名藝術家在紐約因為參與抗議政府解雇藝術家的活動被捕。隨即在監獄裡發生了一件奇妙的事：所有藝術家心照不宣地在登記時使用了假名，信口胡謅了歷史上不同的偉大藝術家的名字蒙混過關。於是，「米開朗基羅」被捕了，「畢卡索」也被捕了。當一個著名藝術家的名字被喊出來的時候，其他人會注目一陣，看誰又挑走了有趣的名字。獄警一頭霧水。

女藝術家李・克拉斯納也是當晚被捕的人之一，她為自己選了印象派畫家瑪麗・卡薩特的名字。事後，她回憶說：「我當時並沒有太多選擇……不是用羅莎・博納爾，就是用瑪麗・卡薩特。」

「並沒有太多選擇」——克拉斯納無意間道出了藝術史令人尷尬的一面。

歷史上有女藝術家嗎？答案是肯定的。但是如果加上「偉大」這個形容詞，再問一遍這個問題，似乎會讓人為難。女藝術家的名字並不在藝術史的「常識」之內。如果一個受過高等教育的人不認識王維或達・文西，可能會令人驚訝，但是如果那人不知道管道升或芙烈達・卡羅，大概沒什麼大不了的。在介紹法國印象派的書裡，如果繞開畫睡蓮的莫內，簡直是大逆不道之事；而如果恰好忽略了貝絲・莫里索，卻不會有太多人提出質疑，即使莫里索參加印象派聯展的次數比莫內要多得多。

為什麼會這樣？是女藝術家更缺少天賦嗎？還是她們不知道如何展示自己、讓自己被人記住？

1971年，藝術史學者琳達・諾克林在《藝術新聞》上發表了一篇論文《為什麼沒有偉大的女藝術家？》（ Why Have

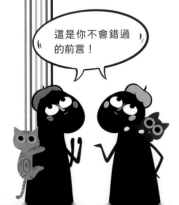

這是你不會錯過的前言！

There Been No Great Women Artists?），指出「偉大」的概念本來就是藝術史敘事有意無意編造的一種神話。在這種神話裡，一個藝術家有天賦、創造出偉大的作品然後青史留名，是一個不會被動搖的成長模式。然而要成為偉大的藝術家並不完全仰賴天賦，而是需要經過反覆的訓練，得到周遭環境乃至社會一定程度上的支持。這些先決條件看起來並不浪漫，也總是從偉大藝術家的傳說中被刪除。諾克林明知故問：「如果畢卡索是個女孩呢？他的父親還會為他投入如此多的注意力和期望嗎？」

許多女藝術家甚至從一開始就沒有得到訓練的機會——歐洲不少美術學院直到19世紀才開始接受女學生的申請。如果她們有幸成為男性藝術家的女兒、伴侶或是助手，能夠接受基礎藝術教育，就會遇到第二個難題——裸體。女藝術家使用裸體模特兒長期以來被視為絕對的禁忌，而繪畫或者雕塑出生動的人體是西方藝術的重要評判標準——讓她們在這場比賽裡輸掉實在太容易了。

諾克林的論述在西方藝術史學界可謂石破天驚。從那時起，許多人開始努力挖掘歷史上那些隱沒的天才——被遮蔽的女藝術家們，並且發現，在藝術史的幾乎每一個階段，女藝術家從未缺席，總有女藝術家超越自我和社會的限制，創造出動人心魄的作品，然後迅速被人遺忘。

總是如此。

從諾克林發表這篇論文到現在，已經過去了50年。在這段時間裡，重新發現和討論歷史上的女藝術家的著作數不勝數。

為什麼我們仍然想要做這本書呢？

在我們身邊，有不少從未系統性學習過藝術史的朋友，他們常常會問一些尖銳又無比重要的問題：「為什麼這幅畫會這麼值錢？」「為什麼這種『我也能畫』的作品能夠堂而皇之地走進美術館？」「誰來決定一幅畫是不是好看的？」這些問題，通常會由一些藝術史科普讀物做出解答，但是這些藝術史科普讀物往往會有意無意地重複從古至今的偏見——只從男藝術家的角度敘述藝術史。

我們想，如果從女藝術家的角度來梳理和介紹藝術史，也許能提供一個全新的視角，回答更多的問題。比如，「藝術史應該怎麼寫，是不是由一個人決定的？」「藝術家突出重圍，需要什麼樣的條件？」「藝術家需不需要有商業頭腦？」在這本書裡，所有女藝術家都不是作為彌補性的角色或者例外存在，也不是「僅僅因為她們是女人」就被選

中。我們挑選出了藝術史中不可或缺的女藝術家，了解她們，才能夠真正了解藝術史的全貌。

你可以在書裡看到各個時代的女藝術家如何突破社會及個人生活中的限制，改變藝術史的進程，提出描繪世界的新方法，創作出令人驚嘆的作品；同時，你還可以看到許多有趣的藝術史故事。

我們希望它足夠通俗易懂，足夠好玩，讓你偶爾翻開，就可以從中獲得一些有用的知識。

這本書主要是由女藝術家的生平組成。在她們的故事開始之前，我們會介紹她們生活的時代，比如那個時代喜歡什麼樣的風格，那個時代藝術家是怎麼賺錢的（沒錯，任何一個時代的藝術家都是需要錢的），而那個時代的前衛藝術家想解決的問題又是什麼。

在闡述每一位女藝術家作品的動人之處和她們對藝術史的影響之外，我們還加入了「人物頁」和「印象頁」──前者介紹對女藝術家影響深遠的，或是不可或缺的親密人物，後者闡述她的作品和風格給人最主要的印象，讓你可以迅速抓住關於她的關鍵字。

另外，我們認為，忽略也是一種強而有力的書寫方式。在處理女藝術家的傳記時，我們有意忽略了一些個人史的細節。這些細節通常被用來給女藝術家的作品蒙上一層迷霧，讓她們長時間努力工作完成的創作僅僅變成一種情緒化的產物，或者讓人以為只有通過這層迷霧才能真正了解她們創造力的來源。在篩選這些人生經歷時，我們只會問一個問題：「這和她畫得好不好有關係嗎？」如果答案是否定的，我們就會故意忽略那些經歷，無論它看起來多麼誘人。

最後，我們在這本書裡加入了一個常常出現的人物──一個小黑人。他／她可以是任何人，可以代替我們發出最天真可愛的疑問並做出解答，也可以代替因為歷史紀錄湮滅而無法找到畫像的人。不管這個小黑人是誰，可以確定的是，他／她在本書中一定保持著最旺盛的好奇心。

本書創作於疫情期間，交通的阻隔使我們獲取資料增加了一些

難度，但透過許多朋友的幫助，讓我們最終將它完成了。我們希望它是一本拋磚引玉的書，在這之後，會有更多人加入，完善女藝術家的故事。

　　最重要的是，我們想要感謝你。感謝你選擇了這本書，作為了解女藝術家和她們的歷史的起點，它一定不會讓你失望。

為什麼沒有偉大的女藝術家？

大家好，接下來你將要看到的，其實是一個懸疑故事。

這個故事從幾萬年前開始。一個居住在洞穴裡的女人在岩壁上畫畫，她感到非常滿意，就在岩壁上留下了一個手印。

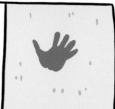

從那時開始，女藝術家就出現了。但是，她們中的大多數卻沒有被人記住。

這中間，發生什麼事？

1971年，藝術史教授琳達·諾克林發表了一篇論文，標題直接發問：為什麼沒有偉大的女藝術家？

這麼說有點不尊重人吧，歷史上有女藝術家呀。

呃……這麼說的話，關鍵在於「偉大」？

人們觀念裡的偉大藝術家大概是這樣成長的。

達文西

在成為偉大藝術家的神話裡，「天賦」的重要性被誇大了。

有天賦！ → 畫出動人的作品！ → 出名，變偉大！

如果達文西是個有天賦的女孩，她的家人還會那麼努力培養她嗎？

在19世紀以前，很少有美術學院接受女學生。

女人在很長一段時間裡不被允許使用裸體模特兒。

但「偉大」的藝術很多時候和精確描繪人體的技能有關。

所謂天賦，只是成為藝術家的條件之一。你要非常非常幸運，才有機會從種種限制中突圍而出。

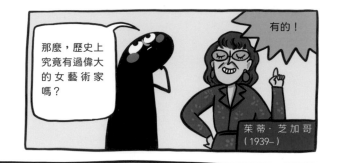

那麼，歷史上究竟有過偉大的女藝術家嗎？

有的！

茱蒂・芝加哥
（1939–）

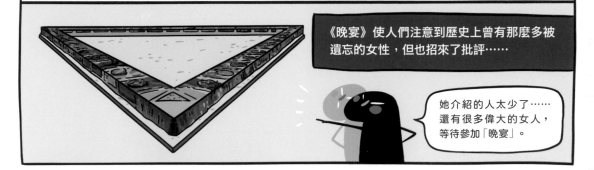

茱蒂・芝加哥在 1979 年展出了大型裝置《晚宴》，呈現 39 張餐桌，每張桌子代表一位歷史上的著名女性（包括女藝術家），地面瓷磚上還有 999 位傑出女性的名字。

《晚宴》使人們注意到歷史上曾有那麼多被遺忘的女性，但也招來了批評……

她介紹的人太少了……還有很多偉大的女人，等待參加「晚宴」。

其實，我也是個女藝術家。

你現在看不見我的臉，因為我還沒有被你注意到。我就埋在某個歷史記載裡。同時，我也可以是你們當中的每一個人。

面對疑惑的事情時，我會直接發問。

這畫的是什麼東西！

我在這本書裡還會代表所有找不到確切畫像的歷史人物。

因此，留下自己的痕跡很重要！

我有臉了。

很久很久以前，女藝術家就嘗試留下自己的痕跡，讓你以後有機會發現她。
當你願意去看的時候，偉大的人物就在其中。

CHAPTER

1

第一章

法蘭德斯※與義大利

15–17 世紀

繪畫是怎麼來的？第一個畫畫的人，是因為什麼而提筆？

在歐洲的傳說裡，繪畫是從人對世界的模仿開始。古羅馬的老普林尼在《博物志》裡記述，在古希臘時期，一個女孩在愛人離去之前，將他的影子的形狀描在了牆壁上，以便想念他時有所憑依。

繪畫就是這麼出現的。那時候，女藝術家開了一個偉大的頭，卻還沒學會誇耀自己。

藝術家生來就是藝術家嗎?

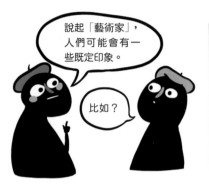

說起「藝術家」，人們可能會有一些既定印象。

比如?

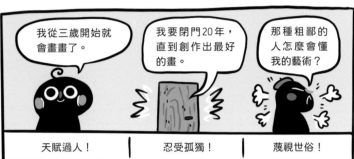

我從三歲開始就會畫畫了。

我要閉門20年，直到創作出最好的畫。

那種粗鄙的人怎麼會懂我的藝術?

天賦過人!　　忍受孤獨!　　蔑視世俗!

事實上，在15–17世紀的歐洲，這些印象都……不太準確

首先

成為一位藝術家需要和師父住在一起，從學徒做起，接受長期的訓練，模仿歷史大師的畫作。從學徒到大師，可能需要十年時間。

道德還是夢想?這是個問題。

因為很多情況下需要和男性師父住在一起，對繪畫感興趣的女性可能就此卻步，以免受到道德猜疑。

其次

藝術訓練的核心是臨摹人的形體。從雕塑開始，再為真人模特兒寫生，直到掌握在平面上呈現活生生的人的真正方法。

呃……

然而，在很長一段時間裡，女人是不被允許使用裸體模特兒的。

再次

掌握描繪世界的技藝聽起來是件很厲害的事情，不過，繪畫和雕塑在那時只是屬於手工藝活的一種。藝術家和工匠一樣，受到「手工藝人行會」的管轄。

然後

行會評估藝術家的技術，發放認證給他們——一個叫「大師」的頭銜。然後，藝術家就可以從行會中得到委託。

持證上工

最後

委託的客戶叫作「贊助人」。贊助人可以是國王、公爵、教會、商人或行會。

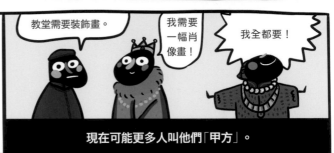

教堂需要裝飾畫。

我需要一幅肖像畫！

我全都要！

現在可能更多人叫他們「甲方」。

可是

找到贊助人意味著一段時間內有穩定的收入來源。達文西就曾寫信向米蘭公爵自薦，最終獲得了一個職位，在那裡他創作了《最後的晚餐》。

親愛的公爵，我非常厲害……

達文西

**無論獲得怎樣的商業成就，
藝術家的地位仍然和工匠沒有區別。
有些藝術家不滿足於只被當作手工藝人，
或是按照贊助人想法生產產品的工匠。**

而且，他們還想要青史留名。

最後，卻是一個女人邁出了第一步。

CATHARINA VAN HEMESSEN

—

卡特琳娜・范・海默森

我是藝術家，你要看到我

她創作出西方藝術史上
最早的工作中的藝術家自畫像
在 30 歲前創作出了目前已知的所有作品
然後從藝術史消失

15–17 世紀，一位女藝術家成功所需要的條件

藝術訓練

揚‧桑德斯‧范‧海默森
（約 1500–約 1566 年），
父親，畫家

卡特琳娜比同時代的許多女性幸運，因為她的父親是畫家，所以她在家中就能接受完整的藝術教育，甚至可以在父親的保護下畫男性裸體模特兒，不用擔心到男性畫家的作坊裡當學徒時被人指指點點。

贊助人

匈牙利的瑪麗
（1505–1558 年）
匈牙利王后，尼德蘭總督

卡特琳娜的畫技打動了歐洲贊助人。1556 年，匈牙利瑪麗王后邀請她到西班牙宮廷裡繪畫，直到兩年後王后去世。

家庭支持

克雷蒂安‧德‧莫里恩
（？）
音樂家

1554 年，卡特琳娜和音樂家克雷蒂安結婚，並且和他一起到西班牙宮廷為王后服務。在卡特琳娜生活的時代，婚後的女藝術家需要丈夫的准許才能繼續從事繪畫這一職業。而我們至少可以確定，在王后活著的時候，卡特琳娜得到了家裡的支持。

行會認可

我們宣布：你是大師！

安特衛普※的聖路加行會

卡特琳娜年輕時就得到當地行會的認證，獲得了「大師」的頭銜，並開始自己培養學徒。

※ 安特衛普：法蘭德斯城市名，現比利時城市。

看吧，不畫自畫像，本書的作者就會把找不到肖像的人畫成「小黑人」。

卡特琳娜‧范‧海默森
（1528–？）

突破西方藝術史
對自畫像的想像

　　藝術家是從什麼時候開始想要留下自己的痕跡的？

　　這件事很難考證。一直以來，總有藝術家悄悄地做這件事：在古希臘的陶瓶上，有藝術家自豪地簽上了自己的名字；在中世紀的手稿上，有藝術家在文字間加上了自己的小畫像；在 15 世紀時，畫家羅吉耶・范・德爾・維登畫了《聖經》聖路加為聖母畫像的場景，然後把聖路加的臉畫成了自己的樣子，暗暗地宣告藝術家也可以擁有某種神聖的地位。

　　那時，藝術家是手藝人的一種，地位和收入有時甚至不如工匠。在作品中留下自己的姓名或長相，是藝術家強調自己存在的方式之一。

　　但是，很久以來，還沒有藝術家大膽地站出來說：我就是藝術家，一幅畫的焦點應該是我，不是某位神明或者國王；工作中的我是自信的，而非卑賤的。

　　直到卡特琳娜・范・海默森這樣做了。

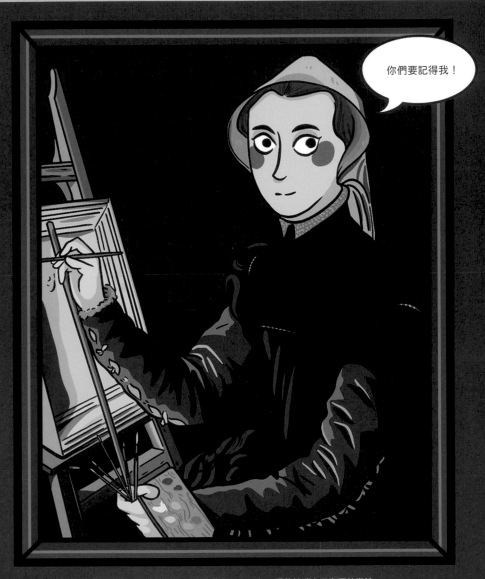

卡特琳娜‧范‧海默森，《自畫像》，1548 年，現藏於瑞士巴塞爾美術館

我存在過

1548 年，法蘭德斯畫家卡特琳娜・范・海默森畫的自畫像是西方藝術史上目前已知最早的藝術家工作中的自畫像。

她發明了這種繪畫類別。在她之後，想在自畫像上誇耀自己技巧的藝術家總要若有若無地參考她設下的範例。畫中，她坐在畫架前，正在描繪一幅自畫像，左手拿著畫筆、顏料盤，右手扶著用來固定手的位置的支腕杖，看起來早已精通繪畫這門技藝。

在攝影技術發明之前，藝術家畫下自己的形象通常要照鏡子，而卡特琳娜用自畫像定格了這個過程中的一瞬間。這個選擇很聰明：這樣，她就能大膽、自信地盯著觀眾看，展示她作為一位畫家的氣定神閒，而一旦有人質疑她沒有像淑女一樣表現得羞怯、謙遜，她就可以藉口說她只是畫下了自己照鏡子的樣子。

在這幅畫上，你只能看到她，一切都是關於她的：她的相貌、她的自信、她的才華。最後，她在畫的左上角簽名「卡特琳娜・范・海默森 / 自畫像 / 1548 年 / 20 歲」。

我消失了

對這位突破了時代限制的藝術家，我們卻知之甚少。

我們可以確認的是，卡特琳娜是法蘭德斯著名畫家揚・桑德斯・范・海默森的女兒，年輕時就成了范・海默森家藝術工坊裡的得力助手，並得到聖路加行會的大師認證。她的小型肖像畫精準掌握人的姿勢和神態，尤其受贊助人歡迎，甚至征服了匈牙利王后瑪麗。她在西班牙宮廷為王后服務，直到王后去世。

關於卡特琳娜的性格，我們可以從一些線索裡猜測：比如，卡特琳娜總會為自己的作品簽名——工作坊裡的大部分助手不會留下自己的名字，他們隱沒在范・海默森這個姓背後。而卡特琳娜顯然有更大的野心。

可是卡特琳娜 30 歲之後卻在藝術史裡消失了。王后去世後，給卡特琳娜和她的丈夫克雷蒂安・德・莫里恩留下了一筆豐厚的撫恤金——也許，更像是退休金：因為他們離開西班牙後，再也沒有人見過卡特琳娜的新作品。

這之後可能發生什麼事呢？

> 讓一個女藝術家消失的理由實在是太多了。

按照文藝復興時期可考的女藝術家生平來推測，卡特琳娜後來可能——

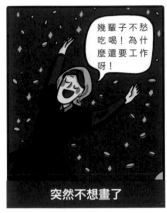

> 幾輩子不愁吃喝！為什麼還要工作呀！

突然不想畫了

女王給的錢很多，不用再接委託訂單了！

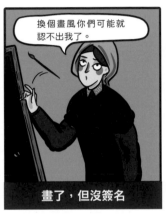

> 換個畫風你們可能就認不出我了。

畫了，但沒簽名

有些藝術家不在委託作品上簽名。

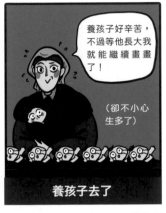

> 養孩子好辛苦，不過等他長大我就能繼續畫畫了！

（卻不小心生不多了）

養孩子去了

文藝復興時期，許多接受過藝術訓練的女性，婚後就不再畫畫了。

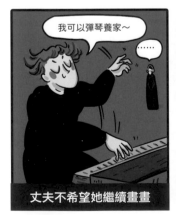

> 我可以彈琴養家～
>
> ……

丈夫不希望她繼續畫畫

文藝復興時期，如果婚後丈夫希望妻子更關注家庭生活，妻子可能就得放棄藝術。

> 不過我有錢，可以贊助培養年輕的藝術家！

視力下降

長時間室內作畫會讓視力下降，沒辦法畫出以前那種精細的畫面了。

> 得不治之症可太容易了！

生病了

雖然這個時期醫學開始飛速發展，仍然不能治癒很多現在很容易治好的疾病。

關鍵概念

誰來定義「偉大」？
——第一個書寫藝術史的人

藝術家的名字被一代人記住還不夠。想要被世世代代歌頌，還需要史學家的努力。1550 年，義大利藝術家喬治·瓦薩里出版了第一本西歐藝術史著作《藝苑名人傳》，影響和塑造了許多人對西方藝術史的理解。

喬治·瓦薩里（1511–1574 年）

評選最偉大的藝術家

《藝苑名人傳》介紹了許多義大利藝術家的作品和生活軼事，書的全名是《最優秀的畫家、雕塑家和建築師的生平》，這個題目反映了瓦薩里的野心：他不僅僅要保存一份藝術家紀錄，還要選出當中最偉大的藝術家。而且在瓦薩里看來，評判那些偉大的畫作需要參考藝術家的生活。至今仍然有人同意這個觀點——藝術家的生活和他的作品是不能分開看的，而且藝術史應該呈現的是一代代藝術家的歷史，而不是一件件作品的歷史。

在《藝苑名人傳》中，瓦薩里把文藝復興分為三部分，其中米開朗基羅、達文西和拉斐爾生活的 16 世紀初被稱為「文藝復興的鼎盛時期」。他認為，是這三位藝術家的作品標記了藝術史巔峰的成就（在「文藝復興三傑」當中，瓦薩里又把米開朗基羅尊為最偉大的藝術家）。他們作為頂級大師的地位就此確立，未來的藝術家很難再撼動瓦薩里選出的「文藝復興三傑」的地位。

※ 在《藝苑名人傳》中，瓦薩里記述藝術家弗朗切斯科‧弗朗西亞見到拉斐爾的畫作後，認為自己永遠也比不上他，因此鬱鬱而終。這個故事的真實性至今仍有爭議。
※ 義大利北部城市名。

五個世紀前的忽略

在瓦薩里厚厚的傳記裡，他只記錄了一位女性藝術家——雕塑家普羅佩西亞‧德‧羅西。德‧羅西出生於15世紀末的波隆那[※]，擅長在果核上雕刻精細的圖案，甚至能刻出《最後的晚餐》。她精湛的技藝讓她贏得了為波隆那聖白托略教堂創作雕塑的委託訂單。她現在最著名的作品也是在這間教堂裡創作的——《約瑟和波提乏的妻子》，源自《聖經‧創世記》中的故事：波提乏的妻子想引誘約瑟，被他拒絕，在約瑟逃跑時她扯下了他的披風，後來成了誣陷他的證據。這件雕刻作品有生動的細節，波提乏的妻子手臂上的肌肉和飄動的披風線條都經過細膩的處理，將故事中關鍵的一刻用大理石定格了。

這個故事似乎是個不幸的隱喻。德‧羅西成名後，有人散播謠言說她是個不道德的女人，讓她的事業受到了重大的打擊，她最後在貧窮中死去。

即使瓦薩里再版《藝苑名人傳》時又加入了三位女藝術家，但是和長長的一百多位男藝術家的名單比起來，仍然顯得太少了。

普羅佩西亞‧德‧羅西，《約瑟和波提乏的妻子》，約 1525–1526 年，現藏於義大利波隆那聖白托略教堂

" 教皇為查理五世加冕的那天想召見我，可惜我正好在那天病死。如果沒有命運的捉弄，也許我還能再多創造幾座雕塑。

普羅佩西亞‧德‧羅西（約 1490–1530 年），文藝復興時期雕塑家

把「偉大」的定義傳給下一代

瓦薩里透過他的傳記把藝術家從工匠推到了偉人的位置，他還希望未來的藝術家都能擁有更高的社會地位。他說服當地統治者科西莫‧梅迪奇贊助設立了歐洲第一所美術學院——佛羅倫斯美術學院，並聘請米開朗基羅為學院院長。學院為培養藝術家增加了新的教學內容：除了學習繪畫技巧，還要學習歷史和文學。在贊助人看來，能夠用對歷史和文學的理解創作作品的藝術家，比在作坊裡只學習技藝的工匠要更高一等。同時，瓦薩里對米開朗基羅的推崇也經由教育系統傳給了下一代藝術家。就這樣，「偉大」的標準經由美術學院和藝術史確定了下來。

只要畫了這種畫，
就是站在了金字塔尖端

　　歐洲的美術學院（包括佛羅倫斯美術學院和法國繪畫與雕塑學院）在歷史的發展中逐漸劃定了繪畫的類型，並把其間的等級確立了下來。在這套等級裡，以歷史畫為尊——描繪古典、宗教、神話主題，展現理想中的神或人類的形象，通常是傳達教化意義；接下來的依次是肖像畫、風俗畫、風景畫和靜物畫。

　　在這個評判系統裡，能夠準確地描繪人體、呈現理想中如同神般的人類身體，尤為重要。

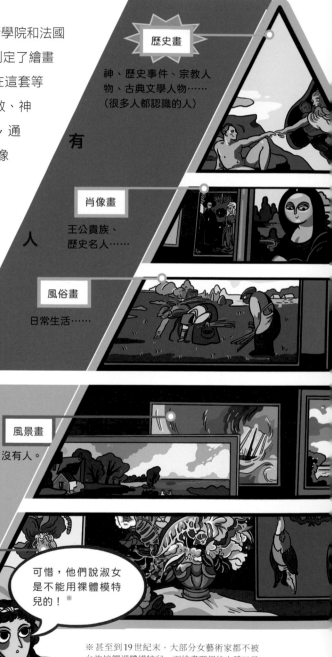

有
人

歷史畫

神、歷史事件、宗教人物、古典文學人物……
（很多人都認識的人）

肖像畫

王公貴族、歷史名人……

風俗畫

日常生活……

沒
人

風景畫

沒有人。

靜物畫

不但沒有人，連天空都沒有了。

等級愈高的畫，就愈有美學價值。

就愈值錢！！

收藏家＆贊助人

美術學院院士

可惜，他們說淑女是不能用裸體模特兒的！※

淑女

※ 甚至到 19 世紀末，大部分女藝術家都不被允許接觸裸體模特兒，而繪畫理想的人體又是歷史畫的必備要素，因此，被人們記住和尊敬的女性歷史畫家少之又少。

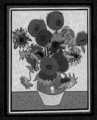

2019 年,《乾草堆》以 1.1 億美元在蘇富比成交。

1987 年,《向日葵》以 3990 萬美元在佳士得成交。

這個規則以後將會被前衛藝術家不斷打破!

我的風景畫比大部分肖像畫都要值錢。

我的靜物畫比大部分歷史畫都要值錢。

雖然過去了很多年,這個舊的規則仍然影響著我們對藝術史的記憶和理解。

莫內　　　梵谷

如今大眾所熟知的名畫數量,在此分類下遞減

歷史畫
《最後的晚餐》　《維納斯的誕生》
《創世記》　《岩間聖母》
《美惠三女神》　《人間樂園》

肖像畫
《阿諾菲尼的婚禮》《仕女圖》《夜巡》
《蒙娜麗莎》《戴珍珠耳環的少女》

風俗畫
《拾穗者》《玩紙牌的人》
《舞蹈課》《倒牛奶的女僕》

女人就不能畫出美妙的人類形象嗎?我們可不同意。

風景畫
《睡蓮》《星夜》
《聖維克多山》

靜物畫
《向日葵》

蘇菲妮斯巴・安圭索拉
(約1532–1625年)

拉維尼亞・豐塔納
(1552–1614年)

SOFONISBA ANGUISSOLA

蘇菲妮斯巴‧安圭索拉

獲得史學家的認可不是終點

文藝復興時期王公貴族追捧的藝術家
米開朗基羅也為她畫作的原創性驚嘆

當時的人們都以收藏她的自畫像為榮
她的成功鼓舞了後世無數女性藝術家

她的臉是文藝復興時期的頂級收藏品

　　瓦薩里寫出《藝苑名人傳》後，人們收藏藝術家肖像畫的欲望變得極其強烈。在瓦薩里筆下，藝術家不再只是工匠，他們成了新的聖人。

　　蘇菲妮斯巴・安圭索拉生逢其時。她是文藝復興時期第一位蜚聲國際的女藝術家，她也創作了可能是當時行業內數量最多的自畫像，從國王到公爵，都在家中收藏了她的面孔。

　　她的才華征服了許多對女藝術家懷有偏見的人，甚至包括詩人安尼巴萊・卡羅，他曾經傲慢地說：「繪畫是屬於紳士的職業。」面對安圭索拉時，他也變得謙卑了：「在這個世界上我最想要的就是她的畫像，這樣我就可以展示兩件奇蹟：一個是她精湛的畫技，另一個是造物主創造的美麗的臉。」（最後他還是沒有得到安圭索拉的自畫像。）

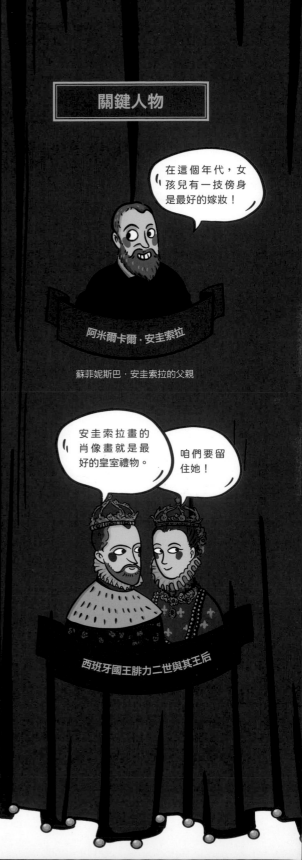

關鍵人物

在這個年代，女孩兒有一技傍身是最好的嫁妝！

阿米爾卡爾・安圭索拉

蘇菲妮斯巴・安圭索拉的父親

安圭索拉畫的肖像畫就是最好的皇室禮物。

咱們要留住她！

西班牙國王腓力二世與其王后

人們想要一張
什麼樣的面孔？

　　每一幅肖像畫都是不一樣的，安圭索拉總能讓人明白這一點。

　　有些人可能會認為，在繪製肖像畫時，藝術家只是把繪畫對象的臉不假思索地照搬到畫布上，而好的肖像畫，也只不過是做到欺騙人的眼睛，讓觀眾以為一個活人站在那裡。

　　安圭索拉的肖像畫更像是一本傳記。藝術家捨棄了缺乏代表性的元素，比如短暫出現的斑痕、偶爾勞累造成的憔悴狀態，從而整合出一個人恆久的印象，呈現關於性格和美德的暗示，巧妙地用裝飾品展現出繪畫對象的天賦和成就。她會在畫布上重新創造她的繪畫對象。

　　憑藉出色的肖像畫技巧，她就能夠敲開世界上任何一個贊助人的大門，也能讓所有的藝術愛好者都渴望擁有她的畫像。

肖像畫也能做出偉大的突破？

用肖像畫自薦

　　安圭索拉出生於義大利克雷莫納的貴族家庭，在作風前衛的父親培養下長大。父親不僅讓六個女兒都接受了拉丁文、音樂和繪畫教育，還不顧周圍人的目光，把安圭索拉和妹妹伊蓮娜都送到畫家伯納蒂諾·坎皮的家裡當了三年學徒，讓她們跟最好的老師學習繪畫技術。

　　當然，她們的反叛是有限度的。文藝復興時期，做一位女藝術家需要在「淑女」和「離經叛道的女人」之間小心翼翼地找到一個讓自己勉強立足的地方。對安圭索拉這樣的貴族家庭來說，道德要求更高。安圭索拉選擇了肖像畫這個相對來說更「道德」的領域，因為這樣她的繪畫對象裸露的部分就只有臉，也就避免了可能受到的非議。安圭索拉的父親還極力向世界宣告她的天賦，並不斷寫信給王公貴族，寄送她的自畫像，宣傳她的畫技。

　　很快地，她就擁有了第一批忠實觀眾。

> 親愛的費拉拉公爵，您好！您知道嗎，我的女兒畫畫很好看！

> 親愛的曼圖亞女爵，您好！麻煩您把這幅畫送給烏比諾女爵，告訴她我女兒畫畫很好看！

阿米爾卡爾·安圭索拉
蘇菲妮斯巴·安圭索拉的父親

用肖像畫克服偏見

　　瓦薩里在《藝苑名人傳》裡，常用與「栩栩如生」相關的詞來形容藝術家的高超技巧。他說達文西畫的《蒙娜麗莎》「嘴唇看起來活生生的」，說拉斐爾的人物「甚至可以聽到他們的呼吸」。他不但將安圭索拉的故事加入第二版《藝苑名人傳》中，還把從未給過女藝術家的評價給了安圭索拉的《棋局》，說畫布上的女孩們「除了不會說話，和真人沒有區別」。

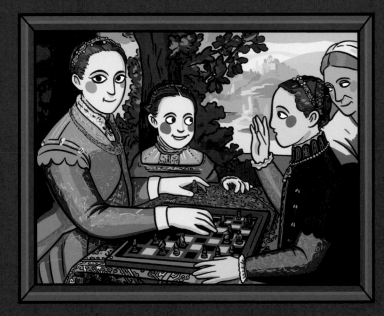

蘇菲妮斯巴·安圭索拉
《棋局》1555年
現藏於波蘭波茲南國家博物館

　　在《棋局》裡，安圭索拉描繪了暗潮洶湧的對弈一瞬間：右邊的妹妹嚴肅地舉起手，想引起姊姊的注意；中間的小妹妹看著她，忍不住笑了出來；旁邊還有一位老婦人湊過來看，研究棋局到了哪一步；而左邊的姊姊看著觀眾，手握棋子，看起來好像勝券在握。安圭索拉呈現了一幅充滿流動感的群像，每一個人物的表情都生動可愛，讓人看到這幅畫，就好像已經認識她們很久了。

　　姊姊手裡拿著的棋子是王后。藝術史學者瑪麗·傑拉德發現，在安圭索拉描繪《棋局》時，西洋棋的規則剛經過一次重大改動：改動之後，王后成為棋盤上最強大的一子，可以向任何方向移動，格數不限。畫出王后隱喻的安圭索拉，似乎已經準備好征服更遙遠的觀眾。

為國王服務一定是好事嗎？

那些讚美的聲音傳到了皇室成員的耳朵裡。1559年，西班牙國王腓力二世邀請當時20多歲的安圭索拉到宮裡當侍女官，教他的妻子伊莉莎白女王繪畫。安圭索拉沒有得到「宮廷畫家」的頭銜，因為這個職位當時只為男性保留。

但是，這並不妨礙安圭索拉成為當時歐洲最成功的畫家之一。隨著皇室成員把安圭索拉畫的肖像畫作為禮物送到王公貴族的宅邸裡，她的名字便響徹了歐洲大陸，她的肖像畫也成了真正的硬通貨。在安圭索拉70多歲時，因年邁無法參加西班牙國王加冕儀式，把自己的一幅肖像畫作為禮物——她的技藝比任何珠寶都要值錢。也因此她一直衣食無憂，快樂地活到了90多歲。

遺憾的是，安圭索拉的名字在這之後逐漸隱沒於歷史中。這或許是因為她的貴族出身讓她不方便接受商業委託，所以她的畫作多半流傳於上層階級之間，而大部分作品最後都毀於17世紀西班牙皇宮的大火。又或許是因為在她去世後，她的作品逐漸被歸到其他藝術家名下，作為女藝術家再次藏身於偏見之中，無可尋覓。

> 我記得誰畫了我。
> 畫像總會記得真正發生過的事。

蘇菲妮斯巴‧安圭索拉，《伊莉莎白‧德‧瓦盧瓦肖像》
約1561–1565年，現藏於西班牙普拉多博物館

用肖像畫引領後人

以肖像畫聞名於世的安圭索拉，會怎麼描繪自己？

在自畫像《伯納蒂諾‧坎皮繪畫蘇菲妮斯巴‧安圭索拉》裡，安圭索拉把自己變成了畫架上的一幅畫。畫布上的她顯

得呆板而平面；她的老師站在畫架旁，經過細膩的明暗對比處理，看起來如同真人。她表面上是創造了一個傳統的畫室場景：男畫家繪畫女模特兒、老師塑造學生——實際上卻是為了打破這個傳統的結構。

安圭索拉用這幅畫宣告她才是真正的創造者：她擁有強大的掌控力，可以遊刃有餘地呈現任何她想要的效果，表達畫布和真人的微妙區別。瓦薩里用那些和男性藝術家平起平坐的詞形容安圭索拉的技巧，可是她不願意止步於此，不滿足於「栩栩如生」，她想要更進一步。

女性可以是畫布上的繪畫對象，更可以是具有獨創性的藝術家。安圭索拉把勇氣留在了這幅畫裡，當未來的女藝術家突破自我、創造出動人的作品時，這幅畫就是見證。

❖ 誰才是作者？

安圭索拉在宮裡畫畫時，可能使用了另一位宮廷畫家阿隆索‧科洛的作坊，科洛的助手會為安圭索拉準備畫布、調製顏料。也許是他們的合作過於密切，也可能是因為他們都把國王指定的畫風完成得太好，至今人們還分不清許多西班牙皇室肖像畫應該署誰的名字。英國國家肖像美術館收藏的最大的腓力二世肖像畫曾經被署上科洛的名字，直到1915年，館長發現可能是安圭索拉的作品。一直被認為是安圭索拉創作的伊莉莎白女王肖像畫，也有人懷疑出自科洛的手筆。安圭索拉的畫作還曾經被署過達文西、提香以及其他文藝復興時期男性畫家的名字，因此人們更難追蹤到安圭索拉的蹤跡。

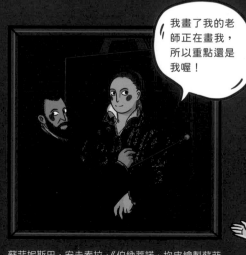

蘇菲妮斯巴‧安圭索拉，《伯納蒂諾‧坎皮繪製蘇菲妮斯巴‧安圭索拉肖像》，16世紀50年代晚期，現藏於義大利西恩納國立美術館

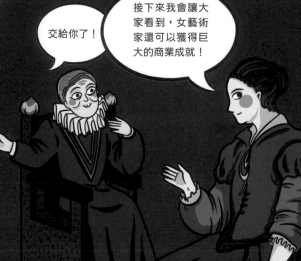

我畫了我的老師正在畫我，所以重點還是我喔！

交給你了！

接下來我會讓大家看到，女藝術家還可以獲得巨大的商業成就！

LAVINIA FONTANA

拉維尼亞‧豐塔納

為什麼女性不能畫女性的裸體？

——
藝術史上最早畫女性裸體的女藝術家
西歐第一位職業女藝術家
她的肖像畫總是能令贊助人滿意

追隨前人，超越前人

　　安圭索拉的肖像畫迷住了一位小她30歲的波隆那畫家——拉維尼亞‧豐塔納。豐塔納知道自己將會和安圭索拉一樣，打破陳規，改變世界。

　　豐塔納就像個戰士，帶著這個信念一直努力著，直到她成為文藝復興時期第一個開個人工作坊、獲得商業成就的女藝術家；直到她成為文藝復興時期第一個畫女性裸體的女藝術家；直到她走過安圭索拉未曾踏足之地。

藝術先驅

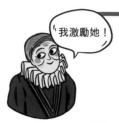

"我激勵她！

蘇菲妮斯巴‧安圭索拉（約1532–1625年）｜畫家

安圭索拉是歐洲少見的、父親不是畫家，自己卻成了偉大的藝術家的女性。她激勵了後來許多有志於進入藝術領域的女性。

藝術訓練

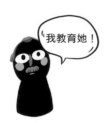

"我教育她！

普羅斯佩羅‧豐塔納（1512–1597年）｜父親，畫家

普羅斯佩羅是波隆那當地有名的畫家，不但把繪畫技巧傳授給了女兒，而且讓她「繼承」了自己的贊助人。作為回報，豐塔納一直在財務上照顧父親，直到他去世後才離開波隆那，到羅馬繼續發展事業。

家庭支持

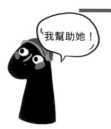

"我幫助她！

吉安‧保羅‧扎皮（1548-？）｜丈夫，畫家

吉安曾是普羅斯佩羅工作坊裡的學徒，和豐塔納結婚後便全心幫助妻子的事業。他擔任她的經紀人和助手，同時照顧他們的11個孩子。

贊助人

"後來她已經成功到不需要贊助人了。

加百列‧帕萊奧蒂（1522–1597年）｜波隆那總教區主教

他委託豐塔納創作了大量《聖經》故事畫像，包括聖母升天、基督受難等祭壇畫，讓她聲名遠播，收到歐洲各地的訂單。宗教畫作的成功，為豐塔納後來的藝術突破打好了基礎。

如何用肖像畫表達野心？

1577年，拉維尼亞·豐塔納訂婚時，送給她未來的公公一份特別的禮物：一幅自畫像，這也是一份宣言。

她模仿並致敬了自己的偶像安圭索拉。安圭索拉曾經在一幅自畫像裡，描繪自己彈琴的樣子，藉由絕妙的描摹人臉的技巧，隱晦地表達自己同時擁有音樂和繪畫的才能。而豐塔納的自畫像更直接大膽：她穿著華麗的衣裳，同樣正在彈琴，卻有意讓我們看到了房間裡的另一件物品——畫架。

安圭索拉礙於和皇室的關係，無法接受商業委託。豐塔納則不同，她用這幅自畫像自豪地宣布：繪畫是她的天賦，也會成為她的財富來源；職業藝術家是她一個重要的身分，她的事業不會因為婚姻而中斷。

豐塔納的野心不只是超越安圭索拉，她還希望和自己的偶像連繫在一起。她曾經把自己的自畫像寄給收藏了安圭索拉畫像的西班牙學者阿方索·查孔，並在信中謙虛地寫道，自己的畫像只會襯托得安圭索拉的畫更德才兼備、價值連城（暗示他應該把她倆的畫像掛在一起）。她幫助學者建立了這種並置關係，從那時起，這對未曾謀面的偶像與仰慕者就在藝術史的敘述中彼此關聯，直到現在仍然如此。

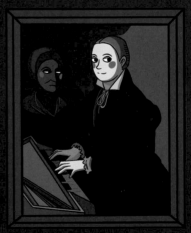

蘇菲妮斯巴·安圭索拉，《小鍵琴前的自畫像》，1561年，現藏於英國奧爾索普莊園

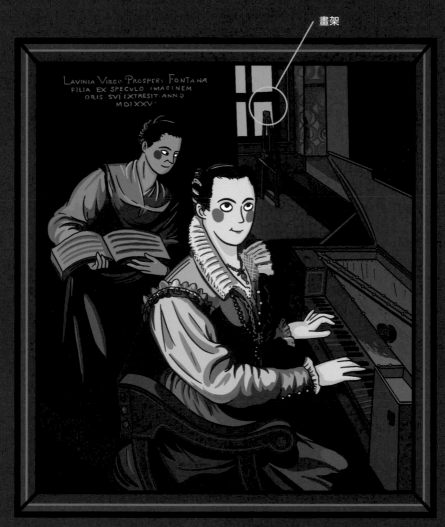

畫架

LAVINIA VIRGO PROSPERI FONTANA
FILIA EX SPECVLO IMAGINEM
ORIS SVI EXTRESIT ANNO
MDLXXV·

拉維尼亞・豐塔納，《和僕人在小鍵琴前的自畫像》，1577年，現藏於義大利聖路加學院

她見證了一座城市
最世俗的部分

　　豐塔納身邊的男人都支持她的理想※。豐塔納的畫家父親有意把她培養成家族事業的繼承人，從她10多歲起就讓她協助完成委託作品；豐塔納的丈夫又是她最忠心耿耿的助手，不但協助她聯絡客戶、簽訂合約，還照顧他們的十一個孩子。

　　豐塔納讓文藝復興時期的人們看到，如果獲得適當的支持，一位女性將會擁有多大的成就：她成為歐洲藝術史上第一位職業女藝術家，很多貴族贊助人為了獲得委託她畫像的機會而彼此競爭。

　　波隆那本地官員的妻子、貴族小姐和手握遺產的寡婦尤其喜愛豐塔納的肖像畫。豐塔納能夠描繪可愛的嬰兒、羞澀的新娘和莊重的寡婦，為新生兒送去祝福，展示新娘豐厚的嫁妝，也讓掌握家庭大權的女人展示她們的另一種財富——優秀的孩子們。有時候，豐塔納還會畫死去的家庭成員和活人在一起的肖像，創造一個虛幻的美妙世界。她在商業委託裡見證了一座城市最世俗的部分，在畫中保存了人們生老病死過程中的欲望。

姊妹們！我強烈推薦妳們都來找豐塔納畫像！

拉維尼亞・豐塔納，《貴婦》，約1580年，現藏於美國華盛頓國家女性藝術博物館

❖ 門庭若市

讓豐塔納從當時的肖像畫家中脫穎而出的一個重要原因，是她能細膩地描繪最柔軟的絲綢和最堅硬的珠寶的不同質感。她不僅為貴族們畫像，更為他們的財富畫像，讓他們顯得格外雍容華貴。據說，當時想求豐塔納畫像的紳士和淑女太多，她的作坊門口總是擠滿了人。還有一段時間，城中的貴婦們為了得到被豐塔納畫像的機會，都想辦法製造和她見面的機會，和她成為朋友，爭著做她孩子的教母，以至於在路上撞見她，都能被當作件幸運的事。

讓豐塔納女士畫肖像畫真的是一種享受！我最貴氣的時刻保留下來了！

沒錯！我也十分推薦她！

真羨慕她們和豐塔納女士是朋友！

也可以羨慕一下我，我昨天在街上遇到她了！

※這種「支持」以合約的形式確定了下來。1577年，豐塔納和丈夫在簽訂結婚契約時約定：丈夫必須搬到波隆那，和豐塔納住在一起（當時，一般是新娘搬到丈夫所在的城市），而他們夫妻繪畫所得的收入必須有一部分交給豐塔納的父親。

❖ 別人看見一匹狼，她看見一個女孩

豐塔納一生留下了一百多件簽名作品，是同時代女藝術家中最多的。其中，有一件文藝復興時期最詭異、也最令人過目難忘的肖像畫。

《安東妮塔·岡薩雷斯》描繪了一個非同尋常的女孩，臉部被濃密的毛髮覆蓋，仍然甜蜜地微笑著。女孩的父親佩德羅·岡薩雷斯來自西班牙的迦納利群島，因為患有「狼人綜合症」，臉上長滿了毛，小時候就被當作神祕的野獸運到巴黎，在歐洲各個王室巡迴展覽，再也沒有回過故鄉。他和梅迪奇家族的一位女僕結了婚，生下的孩子也有人遺傳了多毛的特徵。即使已經結婚生子，他還是被當作野獸對待——在16世紀晚期出版的一本專門記載動物的書裡，出現了他和妻子的畫像。

豐塔納不是唯一一個為岡薩雷斯的孩子們畫像的人。在有些保存下來的肖像畫裡，孩子們如同關在畫框裡的動物，被描繪成頭大身小、比例不協調的模樣，強調他們令人驚奇的面孔，供好奇的人觀看，也為科學家提供研究資料。而豐塔納把安東妮塔·岡薩雷斯畫成了一個溫柔的女孩，忠實記錄了她柔軟而深淺不一的毛髮，就像認真對待她的五官一樣，讓她看起來恬靜、沉穩，臉上似乎暗藏著一些不屬於這個年紀的憂鬱。

安東妮塔手裡握著一張紙，上頭講述她的父親是在哪裡被發現的，現在你又可以在哪個宮廷找到她（「發現」「找到」是動物學圖鑑中常出現的字眼）。豐塔納沒有迴避人們觀看安東妮塔的方式，而是用溫柔的筆觸，將某種殘忍強調了出來。

拉維尼亞·豐塔納，《安東妮塔·岡薩雷斯肖像》，約1595年，現藏於法國布盧瓦城堡博物館

當女性開始畫女性的裸體

豐塔納的藝術事業勢如破竹，只差一個禁區還沒有攻破——繪畫裸體。

她嘗試過一次。豐塔納申請成為波隆那美術學院的學生，卻被拒絕了，因為學院學習的內容包括繪畫裸體模特兒。豐塔納的父親去世後，她搬到了羅馬，來到了另一群仰慕她的藝術贊助人身旁，受到了博爾蓋塞家族的庇護。博爾蓋塞家族中最顯赫的人就是羅馬教皇保祿五世，他也是豐塔納最小的兒子的教父。在羅馬，豐塔納開始畫古羅馬神話中的人物，包括維納斯和密涅瓦，甚至還有男神馬爾斯（都是裸體形象）。

《密涅瓦穿衣》是豐塔納這個時期最著名的一幅畫。畫中，戰爭和智慧女神密涅瓦赤身裸體，她的盾牌、頭盔和長矛都被放在一邊，象徵她智慧的貓頭鷹靜待在陽臺上。她拿起一件精緻的衣裙，正準備穿上，這時暫時沒有戰鬥了。誰是那位陪豐塔納一起打破陳規的模特兒？可能是豐塔納自己。據說，豐塔納對著鏡子擺出了不同的女神的姿態，再把她們畫下來。那些大膽、勇武的女性形象，動搖了藝術世界中的禁錮。

這也是豐塔納在去世前可追溯的最後一件委託作品。

拉維尼亞‧豐塔納，《密涅瓦穿衣》，1613年
現藏於義大利博爾蓋塞美術館

令歷史學家感到無聊的人

　　1907 年，學者蘿拉・拉格在《波隆那的女藝術家》裡回顧了豐塔納的一生，說她享受了「平凡普通的幸福」。從傳記的角度來說，豐塔納的生活看起來可能缺乏一些立傳所需的「戲劇性」：她結婚、生子，一輩子也沒有為委託訂單發愁過，即使她一個接一個地打破女藝術家的創作禁忌，她的事業也沒有為此受到影響。

　　這種「人生情節」上的平淡也許是豐塔納審慎規畫的結果。拉格記述道，當豐塔納的作坊已經成功到讓許多地位更高貴的男子都主動追求她時，她還是選擇了一位繪畫天賦平庸，卻願意全力支持她事業的丈夫。

　　對豐塔納來說，能持續不斷地畫下去，是最重要的。

　　在豐塔納去世之前，還有人為她製作了紀念幣，將她與神明相比。紀念幣的正面是豐塔納的半身像，背面則是神話中的繪畫女神，正在聚精會神地畫畫，濃密的長髮根根豎立。沒有任何人，或是任何社會限制，能夠阻擋她畫出生活中的真相。

　　紀念幣的這一面鐫刻著文字：「保持在狂喜的狀態中，我持續繪畫。」

菲利斯・安東尼奧・卡索尼製作
拉維尼亞・豐塔納的金屬紀念幣
現藏於英國大英博物館

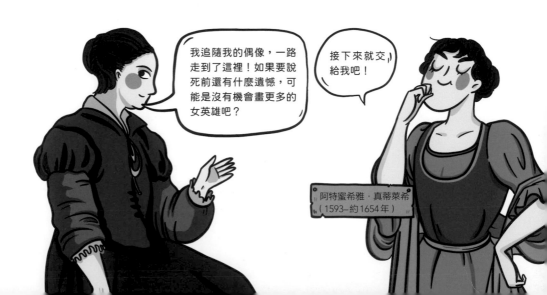

ARTEMISIA GENTILESCHI

阿特蜜希雅・真蒂萊希

女英雄的代言人

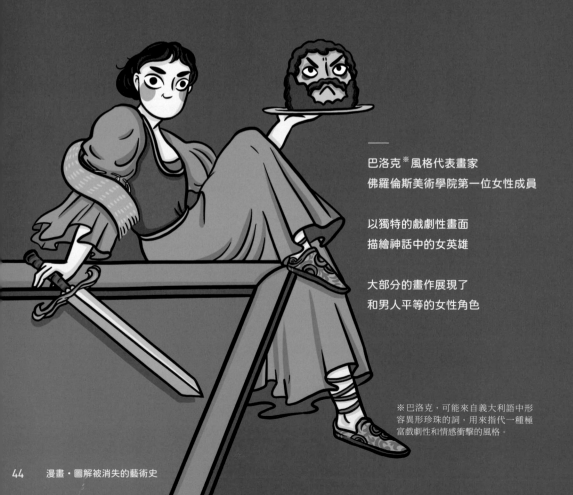

巴洛克※風格代表畫家
佛羅倫斯美術學院第一位女性成員

以獨特的戲劇性畫面
描繪神話中的女英雄

大部分的畫作展現了
和男人平等的女性角色

※巴洛克，可能來自義大利語中形
容異形珍珠的詞，用來指代一種極
富戲劇性和情感衝擊的風格。

他們見證英雄的崛起

蟄伏的英雄

多畫畫！少出門！

青春期的眞蒂萊希深居簡出，不是在照顧家人，就是在學習繪畫。

奧拉齊奧·眞蒂萊希（1563–1639年）
畫家，父親
父親讓家中的孩子都學習繪畫，而眞蒂萊希是其中唯一顯示出非凡天賦的人。

蒙托內的普魯登希雅（1575–1605年）
母親
母親在眞蒂萊希12歲時去世，從此，照顧家中三個弟弟的任務就落在了眞蒂萊希身上。

英雄和騎士一起逃離塔樓

眞蒂萊希在婚後獲得了更多的自由，不但可以外出旅行，還建立了自己的工作坊，成了家中的主要經濟支柱。

皮耶蘭托尼奧·斯蒂亞特西（1584– ?）畫家，丈夫
他們在1623年以後分居，從此，斯蒂亞特西消失在歷史記載中。

普魯登希雅·眞蒂萊希（1617– ?）畫家，女兒
眞蒂萊希給女兒取了和母親一樣的名字，並把她培養成一名畫家，可惜她的畫作沒有流傳下來。

夭折的孩子們
喬萬尼、安格諾拉、克里斯托法諾、莉莎貝拉。

在一個女人的靈魂裡，你會發現凱撒的精神！※

征服歐洲的贊助人

藝術的庇護者，還得是我們梅迪奇家族。

眞蒂萊希建立起自己的事業後，贊助人遍布歐洲，甚至連英國國王都邀請她去倫敦作畫。

科西莫二世·德·梅迪奇（1590–1621年）

查理一世（1600–1649年）
瑪麗王后（1609–1669年）

英雄的夥伴

伽利略·伽利雷（1564–1642年）
天文學家，好友
伽利略是眞蒂萊希在佛羅倫斯認識的好朋友，也是科西莫二世小時候的老師。至少到眞蒂萊希40多歲時，他們仍然保持通信。

眞蒂萊希會結交一座城市中的文學家、學術菁英，透過他們的關係認識潛在的贊助人。同時，他們還會撰寫優美的詩篇和文章，宣傳眞蒂萊希的畫技和美貌。

你為我畫肖像畫（現已遺失），我為你寫詩！

吉羅拉莫·豐塔內拉（約1612–1644年）
詩人

※ 眞蒂萊希在給贊助人安東尼奧·魯夫的信中寫道。

「真蒂萊希牌」
女英雄

真蒂萊希擅長描繪巨大、雄偉、如同紀念碑一般的女人。

她們或是為了保護家鄉的人民，潛入營帳擊殺敵方將軍的女人；或是為了替無辜的民眾請願，未經國王宣召就闖入宮殿的女人；或是為了堅守自己相信的事，即使在絕望之中，也拒絕了誘惑的女人……她們來自宗教故事、神話傳說和歷史軼聞，一代代的詩人和藝術家不厭其煩地描繪了她們傾國傾城的容貌，而真蒂萊希卻讓她們真正擁有了巨大、充滿力量感的軀體，流露出一種飽脹的美。

真蒂萊希會偷走你的想像。在觀看過她的繪畫以後，你很容易就會認為那才是女英雄的真實樣貌，幾乎再想不到更合適的形象。即使在堆滿傑作的博物館中，真蒂萊希描繪的女人也是最獨特的那一群，一眼就能辨認出來。

同時，真蒂萊希還呈現了女英雄更複雜的一面──有時脆弱，有時恐懼，有時沉浸於強烈的激情之中，卻毫不削弱她們的力量。真蒂萊希的女英雄們可以擁有很多種樣子，唯獨不是一個僅具有觀賞價值的美人。

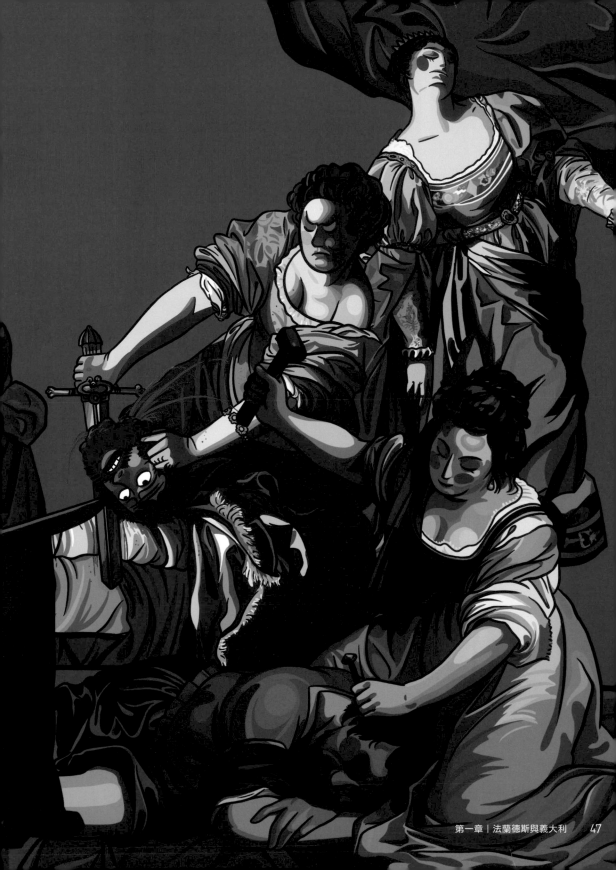

總是被人議論的
真蒂萊希

　　真蒂萊希總是被人議論，無論是在生前還是死後。人們熱切關注她的生活和作品，這也許是因為她有太多打破常規之處，總能讓人發現新的驚奇。

關於她的風格

關於她選的題材

關於她的早年生活

我覺得，她的巴洛克畫作基本上都是模仿卡拉瓦喬。她自己也在傳記裡說過，爸爸教她畫畫時，會讓她學習卡拉瓦喬的版畫呢。

這麼說好像不太公平吧，複製和模仿是每一個學徒畫家都會經歷的訓練過程，但是有天賦的人會在這個過程中發現自己的風格。

有美德的女藝術家應該畫肖像畫和靜物畫呀，真蒂萊希竟然敢畫裸體！可能還是用自己做模特兒，太可怕了！

可是，我覺得她好美，又畫得好好看！

我聽說，真蒂萊希總是在家裡的窗前往外東張西望，年紀輕輕就不安分了！

未婚女孩不能出門旅遊，我覺得她應該是很想去外面看看大師的畫作吧！

關於她的個人經歷

更多的討論仍在繼續

> 真蒂萊希一定一生都活在這件事的陰影裡，你看她畫的那些剛烈的女英雄，簡直就像她的化身！

> 難道評價真蒂萊希的作品只能從這個角度出發嗎？

> 我覺得，她的人生經歷讓她懂得怎麼表現殘酷的真實！

> 用一個事件來定義一個人的一生，就像假裝她後來的經歷和藝術突破都不存在一樣！

❖ 暴力事件

1611年5月，畫家阿戈斯蒂諾‧塔西強暴了真蒂萊希。在羅馬當時的法律規定中，如果雙方最後結婚，這一行為就不屬於強暴。她的父親得知此事後，對塔西發起了訴訟，希望他和真蒂萊希結婚並支付嫁妝，卻發現塔西早已有妻子。在庭審中，有證人質疑真蒂萊希的貞潔，宣稱她可能有好幾個情人，真蒂萊希為自己辯護，願意透過接受折磨來證明自己說的是真的。塔西最後被判流放，離開了羅馬，父親則在判決第二天安排真蒂萊希和畫家斯蒂亞特西舉行婚禮，兩人一起去了佛羅倫斯。

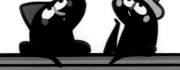

那麼，哪裡才能認識真正的真蒂萊希？
——在她的畫作裡。

　　在真蒂萊希生活的時代，贊助人對藝術的掌控力依然強勁。他們會委託不同藝術家創作同樣的宗教和神話題材，因此當真蒂萊希接受委託時，已經有許多大師就這些題材創作出了優美的範例。而真蒂萊希獨闢蹊徑，在畫面中去除了一切矯飾，只留下最具有說服力的不朽時刻。

一個更真實的女英雄
應該是什麼樣子？

　　朱蒂斯的故事尤其受佛羅倫斯的贊助人喜歡。傳說，她的家鄉伯圖里亞被軍將軍荷洛芬尼斯率領的亞述軍隊威脅，她就穿戴上自己最華麗的衣服和珠寶，和女僕一起到荷洛芬尼斯的營帳中，假意要提供他不戰而勝的方法，騙取了他的信任後，趁他酒醉時斬下他的頭顱，帶回了家鄉。

　　無數藝術家曾經涉足這個主題，創造無數版本的朱蒂斯。有些人會盡量避開那個致命的時刻，描繪斬殺敵人之後謹慎逃離的朱蒂斯；或是像戰利品一樣炫耀敵人頭顱的朱蒂斯；卡拉瓦喬是其中少數描繪鮮血噴濺的一刻的藝術家，他用強烈的明暗對比強調了朱蒂斯的輕蔑、荷洛芬尼斯的掙扎。

奧拉齊奧·真蒂萊希，《朱蒂斯與她的女僕》
約 1608–1612 年，現藏於挪威國家藝術、建築與設計博物館

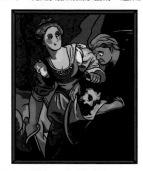

魯本斯，《朱蒂斯與荷洛芬尼斯》，1626–1634 年
現藏於義大利烏菲齊美術館

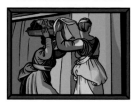

米開朗基羅，《朱蒂斯與荷洛芬尼斯》，1512 年
現藏於梵蒂岡西斯廷教堂禮拜堂

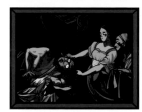

卡拉瓦喬，《朱蒂斯砍下荷洛芬尼斯的頭》
1599 年，現藏於義大利羅馬巴貝里尼宮

波提切利，《朱蒂斯返回伯圖里亞》
約 1470–1475 年，現藏於義大利烏菲齊美術館

她的畫
讓英雄成為英雄

真蒂萊希在佛羅倫斯創作的《朱蒂斯砍下荷洛芬尼斯的頭》乍看是最血腥的版本：荷洛芬尼斯頸部血花四濺，在光影對比的襯托下，一切更顯得奇詭無比。

不過，藝術並不是呈現極端畫面的比賽，否則下一個畫出更血腥場面的藝術家就能輕鬆蓋過上一個了。

讓作品變得無法超越的是畫面傳達的勇氣和決絕。許多藝術家忙於用更精細的筆觸描繪朱蒂斯的美貌和身體，即使這並不是

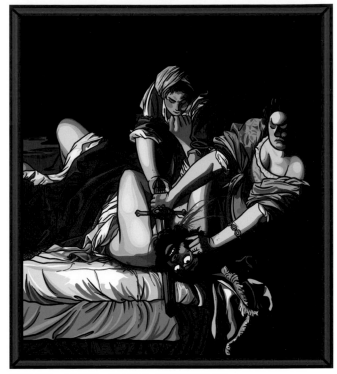

阿特蜜希雅‧真蒂萊希，《朱蒂斯砍下荷洛芬尼斯的頭》
約17世紀20年代，現藏於義大利烏菲齊美術館

她制勝的關鍵。在真蒂萊希的畫作裡，美貌是最不重要的一個元素。朱蒂斯用盡全身的力氣刺出致命一擊，她的面孔也因為專注而扭曲；她的女僕在旁用力按住酒醉的荷洛芬尼斯，在別的畫作裡，她通常是一個老婦人，用以襯托朱蒂斯的美麗，而在這裡，她是同樣重要的英雄，和朱蒂斯一起，為了守護自己的家鄉，甘願深入險境。這是一幅為勇者創造的史詩。

這幅畫呈現了極其珍貴的「真實感」——真實的充滿力量的女英雄、真實的而非陪襯角色的同伴、真實的暴力現場。也許有觀眾不喜歡，但卻無法否認它具有一種壓倒性、持久的說服力，以至於在18世紀末，作家馬可‧拉斯特里見到它時還是會受到驚嚇，建議人們把它扔到皇家畫廊某個黑暗的角落裡。

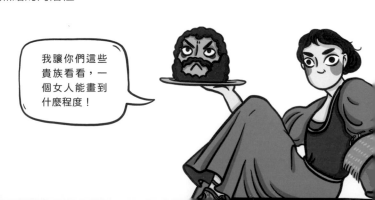

我讓你們這些貴族看看，一個女人能畫到什麼程度！

她還畫寂靜的英雄

　　女英雄不但可以是暴烈的，還可以是寂靜的。

　　《朱蒂斯砍下荷洛芬尼斯的頭》是真蒂萊希被討論得最多的作品，許多人相信，這個在她遭到性侵並離開羅馬後創作出來的暴烈女英雄一定有某種自傳性色彩。然而，同樣是真蒂萊希筆下的女英雄，和這幅畫創作時間相隔不遠的《雅億與西西拉》卻被不少人冷落。一個可能的原因是畫面看起來太安靜、太沉穩，若人們想要把復仇的情緒和真蒂萊希的所有作品連結起來，《雅億與西西拉》的存在會推翻這個結論。

　　傳說，雅億收留了作惡多端的軍長西西拉，並提供他食物和牛奶。雅億趁他熟睡時，將橛子錘進了他的腦袋，完成了神的旨意。很多藝術家在描繪這一主題時，嘗試加入更多的戲劇性，讓雅億的姿勢更誇張，或者強調西西拉的掙扎，看起來顯得吵鬧。

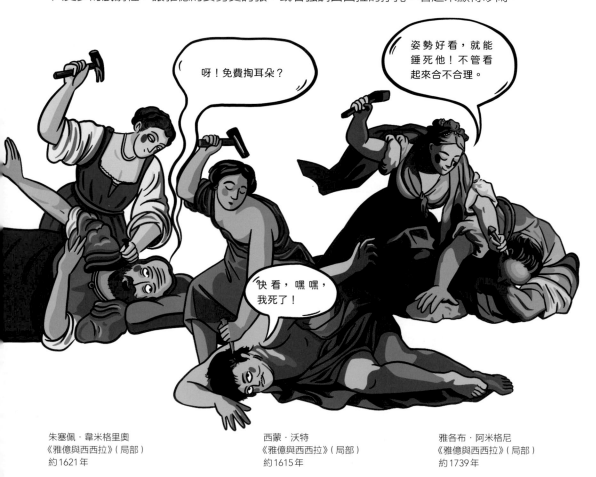

朱塞佩・韋米格里奧
《雅億與西西拉》(局部)
約1621年

西蒙・沃特
《雅億與西西拉》(局部)
約1615年

雅各布・阿米格尼
《雅億與西西拉》(局部)
約1739年

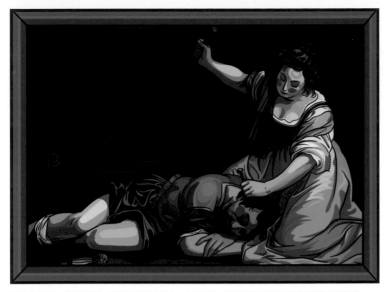

阿特蜜希雅‧真蒂萊希，《雅億與西西拉》，1620年，現藏於匈牙利布達佩斯國立美術館

　　而真蒂萊希選擇簡化處理這個故事，讓整個場景安靜下來，一切立刻充滿了命中註定感，不是出於一時衝動，而是基於不可逃脫的正義審判——在神的注視下，女英雄悄悄、專心地結束了西西拉的性命。

　　在真蒂萊希的畫作裡，總有無與倫比的真實性、臨場感，以及對經典故事的真誠理解。也許正因為如此，她的名氣開始傳到歐洲各地。

她是獨闢蹊徑的英雄

　　真蒂萊希選擇了一條少有人走的職業道路：不專門為某個宮廷服務，獲得穩定的收入，而是遊歷義大利的幾座城市，不斷推銷自己的畫作，在不同的贊助人之間建立口碑。在羅馬，有人鑄造紀念她的銅幣；在那不勒斯，到處流傳著歌頌她的詩句；在倫敦，國王和王后翹首期盼，等待她為皇室創造不朽的作品。她取得了許多意義上的成功。

真蒂萊西的成績單

§ 成為佛羅倫斯美術學院50年來第一位女性成員（下一位女性成員還要再等幾十年）。
§ 擁有來自世界各地的贊助人，包括佛羅倫斯的梅迪奇家族、西班牙國王腓力四世、樞機主教安東尼奧‧巴貝里尼、英國國王查理一世……
§ 25歲時，作家克里斯托法諾‧布龍奇尼把她的人生故事收錄進女名人傳記。
§ 32歲時就有自己的紀念幣。

成功的祕密——
英雄的背後要跟著
吟遊詩人

　　真蒂萊希的自我宣傳策略之一是先和當地的詩人、學者、畫家結交，透過他們讓更多贊助人認識她。她的朋友留下了大量讚美她的詩歌、文章和肖像畫，還有人將她的手和黎明女神奧羅拉的手相比，奧羅拉的手為日出時刻塗上了迷人的色彩，而真蒂萊希的手創造出來的顏色要比神調製出來的更絕妙。

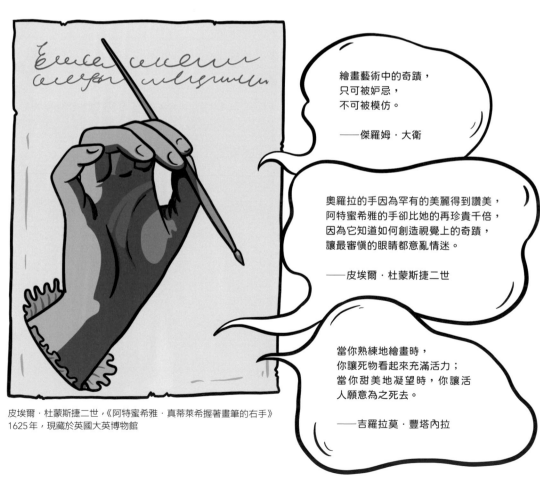

皮埃爾・杜蒙斯捷二世，《阿特蜜希雅・真蒂萊希握著畫筆的右手》
1625年，現藏於英國大英博物館

繪畫藝術中的奇蹟，
只可被妒忌，
不可被模仿。

——傑羅姆・大衛

奧羅拉的手因為罕有的美麗得到讚美，
阿特蜜希雅的手卻比她的再珍貴千倍，
因為它知道如何創造視覺上的奇蹟，
讓最審慎的眼睛都意亂情迷。

——皮埃爾・杜蒙斯捷二世

當你熟練地繪畫時，
你讓死物看起來充滿活力；
當你甜美地凝望時，你讓活人願意為之死去。

——吉羅拉莫・豐塔內拉

創造一個「女英雄宇宙」
其實裡面全是我

真蒂萊希還有意識地創作了一系列神明和英雄的畫像，為她們都畫上自己的臉；換句話說，她更喜歡畫自己喬裝改扮的自畫像。有人說，這是真蒂萊希又一個絕妙的自我宣傳手段，不但能讓贊助人看到自己詮釋各種神話題材的美妙技巧，也能展示自己迷人的臉。還有人覺得，對真蒂萊希來說，比起花錢雇用模特兒，畫自己更省錢。實際上，在這些實用主義的考量之外，真蒂萊希可能還有更大的野心。

真蒂萊希模糊了歷史畫與自畫像之間的界線，創造了一個充滿不確定性的世界，在這個世界裡，所有女英雄都可能有一部分是她。她畫了一幅寓言中的繪畫女神（先前你在豐塔納的紀念幣背面見過的那一個），長相和她有許多相似之處，在畫布面前如同著魔般運筆。真蒂萊希在這幅畫裡展示了自己精確描繪人類動態的能力，還告訴了所有人：在揮動畫筆時，她就是神！

可能沒有人比她更明白，闖入歷史畫的領域，與藝術殿堂最頂級的大師比拚，需要多大的勇氣和天賦，要學會在流言中生存，要忍受比同行其他藝術家更低的報酬，僅僅因為她的性別。但是如同繪畫女神一般，她從未退縮。

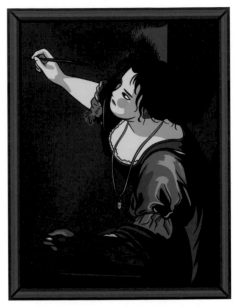

阿特蜜希雅・真蒂萊希，《作為寓言中繪畫女神的自畫像》，1638–1639 年，現藏於英國漢普頓宮

❖ 榮光之外

即使真蒂萊希已經是功成名就的女藝術家，在她的職業生涯中也常常因為性別而影響收入。她曾在給贊助人唐・安東尼奧・魯夫的信中抱怨，有次一個贊助人收到她創作的草圖後，就找了另一個報價更低的畫家照著畫。她自嘲說，她知道很多人一看到女人的名字就會開始懷疑作品的品質，認為報價不合理。但是只要看過她完成的畫，沒有人會說她要價太高。

她要把自己的形象留在這個世界裡，
讓未來所有人提到不朽的神明和她們的模樣的時候，
都無法繞過她──阿特蜜希雅・真蒂萊希。

CHAPTER

2

荷蘭、法國、瑞士與英國

17–18 世紀

這階段的藝術很難歸類，或許是因為藝術家不再被視為工匠。

　　女藝術家創作的目的變得更多元化。在為贊助人和神創作之外，她們還可以為了商業報酬而創作，為了描繪這個世界上壯美的現象而創作，為了呈現自己對神話與現實的理解而創作。在這兩百年裡，「我」變得無比重要。

藝術可以當街販售嗎？
──荷蘭的公開藝術市場

人人都是贊助人

如果在 17 世紀走進任何一個荷蘭城市居民的房子，你都可能發現在牆上至少有一幅畫。商業繁榮為荷蘭帶來了一個新的改變──藝術贊助不再是上層階級的特權。無論是商人、麵包師還是屠夫，都希望擁有屬於自己的畫作，裝飾他們的日常生活；藝術家也積極回應他們的需求，創造了大量畫作。17 世紀中期，荷蘭一度有七百多位職業藝術家，在文藝復興時期的義大利，職業藝術家的數量可能還不及荷蘭當時的一半。熱愛藝術的人們一起創造了荷蘭藝術的「黃金時代」。

我有錢！
我要買畫！

朱蒂斯・萊斯特
《快樂的夥伴》，1630 年
現藏於法國羅浮宮

德菈胡・勒伊斯
《石階上的花與蝶》，約 1700 年
私人收藏

約翰內斯・維梅爾
《倒牛奶的女僕》，約 1660 年
現藏於荷蘭阿姆斯特丹國立美術館

新的贊助人喜歡什麼？

荷蘭人的興趣從宗教領域轉向了世俗層面。他們大量購買風俗畫、風景畫和靜物畫，也就是購買一種理想化的日常生活：寧靜的房屋一角，主人專注於梳洗或寫信；在歡樂的宴會上，居民奏樂起舞；城市建設井井有條，鄉村風景優美恬靜；餐桌上，永遠有不凋謝的花朵和吃不完的珍饈。

在哪裡購買藝術？

你可能還記得文藝復興時期的創作模式——贊助人通過行會或別的方式找到藝術家，委託他們創作自己想要的題材。在荷蘭，這樣的限制逐漸被打破了。贊助人可以直接到藝術家工作室挑選已經完成的畫作，還可以在市集、拍賣會上獲得畫作，甚至連抽獎獎品也可能是一幅畫作。

一個全新的商業世界

在這個熱鬧的公開市場裡，專業的藝術經銷商出現了。

他們是贊助人和藝術家之間的仲介——幫藝術家找到願意購買他們畫作的買家，也幫助贊助人找到符合他們需求的畫作。

> ❖ 早期荷蘭拍賣
>
> 出現在拍賣會上的藝術品由拍賣官喊出最高價，然後逐漸降低，直到滿足你的心理價位，你喊一聲「我的」，付錢之後便可以獲得那幅畫。

你可以想像，在這樣的背景下，一幅畫最重要的屬性是「商品」，而不是藝術家精湛的技藝，也不是藝術家對這個世界的忠實描繪。許多藝術家為了獲得更好的收益，通常專注於某個受歡迎的題材，或者根據經銷商的要求迎合市場作畫。經銷商也可能為了更好的收益，不惜塗改畫作上的簽名，假裝自己擁有某個市場上更受歡迎的藝術家的作品。

有時候，他們也騙過了博物館。

JUDITH LEYSTER

朱蒂斯・萊斯特

藝術界也會以訛傳訛嗎？

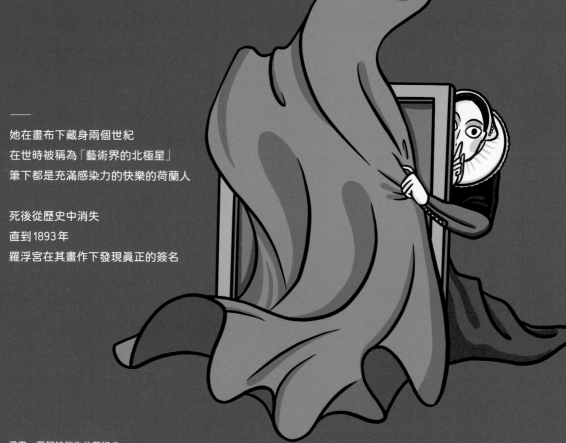

她在畫布下藏身兩個世紀
在世時被稱為「藝術界的北極星」
筆下都是充滿感染力的快樂的荷蘭人

死後從歷史中消失
直到 1893 年
羅浮宮在其畫作下發現真正的簽名

藝術經銷商的大錯誤

——讓她隱匿於畫布後

1893年，羅浮宮在檢查荷蘭畫家弗蘭斯‧哈爾斯的著名畫作《快樂的夥伴》時，發現畫上的簽名竟然是偽造的。這成了藝術界的爆炸性消息，因為在這之前的兩個世紀中，人們一直認為它是哈爾斯的作品。

當時，哈爾斯在藝術市場上風頭正盛。他的畫裡充滿鮮豔的色彩和活潑的人物，彷彿下一秒就開始跳起舞來，《快樂的夥伴》生動地描繪了荷蘭人飲酒作樂的場景，曾被稱為哈爾斯最好的作品之一。許多著名畫家，包括梵谷都表達過

▲ 朱蒂斯‧萊斯特
《快樂的夥伴》
1630年
現藏於法國羅浮宮

▲ 朱蒂斯‧萊斯特
（1609–1660年）
取自其自畫像

· 簽名放大 ·

相關人物

弗蘭斯‧哈爾斯
（1582-1666年）
荷蘭畫家

以描畫生動的群像而聞名，生前常陷入財務危機，最後甚至得靠救濟金過活。死後被遺忘，直到19世紀下半葉，當時藝術家和評論家對他燃起了新的興趣，讓他的畫作價格水漲船高。

科內利斯‧霍夫斯泰德‧德‧
格魯特，（1863–1930年）
荷蘭藝術史學家

1893年，他在《快樂的夥伴》中認出了朱蒂斯‧萊斯特的簽名，並發表論文將另外七幅原本署名其他人的畫作歸於萊斯特名下，才讓這位蟄伏已久的女藝術家重見天日。

對這位兩個世紀前的荷蘭藝術家的喜愛。

這個簽名的發現，讓人們不禁懷疑，是不是在某些情況下愛錯了人。

在《快樂的夥伴》假簽名之下，露出了一個當時誰也不認識的奇怪符號：字母「J」和「L」並列在一起，一顆星星從中間穿過。

是誰寫下了這個神祕的「JL」？竟然能畫出荷蘭藝術大師的最佳水準，還「騙」過了兩個世紀以來的收藏家？

朱蒂斯·萊斯特，《一個男孩、一個女孩、一隻貓和一條鰻魚》
約1635年，現藏於英國國家美術館

朱蒂斯·萊斯特，《雙陸棋遊戲》，約1631年
現藏於美國伍斯特藝術博物館

創造一個永恆的
快樂王國

　　朱蒂斯·萊斯特的父親經營啤酒生意，也許她就是在縱酒狂歡、高歌奏曲的荷蘭人之間長大的，所以當她描繪沉浸在歡樂氣氛的人和動物時，也格外具有感染力。萊斯特的畫就像是一個永恆的快樂王國，裡面的人們總是在唱歌、彈琴、跳舞、飲酒、談笑，一切似乎都在流動中，是正在進行時。而你則像是一個突然闖入的人，他們看著你，並不覺得受到了打擾，而是早已準備好接納你進入這個快樂王國。

朱蒂斯・萊斯特，《兩個小孩和一隻貓》，1629年 私人收藏

　　這種體裁叫作「風俗畫」。在當時的荷蘭，人們享受著商業繁榮帶來的巨大財富，也願意為那些能讓他們炫耀的藝術一擲千金。雖然義大利學院裡的老學究們堅定地認為歷史畫才是最高貴的體裁，但是荷蘭人才不管呢，他們要展示自己和同伴在日常生活中享受到的快樂。萊斯特的風俗畫可能是受這些新興贊助人歡迎的一種——誰不希望把永恆的快樂掛在自己的客廳裡呢？

　　萊斯特取得了巨大的商業成功，在阿姆斯特丹，她甚至只需要承諾為出售房子的房東畫一些畫，就能抵掉一部分買房子的錢。畢竟，在人們眼中，她呈現的快活場景比一幢房子更值錢。

永不黯淡的北極星

　　17世紀20年代的某一天，年輕的荷蘭畫家朱蒂斯·萊斯特為自己設計了特別的簽名。「萊斯特」在荷蘭語裡有北極星的意思，她用一顆星星串聯她的姓名首字母，作為自己的標記，藏在畫面某處，有時在笛孔邊，有時在酒杯上，就像她和觀眾玩的一個遊戲，認識她的人會找到的線索。同時代的許多人都能接收到她的暗示，連當時的藝術史學家也在書裡直接叫她「藝術世界的領航星」。

　　他們都相信，北極星是絕對不會黯淡的。

　　萊斯特在20多歲時，就成了荷蘭哈勒姆聖盧克行會認證的大師，也是第一個得到這個認證的荷蘭女藝術家。

　　在萊斯特的自畫像裡，你可以看到年少成名帶給她的那份奇妙的、充滿感染力的神采。萊斯特倚在椅子上，張嘴笑著，幾乎要說「歡迎你來到我的畫室」，畫架上是一幅尚未完成的風俗畫，一位男小提琴手正在演奏。她穿著不適合繪畫的華貴服裝，一方面暗示自己作為畫家擁有的成功地位，另一方面提醒觀眾她能夠為贊助人創作華麗的肖像。在這幅自畫像裡，她不但自信地展示了自己的風度，還展示了自己繪畫不同性別、階級和體裁的能力，打了個響亮的廣告。誰也不會懷疑，她接下來會取得巨大的商業成就。

我在畫布下藏身兩個世紀！

有意無意地被改名換姓
——讓她從歷史中消失

不過，讓她從歷史中消失的暗示似乎也早已埋下。

獲得行會認證三年後，萊斯特嫁給了藝術家揚‧米恩斯‧莫勒奈爾，搬到阿姆斯特丹，畫作從此大幅減產。目前，人們能找到她在婚後創作的畫少之又少，並且因為她和丈夫總是共用畫室和模特兒，分辨他倆的畫作變得極為困難。

歷史記載中最後一次出現「朱蒂斯‧萊斯特」的名字，是在她的葬禮通知上。萊斯特的丈夫去世後，財產清冊上她的畫作署名就已經是「死者的妻子」和「朱蒂斯‧莫勒奈爾」了。

後來，有投機分子故意抹去萊斯特的簽名，換成哈爾斯，再推銷出去。如此經過兩個世紀，萊斯特幾乎被人從歷史中抹去。

萊斯特和哈爾斯早有交集，兩人都住在荷蘭哈勒姆。即使萊斯特比哈爾斯小20多歲，還是迅速建立起了和他勢均力敵的事業，甚至曾經和他對簿公堂，因為她的一個學生未經允許，就逃到了哈爾斯的工作坊工作。

哈爾斯賠償了萊斯特一些錢，但沒有歸還萊斯特的助手。那時誰也不會想到，他們的命運在死後仍然以奇特的方式糾纏在一起。

嘿嘿！
生前你有錢，
死後我值錢！

最後，這個歷史的「失誤」，似乎也以奇怪的方式驗證了萊斯特顛撲不破的才華：因為只要幫她的畫偽造一個著名身分，就能夠讓畫輕易賣出令人羨慕的高價，並順利進入世界上最好的博物館。真正的北極星大概就是這樣——歷史也許能暫時遮蔽她，但是她總能用自己特殊的光芒，引導她的知音找到她，找到藏身於畫布下兩個世紀的祕密。

弗蘭斯‧哈爾斯

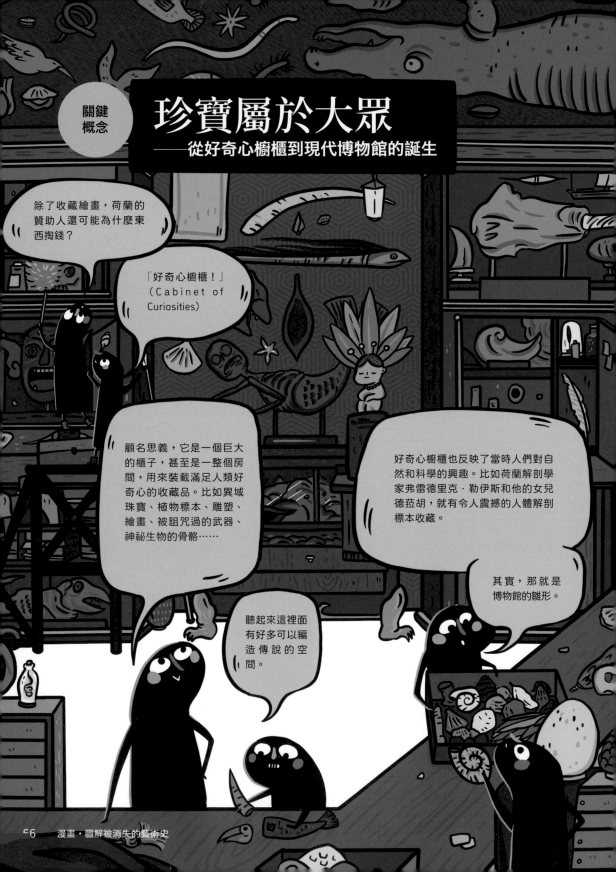

關鍵概念

珍寶屬於大眾
——從好奇心櫥櫃到現代博物館的誕生

除了收藏繪畫，荷蘭的贊助人還可能為什麼東西掏錢？

「好奇心櫥櫃！」
(Cabinet of Curiosities)

顧名思義，它是一個巨大的櫃子，甚至是一整個房間，用來裝載滿足人類好奇心的收藏品。比如異域珠寶、植物標本、雕塑、繪畫、被詛咒過的武器、神祕生物的骨骼……

好奇心櫥櫃也反映了當時人們對自然和科學的興趣。比如荷蘭解剖學家弗雷德里克·勒伊斯和他的女兒德菈胡，就有令人震撼的人體解剖標本收藏。

其實，那就是博物館的雛形。

聽起來這裡面有好多可以編造傳說的空間。

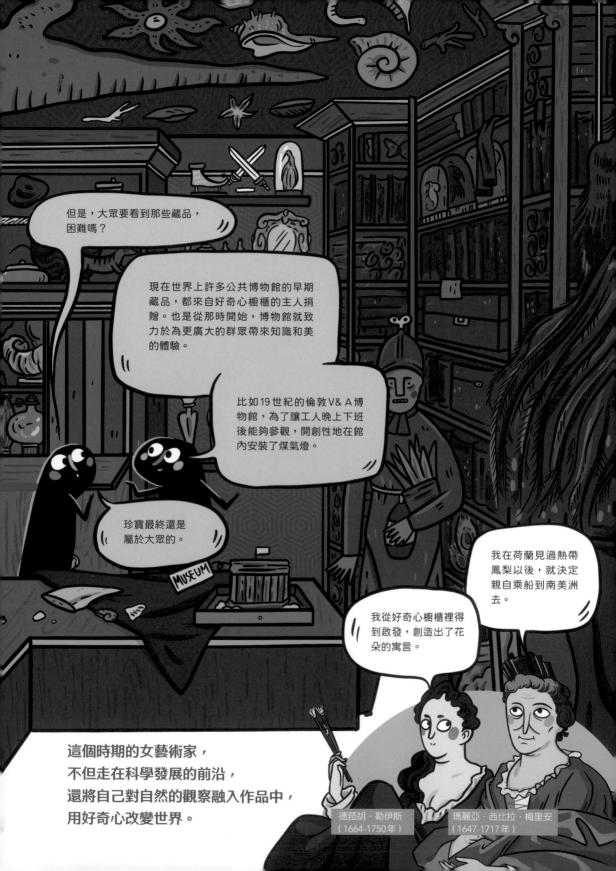

但是，大眾要看到那些藏品，困難嗎？

現在世界上許多公共博物館的早期藏品，都來自好奇心櫥櫃的主人捐贈。也是從那時開始，博物館就致力於為更廣大的群眾帶來知識和美的體驗。

比如19世紀的倫敦V&A博物館，為了讓工人晚上下班後能夠參觀，開創性地在館內安裝了煤氣燈。

珍寶最終還是屬於大眾的。

MUSEUM

我在荷蘭見過熱帶鳳梨以後，就決定親自乘船到南美洲去。

我從好奇心櫥櫃裡得到啟發，創造出了花朵的寓言。

這個時期的女藝術家，
不但走在科學發展的前沿，
還將自己對自然的觀察融入作品中，
用好奇心改變世界。

德菈胡・勒伊斯
（1664-1750年）

瑪麗亞・西比拉・梅里安
（1647-1717年）

RACHEL RUYSCH

德菈胡・勒伊斯

價值千金的花朵

———

最稀有的鬱金香和林布蘭的畫
都沒有她的畫貴

精通博物學
幫助父親創造了令人驚嘆的好奇心櫥櫃

她畫的花朵既有科學意趣
又有強烈的戲劇性

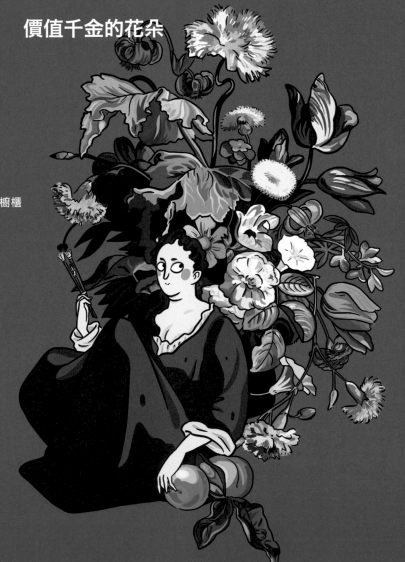

屍體、鮮花和少女

德菈胡・勒伊斯從少女時期開始就有一個不平凡的工作——裝飾屍體。

她的父親弗雷德里克是阿姆斯特丹有名的解剖學家，擁有一個龐大的好奇心櫥櫃，連俄國的彼得大帝都慕名前來參觀：裡面有從世界各地搜集的珍奇植物和昆蟲標本；有經過防腐處理，看起來仍然鮮活的嬰孩；還有泡在罐子裡的心臟、手掌和眼球。據說，彼得大帝甚至忍不住親吻了其中一個標本。

這個奇詭的好奇心櫥櫃最迷人之處，是它的標本都像藝術品一樣經過重新創作，呈現出令人難忘的科學景觀。在一個展臺上，幾個孩子的骨架站在一起，做出玩耍或哭泣的樣子，鮮紅的動脈根根豎立在他們身後，像血紅的樹。

德菈胡是這個好奇心櫥櫃背後不可或缺的人物。她小心翼翼地用不朽的花朵和貝殼裝飾軀體，遮掩解剖過程中留下的傷口，讓死者看起來只像是睡著了一樣。後來，她還教父親繪畫標本圖譜以便出版，讓科學的美妙之處傳播到更遠的地方。

在那些奇景中間，有一塊告示牌：「無論多麼強大的頭顱，都逃不過殘酷的死亡。」

弗雷德里克・勒伊斯
（1638-1731年）
德菈胡的父親
解剖學家，植物學家

爸爸的標本

花朵的寓言

　　17世紀的荷蘭贊助人熱衷於購買靜物畫，來展示他們桌上的珍饈美味，從異國訂購的花瓶和餐具，來自大洋彼岸的奇異花朵。那些花朵和果蔬，儘管看起來足夠逼真，卻未必是同一個季節的，它們只是被畫在一起，炫耀擁有者的財富和見聞。

　　在這些靜物畫中，逐漸出現了一派「叛徒」——「虛空派」繪畫——在繁華的畫面裡，加入一些衰敗的警告：花瓶中枯萎的花、開始腐爛的肉，以及猙獰的骷髏。它們隱喻著生命的短暫，無論是鮮豔的花朵還是正值青春的人，都有凋零的一日。奇怪的是，這些帶著不祥寓意的畫作卻同樣受到贊助人歡迎。

　　這可能是因為它們展現的是擁有者的眼光。購買「虛空派」繪畫的人和那些縱情享樂的凡夫俗子不同，他們知道對自己的財富保持謙遜，知道對大自然的規則保持敬畏之心。這似乎有點諷刺：在商業文化繁榮的荷蘭，連警告本身都成了一種商品。

　　德菈胡・勒伊斯就特別擅長創作這一類寓言。

比鬱金香更貴，比鬱金香更恆久

德菈胡被同時代的人們視為最偉大的花卉畫家。在鬱金香莫名其妙風靡荷蘭的時候，一朵鬱金香可以被炒到一千荷蘭盾。當時，林布蘭的一幅畫是五百荷蘭盾，而蕾切爾的一幅花卉畫可以賣到一千兩百荷蘭盾，幾乎和一棟房子一樣貴。

義大利學院的教授們認為，花卉是最沒有技術含量的一種題材。在他們看來，和描繪理想化人物的歷史畫、肖像畫相比，花卉畫家只是照搬自然界已經存在的奇觀，將之複製到畫布上而已。

德菈胡顛覆了傲慢之人對靜物畫的想像。她的花卉畫從來不照搬自然，而是創造了一種新的自然：在戲劇性的光線之中，不同季節、不會同時開放的花卉一起登臺，枯萎和盛放的花朵彼此相伴，看起來絕不可能發生的奇觀，因為她的精細筆觸而顯得令人信服。若仔細研究，還會發現德菈胡在縫隙處安排的昆蟲和小動物，還包括人們在歐洲繪畫裡沒見過的品種，是她從博物館裡挑出來為畫作增加生機和科學意趣的線索。從小在龐大的植物園和解剖樣本中工作，讓德菈胡明白如何為不同種類的生命搭建舞臺。

在德菈胡的畫中，你總能觀察到一個龐大的世界，其中生與死、嚴謹的科學觀察和豐富的想像同時發生，組成一個關於時間的寓言：時間是如此漫長，只要耐心等待，就能看到四季的花朵；時間又是如此短暫，稍不注意，嬌豔的花朵就會凋零；時間似乎還很容易抵抗，一個有才華的畫家可以把花卉定格在畫布上，永不消失。

荷蘭人認為德菈胡也會像那些不朽的花朵一樣。在她去世後，有人專門出版了一冊讚美詩集，紀念她用精妙的技藝為這個世界帶來的奇景。詩歌裡說，德菈胡的名聲和藝術會永遠流傳下去。

但也許是由於正統藝術史對靜物畫的忽視，後來談論德菈胡的人愈來愈少，直到她慢慢被湮沒。德菈胡的名字黯淡得比荷蘭人想像的更快。但也許德菈胡對此早有預感。如同她和父親一起在好奇心櫥櫃豎立的那塊牌子警告的一般，對名氣的隱喻也同樣適用於此：「無論多麼偉大的藝術家，都可能逃不過被人遺忘的那一天。」

德菈胡‧勒伊斯
《石階上的花與蝶》
約1700年，私人收藏

MARIA SIBYLLA MERIAN

瑪麗亞・西比拉・梅里安

如何讓毛毛蟲進入藝術史？

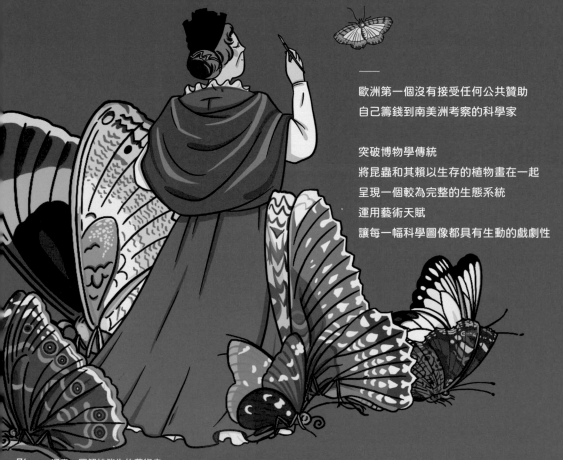

歐洲第一個沒有接受任何公共贊助
自己籌錢到南美洲考察的科學家

突破博物學傳統
將昆蟲和其賴以生存的植物畫在一起
呈現一個較為完整的生態系統
運用藝術天賦
讓每一幅科學圖像都具有生動的戲劇性

「毛毛蟲女士」的夥伴

她們畫毛毛蟲

約翰娜（1668–1723年）
桃樂西婭（1678–1743年）
梅里安女兒

梅里安傳授了兩個女兒繪畫和博物學知識，母女三人一同去了南美洲的蘇利南記錄昆蟲。約翰娜在考察結束後再次去了蘇利南，畫了昆蟲圖譜並寄回給母親，最後在那裡過世。桃樂西婭在母親去世後完成了母親的圖譜的第三卷，後來進入俄羅斯科學院教博物繪畫，將梅里安的遺產傳承了下去。

謝謝所有幫助過我的人！

他們收藏毛毛蟲（和其他東西）

艾格尼絲·布洛克
（1629–1704年）
好友，園藝家

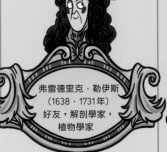

弗雷德里克·勒伊斯
（1638·1731年）
好友，解剖學家，
植物學家

梅里安在布洛克精心照料的花園中見識了異域植物，又在勒伊斯龐大的好奇心櫥櫃裡認識了不同地方的昆蟲標本，便決心跨越大洋，親自去觀察昆蟲和它們棲息的世界。

他們讓毛毛蟲留在歷史中

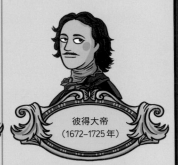

彼得大帝
（1672–1725年）

彼得大帝買了梅里安300多幅水彩畫，後來用這些收藏建立起了俄國第一座公共博物館。

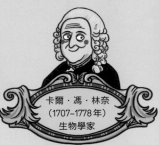

卡爾·馮·林奈
（1707–1778年）
生物學家

林奈是現代生物命名學奠基人，提出「界門綱目屬種」的分類法，並創造了物種命名準則「雙名法」，沿用至今。林奈為植物和昆蟲命名時，參考了至少一百幅梅里安的畫作。

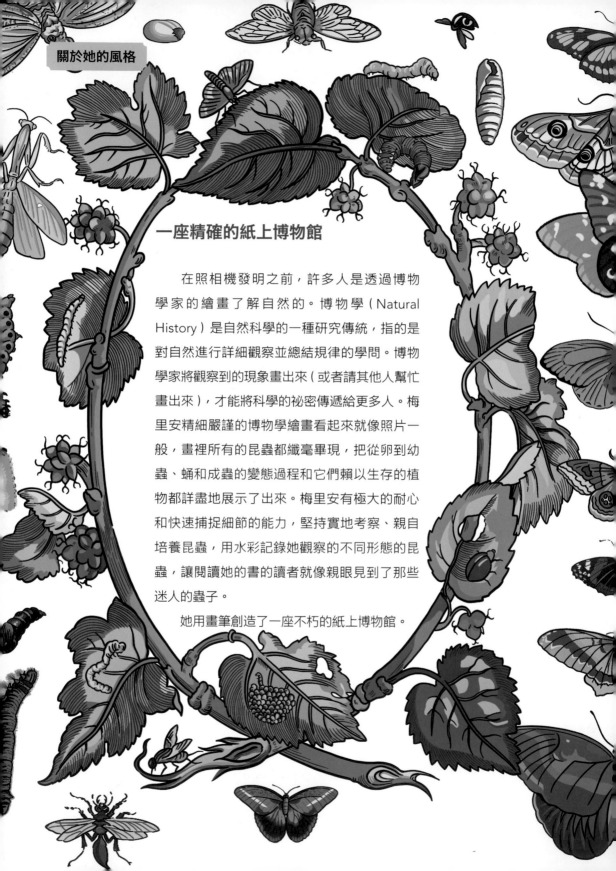

一座精確的紙上博物館

在照相機發明之前，許多人是透過博物學家的繪畫了解自然的。博物學（Natural History）是自然科學的一種研究傳統，指的是對自然進行詳細觀察並總結規律的學問。博物學家將觀察到的現象畫出來（或者請其他人幫忙畫出來），才能將科學的祕密傳遞給更多人。梅里安精細嚴謹的博物學繪畫看起來就像照片一般，畫裡所有的昆蟲都纖毫畢現，把從卵到幼蟲、蛹和成蟲的變態過程和它們賴以生存的植物都詳盡地展示了出來。梅里安有極大的耐心和快速捕捉細節的能力，堅持實地考察、親自培養昆蟲，用水彩記錄她觀察的不同形態的昆蟲，讓閱讀她的書的讀者就像親眼見到了那些迷人的蟲子。

她用畫筆創造了一座不朽的紙上博物館。

52歲出發，
7,500公里的冒險

1699年，52歲的梅里安帶著兩個女兒和一盒毛毛蟲，登上了從阿姆斯特丹開往南美洲荷屬殖民地蘇利南的船。那時，她內心可能只有一個簡單的想法：想看到更多迷人的昆蟲和它們的棲息之所。後來的藝術史書中說，梅里安是歐洲大陸上第一個沒有接受任何公共贊助並自己籌錢到南美洲考察的科學家。而認識梅里安的人可能會覺得，這件事看起來沒有那麼偉大，也沒有那麼複雜。對像梅里安這樣狂熱而不帶偏見地喜歡一切昆蟲的怪人來說，一次傾家蕩產的旅行幾乎是可預見的。

「業餘人士」的野心

在梅里安的家鄉德國，有人叫她「毛毛蟲女士」。這不是像「教授」或「畫家」那樣正式的稱呼，因為在當地，女性不能加入行會，也不能進入大學學習，梅里安一直是個「業餘人士」──卻擁有比專業研究昆蟲的學者更強烈的熱情。她從博物學書籍中自學昆蟲知識，還在廚房裡繁育各式各樣的昆蟲和植物，並把它們的形態一一畫下來。有一次，朋友送給她三隻小鳥，讓她非常高興，因為她在鳥身上發現了17條蛆，這樣她就可以觀察它們是如何變成綠蒼蠅了。「眼見為實」一直是梅里安堅持的科學原則。為了滿足這份好奇心，她願意背井離鄉──比如去荷蘭，在那裡，女人可以做生意，她也可以賣畫和昆蟲標本賺錢，為了更遠大的目標籌措資金。

對於別人
收藏昆蟲可以是一種炫耀財富的方式

當梅里安搬家到阿姆斯特丹後，她的愛好就顯得沒那麼古怪了。阿姆斯特丹人什麼都見過。

梅里安的朋友弗雷德里克·勒伊斯家裡有足夠梅里安繪畫和記錄的奇異昆蟲標本；另一位朋友艾格尼絲·布洛克則擁有一座巨大的花園，裡面有從世界各地收集並精心培育的植物。布洛克委託梅里安為那些植物繪畫，也是在這裡，梅里安第一次見到了來自西印度群島的鳳梨。它張牙舞爪又甜蜜多汁，讓梅里安好奇它所屬的那個世界，以及什麼樣的昆蟲會圍繞在這種甜美果實的身邊。

對於她
她卻更想把昆蟲當成朋友

曾有人送給梅里安異國的昆蟲標本，但被她退還。這是她和她的收藏家朋友不一樣的地方：在她看來，標本最終只是玻璃櫃中的展示物，它們從故土被剝離，遠離家鄉，只能講述有限的故事。她更想把昆蟲當成朋友，到它們的家裡做客，了解它們究竟是如何繁殖、生長，如何轉變成另一種完全不同的形態，又是在什麼樣的環境下，吃什麼樣的食物活下來的。她需要這些昆蟲完整的歷史，而不是一個失去生命的切片。

在布洛克家見到的鳳梨給了梅里安探險的靈感。「新世界」的昆蟲和歐洲的有什麼不一樣，它們有什麼樣的故事？這份好奇心灼燒著她。

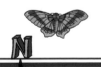

為了這個純粹的好奇，梅里安變賣家產，向南美洲出發。
出發前，她已經寫好了遺囑。

跨越半個地球

阿姆斯特丹　　　　　　　　　　　　　　蘇利南

大洋彼岸所見

梅里安在蘇利南見到了許多歐洲人在夢裡也沒見過的場景：

像幽靈一樣巨大的白蛾從蛹中破出；渾身是毛的蜘蛛將蜂鳥纏住，在樹幹上緩緩享用；在她的家鄉地位超過珠寶的鳳梨，這裡卻到處都是，鳳梨的葉子如同噴射的火焰一樣壯麗；螞蟻一個抓住一個，快速連成一座密密麻麻的蟻橋——她是歐洲第一個描述行軍蟻這種行為的人。

毛毛蟲的真相

歐洲人曾認為跳蚤是從灰塵中產生的，蒼蠅是從腐肉中出現的，這是亞里斯多德時代流傳下來的老觀念。直到博物學家透過研究和觀察，記錄了昆蟲的變態過程，人們才了解到昆蟲的一生實際上是什麼樣的。梅里安正是其中之一，她曾經出版《不可思議的毛毛蟲的轉變》，展示了她觀察到的歐洲昆蟲的生命週期。在這次旅行中，梅里安把觀察昆蟲變態的使命堅持了下來。

梅里安在炎熱潮濕的氣候中收集毛毛蟲樣本，帶回居所培育，同時觀察和記錄昆蟲棲息的植物、昆蟲吃的食物，還有她遇到的鳥類和兩棲動物。她描繪過的許多物種現在已經滅絕，梅里安的畫幾乎成了它們存世的唯一紀錄。

梅里安沉浸在無窮無盡的新發現中，直到患上了熱帶病，才不得不在21個月的考察期後戀戀不捨地離開了蘇利南。

把博物學圖像變成
令人驚心動魄的
藝術作品

　　梅里安的昆蟲繪畫震驚了許多收藏家和博物學家，因為他們從來沒有見過這樣的圖畫：她是歐洲第一位把昆蟲的完整變態過程和其賴以生存的植物繪畫在一起的人。在梅里安之前，書裡所有的昆蟲都是孤零零的，像是被固定在紙上的標本。

　　但是梅里安並不是把所見到的昆蟲和植物隨意拼湊在一起的，而是利用不同的構圖和色彩，讓每一幅畫都能講述一個驚心動魄的故事——巨大而誘人的南美洲香蕉被賴比瑞亞刺蛾舉家侵占；石榴樹上的果實爆開多汁的內核，看起來充滿生命力，而它的葉子卻被毛毛蟲不斷啃食，在葉子上方，一隻像孔雀一樣迷人的大藍閃蝶突然降臨。她用充滿戲劇性的方式，以植物作為舞臺，在上面展現生物從卵到成年時期的所有樣貌，就像邀請讀者來到昆蟲的家中，見證它們成長並互相啃食、彼此為友為敵的故事。

❖ 博物學家兼藝術家

梅里安突破了靜態的、僅供研究使用的博物學圖像，創造了將昆蟲和動植物之間充滿內在衝突與動態平衡的關係表達出來的藝術作品，描繪了較為完整的生態系統——此時，距離「生態學」這個詞出現還有一百多年。這是當時僅有梅里安能做到的創舉，也只有她能成為劃時代的博物學家兼藝術家。

像她一樣的「業餘人士」也能「親眼」見到南美洲的奇蹟

回到阿姆斯特丹後，梅里安面臨另一項挑戰：在一貧如洗的情況下，將自己觀察的成果出版，將科學知識傳遞給大眾。

因此，梅里安對這本書有許多要求，比如：

§ 書上的昆蟲與植物都要和實際一樣大，這樣讀者就能更直觀地想像面對它們時是什麼感覺；

§ 邀請最好的版畫工匠，把她的手稿精確地複刻到印版上，讓讀者不遺漏任何一種昆蟲的細節；

§ 當時的學術研究通常使用拉丁文寫作，對沒有學習過拉丁文的普通讀者來說門檻極高，她希望這本書除了拉丁文版，還要有更適合大眾閱讀的荷蘭語版。

用商業頭腦呈現的「最美作品」

為了籌措出版資金，梅里安想到了一個方法，就是將圖書作為預訂商品，分成不同的等級售賣——最便宜的是黑白版本；貴一點的是手工上色版本；最貴的則是印在昂貴的小牛皮紙上，而不是印在普通紙張上的版本。英國女王收藏了最豪華的版本，至今仍然保存在溫莎城堡中。

有人說，
這本書是在「美洲大陸
上畫出的最美作品」。

❖ 最美作品

《蘇利南昆蟲變態圖譜》就這樣面世了。這本書包括60張彩色版畫，詳細描繪了53種植物和90種昆蟲的完整變態過程。在書的扉頁，梅里安選擇了她曾經在布洛克的溫室裡見到、又在南美洲觀察過的鳳梨的圖像，在鳳梨的周圍，是澳洲大蠊的完整生命歷程。這是她為解答自己的好奇心交出的一份答案。

梅里安的遺產

　　梅里安的書引起了極大的迴響。一些學者對她的觀察並不信任，因為她是個業餘博物學家，也因為她描述的很多場景，比如螞蟻搭建橋梁、會吞噬蜂鳥的蜘蛛等，看起來根本不可能發生。但是等到更多人逐漸接納她時，她已經不在人世了。

卡爾・林奈參考梅里安的畫作和描述為至少一百種物種命名，比如現在已經成為一些人寵物的「食鳥蛛」，就是根據梅里安在書裡描繪的啃噬蜂鳥的蜘蛛的特性來取名的。實際上，林奈並沒有去過南美洲，但是他相信梅里安觀察到的內容。
梅里安的繪畫也改變了博物學圖像的繪畫方式。一百多年後，在達爾文收藏的一本百科全書裡，就有一幅模仿梅里安風格的食鳥蛛圖片，展示昆蟲在它棲息的植物中間吞噬鳥類的樣子，赤裸裸地表達物種之間的合作和競爭關係。在達爾文提出的「物競天擇」理論之中，或許有梅里安的微弱回聲。

梅里安至今仍以微妙的方式影響我們的生活。德國人曾把她的頭像和畫作印在500馬克紙幣上；在歐元出現之前，有梅里安頭像的貨幣在德國流通了十年；在美國發行的郵票上，其中一張選用了梅里安的鳳梨圖像，鳳梨曾經鼓動梅里安出海航行，現在又將陪伴人們的信件，到達更遙遠的地方。

美麗的高跟鞋、優秀的
藝術家、氣派的宮殿我
全都要！這才是我太陽
王路易十四的作風！

「學院派」
確立法國藝術面貌

　　1648年，法國國王路易十四想召集一批最優秀的藝術家，為他修整凡爾賽宮。

　　當時，不同城市行會登記的藝術家數量懸殊：義大利羅馬和佛羅倫斯藝術家工作坊的數量可能是其他一些小城市的幾十倍。雖然藝術家為了某個大型項目，比如建造教堂或是城市公共設施，會旅行到另一座城市，聚集在工廠裡共同完成委託訂單，但是路易十四認為，與其請外地的藝術家來巴黎，不如自己培養一批皇家藝術家。於是，他建立了法蘭西皇家繪畫與雕塑學院，任命宮廷畫家夏爾・勒布倫為院長，要求藝術家直接隸屬於學院而不是行會，從而控制了一大批藝術家為皇室服務。

　　在法蘭西皇家繪畫與雕塑學院裡，勒布倫建立了一套嚴格的教學體系，確立了官方的「學院派」風格。這些措施深深影響了法國藝術的面貌，到19世紀之前都無人能撼動。

你，負責花園！

你，負責掛毯！

你，負責雕像！

你，負責展覽櫃！

凡爾賽宮局部

好的！陛下！

學院學什麼？

　　和瓦薩里確立的學院教學系統相似，法蘭西皇家繪畫與雕塑學院培養學生同樣是從模仿大師作品開始，再到臨摹古典雕塑，最後描繪真人模特兒。不同的是，勒布倫極其推崇古典主義，除了教導學生向古希臘、古羅馬時代和文藝復興的大師學習，他還希望學生都向古典主義畫家尼古拉斯·普桑學習。

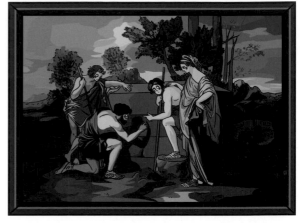

尼古拉斯·普桑，《我也在阿卡迪亞》，約 1655 年，現藏於法國羅浮宮

只有崇高的事物
才是最值得畫的

　　普桑是古典主義繪畫的代表人物，他希望在畫面上呈現神話、傳說、寓言、史詩、虛構中的完美風景和人物，而非日常生活。他的《我也在阿卡迪亞》描繪了四個穿著古代服裝的人物，構圖極其嚴謹，其中一個牧人指著墓碑上的銘文，象徵即使在這個風景優美的樂園中也籠罩著死亡的陰影。古典主義的繪畫就像一座精心建立起來的宮殿，浮於日常生活之上，和觀眾保持距離，以致最後，真心需要它的人變得愈來愈少。

在那些新古典主義畫家當中，表現得最完美的那一位獲得了最大的商業成就。

新古典主義：古希臘、
古羅馬是最完美的

　　18 世紀，在義大利維蘇威火山下掩埋了上千年的兩座古代城市——龐貝和庫赫蘭尼姆被發掘了出來，讓人們重新見到了古羅馬時代偉大城市的光輝。古代文明的繪畫、建築和生活方式都引起了當時人們的廣泛興趣。在繪畫中興起的「新古典主義」正是受它影響——畫家們在畫中重現了古典時代人們的美德、莊重和高貴，又吸引來了新的顧客，人們爭相購買那些印有象徵著完美理想的圖案的茶壺和盤子，希望自己生活中的日常用品也能沾上一點過去時代的榮光。

> 一個人有可能活得像古典時代的繪畫那樣完美嗎？

安潔莉卡·考夫曼
（1741–1807 年）

ANGELICA KAUFFMAN

安潔莉卡・考夫曼

一個絕對完美的女藝術家，有可能存在嗎？

英國人專門發明了一個詞形容
對她的迷戀──「安潔莉卡狂熱」

英國皇家美術學院創始人中僅有的兩位
女藝術家之一

全世界都愛安潔莉卡·考夫曼

神童教育

約瑟夫·約翰·考夫曼
（1707–1782 年）
父親，奧地利人
約瑟夫·約翰·考夫曼是一位畫家，他發現女兒的繪畫天賦後，便著魔般地投身到對她的培養中。他帶全家人一起旅居義大利，這樣考夫曼就可以在當地博物館裡向歐洲最好的藝術作品學習。

克萊奧菲亞·魯茨
（1717–1757 年）
母親，瑞士人
克萊奧菲亞雖然在考夫曼年輕時就去世了，但她教會了女兒演奏和唱歌，還讓她學會了多種語言。考夫曼擁有那個時代的女孩少有的權利——自由選擇適合自己職業道路的權利。

國際客戶

葉卡捷琳娜大帝
（1729–1796 年）
俄羅斯帝國第八位皇帝
考夫曼是歐洲首屈一指的歷史畫畫家，擁有無數非富即貴的國際客戶，包括葉卡捷琳娜大帝和神聖羅馬帝國皇帝。

業界認可

約書亞·雷諾茲
（1723–1792 年）
好友
英國皇家美術學院
第一任院長
他和考夫曼一起創立了英國皇家美術學院，定義了英國學院派繪畫的格局。

約翰·沃爾夫岡·馮·歌德，（1749–1832 年）
好友，德國文學家
考夫曼博覽群書，涉獵廣泛，歌德曾經邀請她為自己出版的戲劇創作插畫，即使考夫曼的訂單很多，委託價格也很貴，但是歌德還是說服了出版社使用她的畫作，因為他知道考夫曼對他的文字有最深刻的理解。

安東尼奧·祖基
（1726–1795 年）
丈夫，義大利人
他是考夫曼忠心耿耿的丈夫和助手，負責打理工作坊的一切事務，讓考夫曼能夠專心畫畫。或許因為他倆都太過於專注事業，以至於沒有留下子嗣

> 我會說四種語言，到處都是我的朋友和客戶。

永遠美麗的
安潔莉卡‧考夫曼

安潔莉卡‧考夫曼永遠不老。

她是18世紀歐洲最成功的女藝術家之一，作品傳遍宮廷與民間，被人爭相模仿和複刻，出現在了餐盤、鼻煙壺和花瓶上，以及貴族會客廳的牆上；從王公貴族到泥瓦匠，人人都希望自己擁有一幅「安潔莉卡‧考夫曼」。

考夫曼是新古典主義風格的代表畫家。她擅長畫神話和文學經典裡的人物，並在畫裡呈現一個溫柔、寧靜、永恆的世界，同時，也讓自己成為這種風格的化身。在畫裡，她常常穿著古希臘、古羅馬服裝，美得如同天使（就像她的名字「Angelica」暗示的一樣），臉上總是掛著柔和的淡淡紅暈，實際上無論幾歲，在畫裡，她永遠年輕，和古代經典一樣，永遠不朽。

直到她過世，社會名流為她抬棺，把她的雕像恭恭敬敬地放進羅馬萬神殿，人們還是想不起來：他們有沒有見過考夫曼發怒？她有過狼狽不堪的時刻嗎？她那完美無瑕的明星形象，有沒有過一刻崩壞？

考夫曼的成名之路

野心勃勃的少女

　　安潔莉卡‧考夫曼從小就對玩樂沒有興趣。她的少女時期幾乎都在畫室中度過，還學會了音樂和四種語言。如果她不在畫室，就是作為一個小神童被父母帶著到處展覽。然而，在她16歲時，母親突然去世了。

　　這是一種成長的提醒——少女考夫曼作為一個教育小奇蹟，到處引人羨慕的日子已經不多了。她要開始為自己的未來選擇一條嚴肅的職業道路：不是繪畫，就是音樂。傳說，有一位牧師誠懇地勸說她，唱歌會為她帶來成功，但是職業生涯可能會終結得比音符落下的時間更快；相較之下，繪畫能為她帶來持久的名望。

　　考夫曼選擇了繪畫。在30多年後，她畫了一幅《藝術家在音樂與繪畫之間猶豫不決》來紀念這個人生轉捩點，把兩條職業道路擬人為兩個寓言形象，都在爭奪她的注意力。音樂女神和她四目相對，握著她的手，似乎在懇求：我知道妳的心歸屬此處。但是，畫中美麗的考夫曼無奈地攤開手，因為她旁邊的繪畫女神已經指向遠方，那裡是象徵著名氣的神殿。

　　考夫曼顯然野心勃勃，因為她把個人經歷畫成了一個神話。在這個神話裡，她擁有的東西比任何一個藝術家都多：

她要清白無瑕的名聲，
永不凋零的美貌，
流芳百世的畫技，
不同階級的追捧，
以及一輩子也用不完的財富。
可怕的是，她最後全部都得到了。

> 她或許付出了一些我們體會不到的東西——成為一個家喻戶曉的明星的代價。

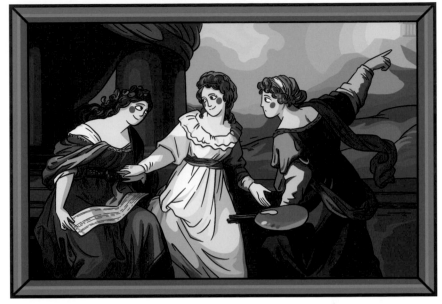

安潔莉卡‧考夫曼，《藝術家在音樂與繪畫之間猶豫不決》，1794年，現藏於英國國家信託基金會

她要永不凋零的美貌
就把自己畫成絕世美人

　　考夫曼的容貌是歐洲文藝界的話題，不同國家的政治家、藝術史學者和作家都忍不住評價一句她的長相。有些人驚嘆考夫曼的美貌，比如好友約書亞‧雷諾茲就稱呼她為「天使小姐」；有些人卻認為，她只是某些角度好看罷了。

　　但是無論如何，她在自畫像裡總是把自己畫得如同天神。即使她去世時已經66歲了，在畫裡卻見不到衰老的樣子。有評論家說，總是在畫裡展示自己有多美，是一種徹頭徹尾的自戀行為。但是三百年過去，當見過她衰老的人都去世以後，她對自己的描繪就成了唯一的、永遠年輕的證明。

有很多人討論她究竟是不是真正的美人，往往就是美人的標誌。

「流水線」生產肖像畫

肖像畫最容易打動贊助人，因為人人都想擁有一幅展現自己最美好一面的畫像。年輕的考夫曼畫了義大利當地的大主教後，就迅速在贊助人圈子中建立起了名聲。她的客戶包括學者、宗教人員和皇室成員，為了應付源源不斷的訂單，考夫曼乾脆發明了一種流水線生產模式：她一天畫三個委託人的頭像，再讓助手穿著委託人的衣服，方便她完成餘下的部分，也不占用那些名門望族的時間。

這些訂單讓她擁有用不完的財富，更為她打破禁忌提供了保護傘：她想要挑戰歷史畫。

征服大眾的「藝術家衍生品」

考夫曼的歷史畫為她打開了一個更大的商業市場。通常，她畫完一幅畫以後，畫就會被迅速複製，出現在整個歐洲的日常用品上，無論是花瓶、茶壺還是懷錶盒，上面都是考夫曼畫的美人。一位丹麥大使曾經遇到一個英國版畫師傅，僅僅靠複製考夫曼的畫作就能生活得很滋潤。英國人發明了一個詞形容考夫曼在歐洲流行的程度——「安潔莉卡狂熱」。

❖ 畫遊客照
　也可以賺大錢

18世紀，熱愛古典主義的歐洲貴族推崇「壯遊」（Grand Tour），向義大利出發，親眼見識古羅馬的文化遺產。同時，他們也期待帶回紀念品。考夫曼在1782年移居羅馬後承接了大量的肖像畫訂單，把旅行者和義大利標誌性建築和風景畫在一起，不但用精湛的畫技把旅行者畫得比本人好看，還用文學知識在畫面中加入大量古典隱喻，讓被畫者顯得像位飽學之士。你可以把它理解為攝影術出現前的「遊客照」。這些遊客照的收入讓考夫曼足以買下並裝修一間羅馬豪宅，讓它也成為旅行者「壯遊」的新目的地。

1768年，畫家約書亞·雷諾茲邀請考夫曼一起創立了英國皇家美術學院（以下簡稱「學院」），考夫曼和靜物畫家瑪麗·莫瑟是僅有的兩位女院士。這一年，考夫曼年僅27歲。

然後，一件尷尬的事情發生了。在一幅描繪全體學院創始人的群像裡，30多位藝術家和一位男裸體模特兒站在一起，現場卻沒有兩位女院士——考夫曼和莫瑟的肖像被掛在了背後的牆上。群像的作者這麼處理，只因為女院士和男裸體模特兒出現在一個場景裡看起來不合適。

這種尷尬的處境伴隨著考夫曼的職業生涯。即使是學院的創始人，她也不能進入學院的人體寫生課堂。但是，她一定是想到了某種解決辦法，因為她的畫裡仍然出現了不少男英雄形象。部分評論家批評她畫的男英雄肢體不協調，甚至有些男英雄畫得像女人一樣柔媚——這可能正在她的算計之中，故意用生疏的手法描畫異性，道德爭議也就隨之消隱。

那些爭議只是考夫曼創作的插曲，不會阻擋她前進的步伐。考夫曼要把自己的歷史畫留在學院的天花板上，表明她才是學院藝術理想的代言人。

沒有沒有！
真的沒有！

❖讓道德警察念念不忘的人

考夫曼聰明地保持著一種創作上的神祕感，至今沒人能確定考夫曼究竟有沒有畫過裸體模特兒。一直有人暗暗懷疑，或是希望找到她的紕漏。直到學院的模特兒退休後，還有好事者問他，究竟有沒有給考夫曼當過裸體模特兒。垂老的模特兒堅持說，他最多只露出過肩膀。

安潔莉卡·考夫曼把繪畫的四個階段（構想、設計、構圖和上色）變成寓言形象，畫在了英國皇家美術學院會議廳的天花板上，向世人闡釋繪畫不僅是一門工匠藝術，還需要畫家運用人文知識、感受力和天賦，經過巧妙的設計，才能在畫布上呈現理想化的自然。

考夫曼是 18 世紀歐洲唯一一位在天花板上畫畫的女藝術家。當時，許多人認為這種需要腳手架、會把衣裙弄髒的藝術不適合女性，也認為女藝術家不具備構想和設計的能力，只能模仿自然。但是考夫曼把自己繪製的壁畫永遠保存在英國最高藝術學府之上，這是打破偏見的最好證明。

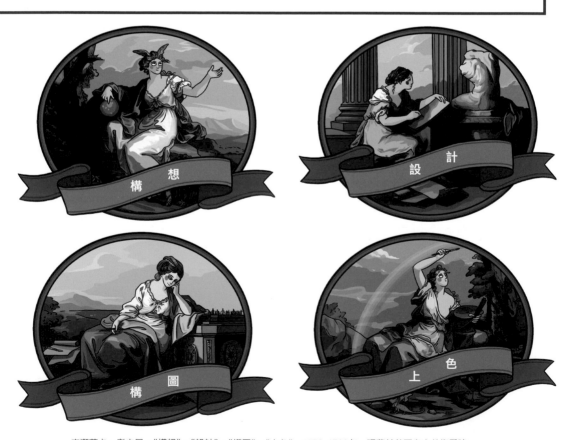

安潔莉卡·考夫曼，《構想》，《設計》，《構圖》，《上色》，1778–1780 年，現藏於英國皇家美術學院

考夫曼少女時期在義大利學藝術時，就有一幅懷抱樂器的自畫像被烏菲齊美術館收藏。但是，當考夫曼離開英國再次回到義大利，購置房子並開始接受源源不斷的委託訂單後，她就覺得少女時期的自畫像太稚嫩了，不足以展現自己真正的才華。

考夫曼寫信給烏菲齊美術館，請對方重新接受一幅新的自畫像作為禮物。在新的自畫像裡，她穿著古典時期的白色裙子，拿著畫板，陷入沉思，看起來比她當時的年紀年輕。這是考夫曼希望別人看到的樣子。

臨死前，考夫曼燒毀了身邊所有的文件，在遺囑裡，她還託付堂弟把她畫室中畫得不好的畫都燒掉。

考夫曼保持著完美。她創造了一團迷霧，讓她成為藝術界的明星，成為民眾喜愛的偶像，也讓人懷疑面具背後的真實，卻永遠不會有人接近真相。這些就是一個永恆的時代傳奇有可能具有的全部特徵。

我還是很年輕，還是很美喔！

1969 年，奧地利發行的 100 先令鈔票使用了考夫曼的頭像

安潔莉卡·考夫曼
《穿著古代服裝的自畫像》，1787 年
現藏於義大利烏菲齊美術館

CHAPTER

3

第三章

中國與日本

13–19 世紀

「妳的身分是什麼？」

這是女藝術家在選擇繪畫這條道路時常常會遇到的一個問題。

如果妳是一位大家閨秀，就要遵從相關的限制，嚴格限定自己出門的範圍，甚至不能告訴別人妳正在創作；如果妳是一位名妓，雖然有機會經由青樓特意的培養，接受藝術教育，並在具影響力的文人墨客面前展示才能，但妳自身的所有權並不屬於自己；如果妳是一位助手──那麼讓別人不發現妳，或許就是最大的「美德」。

要突破身分的限制，妳可能需要夠幸運，夠有魄力，更要夠熱愛妳正在做的、在旁人看來甚至是吃力不討好的事情。

被遺忘是女藝術家的宿命嗎？

中國的女藝術家呢？

這要從上古時代說起。

很久很久以前，上古帝王舜的妹妹嫘發明了繪畫。
「畫始於嫘。」

——《說文解字》

據說，嫘擁有神一樣的技巧，可以用畫筆模仿萬物的形態。

從那以後，中國畫逐漸發展出了三種主要題材：山水、人物和花鳥。

山水！ 人物！ 花鳥！

女藝術家在這些題材的創作中從未缺席。

三國時期，吳國丞相趙達的妹妹趙夫人曾為孫權繪製了九州山嶽的山勢圖，還將圖畫繡在絲帛上，那可能就是山水畫的前身。

但是漸漸地，有些人開始認為「畫得像」只是一種工匠技能，並不值得誇耀。

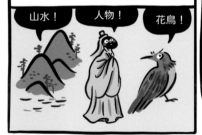

為什麼總是攻擊我？

繪畫工匠

在宋代

什麼樣的藝術家更值得尊重？答案分成了兩種派系——「院體畫」和「文人畫」。

把寫實做到極致，就是最好的畫家！

院體畫

知識分子才知道怎麼樣畫出事物的本質，文人才是最好的畫家！

文人畫

文人畫在這以後的一千年一直保持著巨大的影響力，在中國藝術史的發展中占據極其重要的位置。

所以，我想留名藝術史，就要畫文人畫對嗎？

對女藝術家來說，情況有點複雜。

在清代專門介紹女藝術家的《玉台畫史》裡，把女藝術家分成了四類：

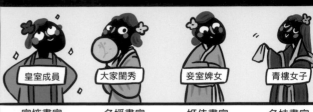

皇室成員	大家閨秀	妾室婢女	青樓女子
宮掖畫家	名媛畫家	姬侍畫家	名妓畫家

而不同身分的女藝術家，生活中也有不同的限制。

以數量最多的名媛畫家（也叫閨閣畫家）來說，她們長期住在家裡，出遊機會很少，畫山水畫會比男畫家遇到更多的挑戰。

至少，你們畫人物畫沒問題！

你們是不能用裸體模特兒，我們是家裡沒幾個模特兒⋯⋯

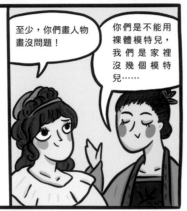

同時，因為當時社會對女性的要求，許多閨閣畫家不想張揚自己的才華，就不輕易把畫外傳，在去世前也會銷毀自己的作品。

聽說這家的小姐很會畫畫，但我們從沒見過。

說不定根本不存在嘛。

其實，只要給女藝術家展示自己的機會，她們就會創造令人驚嘆的成就。

明代名妓馬守眞以畫文人畫出名，尤其是蘭花題材，她的畫甚至遠銷海外，傳到了西班牙宮廷。

中國女藝術家的畫太厲害了。

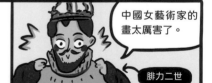

腓力二世

可惜，即使是在生前聲名大噪的女藝術家，也可能不會被記載入藝術史。或者，她們只會進入一個專門為女藝術家開闢的附屬章節。

清代的湯漱玉希望中國歷史上優秀的女藝術家不被埋沒，於是蒐集資料寫了《玉台畫史》，這是世界上少見的專門記述女藝術家故事的史書。

一定要看到她們呀！

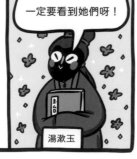

湯漱玉

在湯漱玉之前，女藝術家也在努力，不僅努力讓更多人看到她們的藝術，還努力讓更多女性獲得更好的藝術教育。

文俶
（1595–1634年）

大家好，我是管道昇！

我是文俶！

管道昇
（1262–1319年）

GUAN DAOSHENG

管道昇 字 仲姬

乾隆說，
無論書法還是畫畫，
都應該跟她學

善畫墨竹，始創晴竹新篁
「書壇兩夫人」之一

活在傳說中的中國女藝術家

元代畫家管道昇的傳世作品極少，但是，她的藝術面貌可以藉由她交往的人、別人對她的誇讚推理出來。

藝術先驅

李夫人，（？）
五代前蜀畫家
李夫人發明了「墨竹」畫法，後來尤為文人畫家推崇。管道昇在李夫人之後，更加豐富了竹子在繪畫上的可能性。

衛鑠，（272–349年）
晉代著名書法家
她是「書聖」王羲之的老師，世人常說管道昇的書法足以和她比肩，於是把她倆並稱「書壇兩夫人」。

流芳百世

李兒只斤・愛育黎拔力八達，（1285–1320年）
元仁宗
元仁宗不但請管道昇寫《千字文》，將管道昇的書法作品留在宮中珍藏，希望讓後世知道「我朝有善書婦人」，還收藏了管道昇繪畫的墨竹和設色竹畫。

董其昌，（1555–1636年）
明代書畫家
董其昌看到管道昇的《山樓繡佛圖》，說她的線條剛勁有力，如同「公孫大娘舞劍器」；評論她寫的《金剛經》，又說她的書法可以比肩衛鑠。在董其昌看來，管道昇幾乎是藝術史上有才華女性形象的總和。

愛新覺羅・弘曆
（1711–1799年）
清高宗（乾隆）
乾隆皇帝在看過管道昇的《修竹幽蘭圖》之後，直接賦詩道：「世間盡有丹青手，寫照端須似此人。」也就是說，他認為所有藝術家都應該模仿管道昇。

書畫世家

趙孟頫
（1254–1322年）
元代書畫家，管道昇丈夫
趙孟頫在給管道昇的墓誌銘中寫道：她天生聰明過人，讓家裡人都驚嘆，希望一定要給她找到最有才華的丈夫。他們找到了趙孟頫。

管道杲，（？），管道昇姊姊
據說，管道杲也擅長書畫，但除了一首詩歌，其他作品已散佚不傳。《履園叢話》中記載過一幅管道昇的墨竹，上面有管道杲的題跋，記述妹妹管道昇來拜訪並為她即興創作的故事，管道杲半開玩笑地說，妹妹的才學早已超過一般婦人，可以成為「女丈夫」，後世的人們都應該把她當作珍寶。

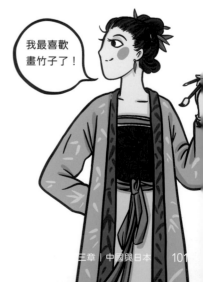

我最喜歡畫竹子了！

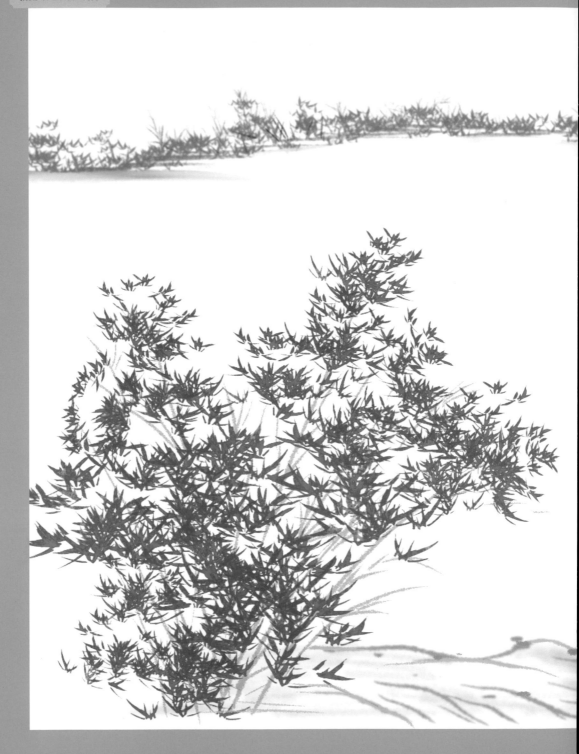

如何把竹子畫得與眾不同

在中國畫裡，不施顏色、直接用墨畫竹子的畫法，據說是五代時期西蜀畫家李夫人開創的。《圖繪寶鑑》中記載，前蜀滅亡後，李夫人被後唐將軍郭崇韜俘虜，終日鬱鬱不樂。在一個月光照入庭院的夜晚，她注意到窗前有竹影搖動，就提筆濡墨，把窗紙上竹葉的影子一一描下。第二天起床後再看那些墨蹟，竟然還像是在搖動一樣，讓人恍然回到昨夜。從那時起，「墨竹」畫法就逐漸流傳開來。

過了一百多年，北宋詩人蘇軾夜訪承天寺，也在庭院裡見到了月色下的竹影。他同樣推崇「墨竹」，把它作為文人畫的代表題材。因為竹子屈而不折，不因季節變化而落葉，而且竹子中空，就像一位謙謙君子，正符合理想中對文人風骨的比喻。

又過了兩百年，墨竹經過歷代名家的詮釋，似乎不可能再有新意了。而在江南出生的管道昇橫空出世。她和其他人不一樣，更願意把竹子當作孩子，而不是某種精神的投射——在一首詩裡，她描述自己和兒女在竹下散步，看到竹筍萌出，便說它們是「森森稚子石邊生」。出於某種純粹的、無法壓抑的熱愛，她讓人們看到，墨竹還可以有很多種美妙的可能性。

※背景圖改編自管道昇《煙雨叢竹圖》局部。

歷史無法徹底刪除的人

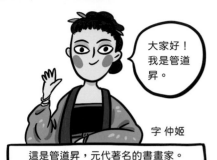

大家好！我是管道昇。

字 仲姬

這是管道昇，元代著名的書畫家。

據說，管道昇天生就會寫絕妙的書法和文章。

等等！你怎麼知道這不是瞎編的，誰能證實呢？

這種傳說的存在，就是仲姬受歡迎的證明呀！

她最擅長畫竹子。

墨竹　　設色竹　　朱竹

畫竹子其實就像寫字。

管道昇可以用墨描繪竹子的筋骨，也可以勾線填色畫出最青翠欲滴的竹子，還擅長用朱紅色畫竹，即使是用最不像竹子的顏色，也能呈現讓人信服的畫面。

有一次，管道昇和楚國夫人泛舟湖上，為夫人即興創作了一幅《煙雨叢竹圖》。她巧妙地通過運筆和墨色濃淡表現在雨霧中朦朦朧朧的竹枝，不用一筆繪畫煙雨，卻讓人看到滿眼煙雨。

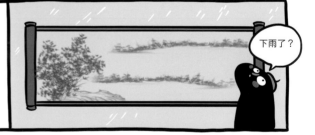

下雨了？

所有看過她畫的人，都忍不住嘆服。

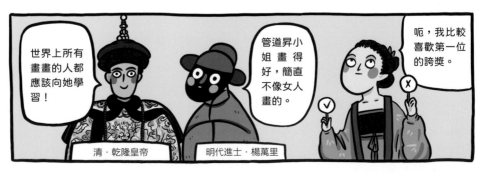

世界上所有畫畫的人都應該向她學習！

清·乾隆皇帝

管道昇小姐畫得好，簡直不像女人畫的。

明代進士·楊萬里

呃，我比較喜歡第一位的誇獎。

因為書畫水準極高，連皇帝都向管道昇訂製作品。

我請她抄寫了《千字文》，收藏在宮中。

元仁宗

在民間，管道昇也大受歡迎。只要管道昇的作品出現在市場上，哪怕只是一小幅畫或扇面，也會引起爭搶。

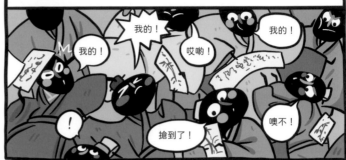

我的！ 我的！ 我的！ 哎喲！ ！ 搶到了！ 噢不！

好的，我知道她很厲害了，為什麼現在卻沒怎麼聽過她呢？

因為她的丈夫太有名了。

丈夫有名很有可能使得藝術家妻子相形見絀。

宋太祖十一世孫

「楷書四大家」之一

代表作《鵲華秋色圖》

趙孟頫

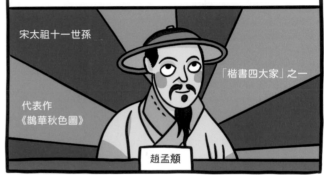

在《元史・趙孟頫傳》中，甚至沒有提到管道昇的名字。

怪我囉？

元史

管道昇為自己的畫作題字時，也會謙虛地說，她是嫁給趙孟頫後，才真正學會書畫。

本來只是謙虛的說法，竟然真的有人當真了。

有人因此低估了管道昇的才能，誤以為許多管道昇的書法作品都是趙孟頫代筆的。

她已經寫得很好了，根本不需要我來添亂。

東漢班昭寫《女誡》，對女性的行為處事做出了規範，這本書在元朝仍然影響巨大。其中一條要求就是：不能太過張揚自己的才華。

不必「才明絕異！」

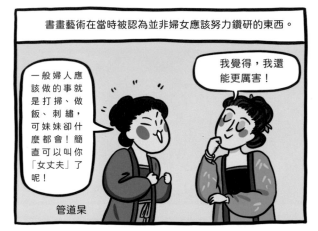

書畫藝術在當時被認為並非婦女應該努力鑽研的東西。

一般婦人應該做的事就是打掃、做飯、刺繡，可妹妹卻什麼都會！簡直可以叫你「女丈夫」了呢！

管道杲

我覺得，我還能更厲害！

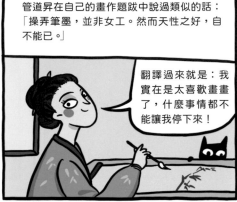

管道昇在自己的畫作題跋中說過類似的話：「操弄筆墨，並非女工。然而天性之好，自不能已。」

翻譯過來就是：我實在是太喜歡畫畫了，什麼事情都不能讓我停下來！

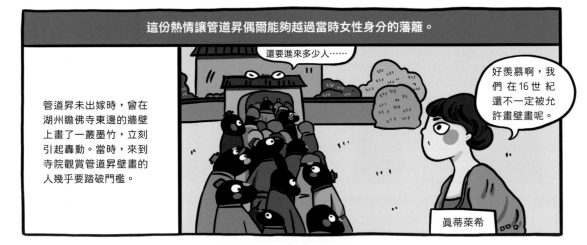

這份熱情讓管道昇偶爾能夠越過當時女性身分的藩籬。

管道昇未出嫁時，曾在湖州瞻佛寺東邊的牆壁上畫了一叢墨竹，立刻引起轟動。當時，來到寺院觀賞管道昇壁畫的人幾乎要踏破門檻。

還要進來多少人……

好羨慕啊，我們在16世紀還不一定被允許畫壁畫呢。

眞蒂萊希

可惜的是，現在寺院和壁畫都已不存。

這是管道昇的名氣大不如前的另一個原因，實在是太多的作品沒有保存下來了。

呃……

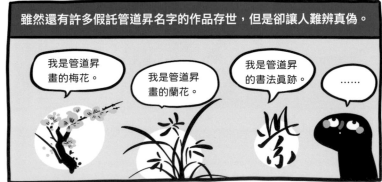

雖然還有許多假託管道昇名字的作品存世，但是卻讓人難辨真偽。

我是管道昇畫的梅花。

我是管道昇畫的蘭花。

我是管道昇的書法眞跡。

……

但是，一旦有管道昇的作品重現世間，就一定會立刻引起轟動。

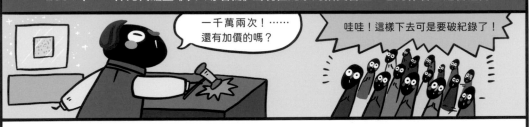

2004年，一件元代繡畫《十八尊者冊》出現在北京的拍賣會上，它的作者正是管道昇。

一千萬兩次！……還有加價的嗎？

哇哇！這樣下去可是要破紀錄了！

據說，見過繡畫《十八尊者冊》的人都認為它是一件稀世奇珍。管道昇用極其細膩的繡線描繪每一位羅漢尊者，無論是怒目圓睜，還是含笑垂目，都生動自然，幾乎看不出刺繡痕跡，而且歷經七百年依然保存完好。

最後《十八尊者冊》拍出了1,980萬元的天價，創下了中國刺繡藝術品拍賣價格的紀錄。

刺繡大概只是管道昇的才華與成就的冰山一角，還有許多美妙的祕密埋藏在歷史中，等待人們發現。

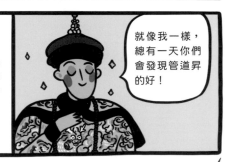

就像我一樣，總有一天你們會發現管道昇的好！

清朝時，
文人吳其貞專程泛舟到湖州瞻佛寺，
尋訪管道昇的作品。
他在《書畫記》裡寫道，
看到管道昇畫的亭亭挺立的竹子，
便能感受到清風徐來，
甚至寒氣徹骨。

可惜寺裡管道昇畫的竹子你們看不到了，但是你們可以再多找些別的存世作品呀！

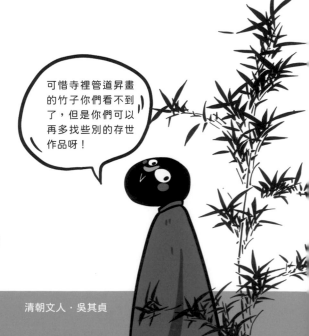

這就是一位不朽的女藝術家所擁有的
超越時代的感染力。

清朝文人·吳其貞

WEN CHU

文俶 字端容

三百年來，
中國花鳥畫最厲害的女性

花鳥蟲蝶在她筆下栩栩如生
一千天畫了一千種花鳥寫生畫

清朝學者譽為三百年來閨閣畫家第一人

被保護得很好的閨閣小姐

有一個不成文的說法是，古代女性想取得成功，需要三個條件：出身名門、有著名的丈夫支持、或是有著名的兒子大力推崇。文俶作為明代文人世家的小姐，占了兩個成功的條件，擁有一個開明的家庭，願意支持她用繪畫換取報酬。儘管如此，她仍然有自己不能突破的局限。

**文徵明
（1470–1559年）
書畫家，文俶玄祖父**

文徵明是中國藝術史上的「明四家」之一，在文俶的祖輩中，不乏知名文人和藝術家，可謂家學淵源。

**文從簡
（1574–1648年）
畫家，文俶父親**

文從簡在當時是知名畫家，趙均曾向他拜師。後來，他的女兒文俶嫁給了趙均。

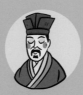

**趙宧光，（1559–1625年）
篆刻家，造園師，
文人，文俶公公**

趙宧光在蘇州城外找到一座無名山，在那裡開闢「寒山別業」，蘇州的寒山因此而得名。他將打理寒山的任務交給了兒子趙均和兒媳文俶。

**趙均，（1592–1640年）
金石收藏家，文俶丈夫**

趙均在某種程度上是文俶的小助手：他會在文俶的畫上題字，作為一種「防偽標記」，和市面上的假畫區分開來；在文俶畫出《金石昆蟲草木狀》圖冊後，他還幫忙寫序，為它尋找合適的買家。

▲ 親人

**錢謙益，（1582–1664年）
文人，文俶與趙均的好友**

一位閨閣畫家要聞名於世，需要許多文人的宣傳。明代文人錢謙益就是文俶作品堅定的支持者之一，說她「點染寫生，自出新意，畫家以為本朝獨絕」。他沒有把文俶只當作一個閨閣畫家、一個女性特例，而是把她和明代所有畫家放在一起評論，並仍然認為她是其中最好的。

▲ 友人

**周淑祜，（？）　　周淑禧，（約1624–1705年）
畫家，文俶弟子**

周氏姊妹是眾多向文俶學畫的閨閣女性，她們從臨摹文俶的作品開始，逐漸發展出獨特的風格。尤其是周淑禧，不僅擅長描繪花鳥，更能創造寶相莊嚴的觀音像、氣韻生動的羅漢像。明代文人陳繼儒說，周淑禧的筆法已經超過「畫聖」吳道子。

▲ 學生

擁有這麼多優越條件的藝術家，能走多遠？

為萬物畫下
不朽的肖像

　　文俶曾在寒山隱居，那裡有奇峰怪石、飛泉流瀑、山花野卉，一切山中勝景，都成了她的創作素材。她花了四年時間畫她在寒山中見到的一草一木，給蝴蝶、花朵、鳥雀、怪石留下各自的肖像，一畫就是上千幅，集結成《寒山草木昆蟲狀》。

　　她畫的尺寸都很小，每次只選擇幾件事物，耐心、溫柔、不緊不慢地描繪她身邊的世界。只是畫出精確的萬物肖像並不是終點，她還需要細緻地安排構圖、設色和筆法，呈現自然之中的動人意趣。比如，她常常用沒骨法來描繪花卉——也就是不畫輪廓線，直接填色，讓花瓣顯得極其輕盈、嬌媚，然後用細膩的線條強調花瓣和葉片內在的脈絡特徵，做到一花一葉，各有不同。

　　她畫出了前無古人的山中美景。清代文人張庚《國朝畫徵續錄》說：「吳中閨秀工丹青者，三百年來推文俶為獨絕云。」但是，文俶更大的願望是——後有來者。

「閨閣畫家」意味著什麼？

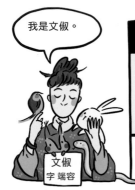
我是文俶。

文俶 字 端容

文俶生於蘇州的世家大族，是明代畫家文徵明的玄孫女。

我文家出人才！

文徵明

文府

按照藝術史上的說法，文俶屬於「閨閣畫家」，平時就住在家中，不常出門見人。

不過，她的家有點大——她擁有一整座山。

文俶的公公趙宦光隱居在蘇州寒山，在這裡鑿山引泉、栽花種樹。在文俶和丈夫趙均結婚時，公公也把這份家業交給了她。

寒山交給你我就放心了。

哇！

她善於操持家務，把所有事情打理得井井有條。

端容不僅把寒山打理得很好，還負責家中飲食起居等大小事宜。

不過，文俶最喜歡的還是畫畫。

文俶一有機會就畫。她從臨摹開始，摹寫文家祖傳下來的各類動物和草藥的圖像，然後又仔細觀察寒山中的花卉和昆蟲，盡心地用畫筆記錄。

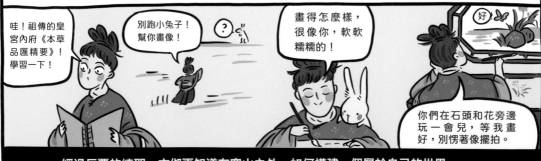
哇！祖傳的皇宮內府《本草品匯精要》！學習一下！

別跑小兔子！幫你畫像！

畫得怎麼樣，很像你，軟軟糯糯的！

好

你們在石頭和花旁邊玩一會兒，等我畫好，別愣著像擺拍。

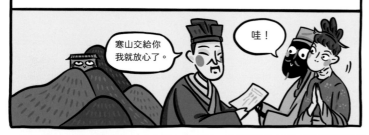

經過反覆的練習，文俶更知道在寒山之外，如何構建一個屬於自己的世界——
一個清淡的、溫柔的、平衡的世界。

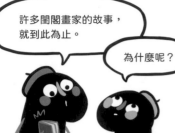

許多閨閣畫家的故事，就到此為止。

為什麼呢？

關上！

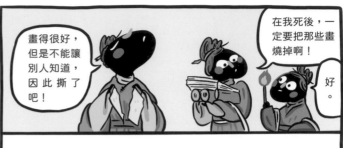

畫得很好，但是不能讓別人知道，因此撕了吧！

在我死後，一定要把那些畫燒掉啊！

好。

因為她們不願意（或者周圍的人不支持）展現她們的才華，所以直到去世，可能都不會有人見過她們的畫。

但是，文俶打破了這種沉默。

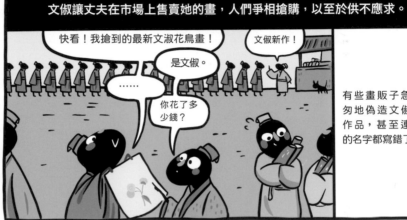

文俶讓丈夫在市場上售賣她的畫，人們爭相搶購，以至於供不應求。

快看！我搶到的最新文淑花鳥畫！

是文俶。

……

你花了多少錢？

文俶新作！

有些畫販子急匆匆地偽造文俶的作品，甚至連她的名字都寫錯了。

如果要用現代詞語來描述文俶的話，可能她就是個有點「強迫症」的畫家。她喜歡保持畫面的整潔，極少在畫面上題詩，只簽上名字和作畫時間。

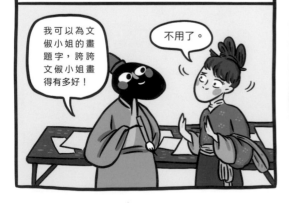

我可以為文俶小姐的畫題字，誇誇文俶小姐畫得有多好！

不用了。

《無聲詩史》說文俶為了讓別人沒有機會在她的畫上塗寫，她畫扇面時乾脆兩面都畫。

不許塗塗寫寫！

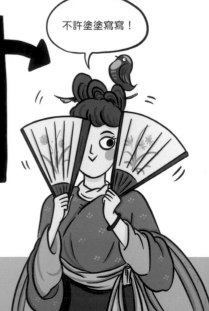

見過文俶的畫的評論家都覺得，她的畫擁有超越時代的動人之處。她畫的不僅有大鳴大放的牡丹，還有平常人不會注意到的野草，她總是能帶著一顆真誠的心，畫出奇妙的趣味。

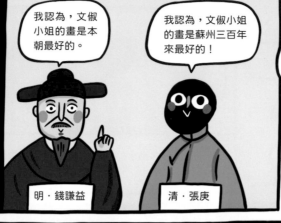

我認為，文俶小姐的畫是本朝最好的。

明・錢謙益

我認為，文俶小姐的畫是蘇州三百年來最好的！

清・張庚

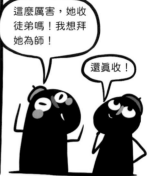

這麼厲害，她收徒弟嗎！我想拜她為師！

還真收！

文俶讓許多人發現，閨閣當中有隱匿的天才。當時的閨閣小姐聽說文俶會畫畫，都來拜師學藝。

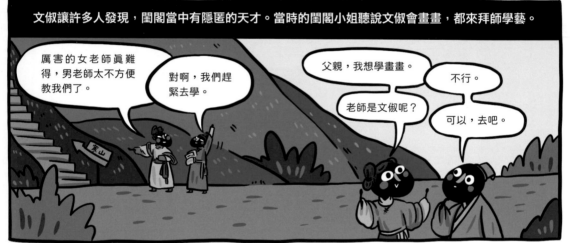

厲害的女老師真難得，男老師太不方便教我們了。

對啊，我們趕緊去學。

父親，我想學畫畫。

不行。

老師是文俶呢？

可以，去吧。

在文俶的弟子中，最出名的是周淑祜、周淑禧姊妹。

周淑祜　周淑禧

她們同樣以花鳥畫聞名，同時涉獵人物畫，在市場上甚至有人拿著金餅求購。

重金求購！

我出更多！

都給我拿來！

周淑禧曾經按照杜甫的詩《驄馬行》畫了一幅《郊獵圖》，畫卷上士大夫們騎著馬在郊外馳騁。

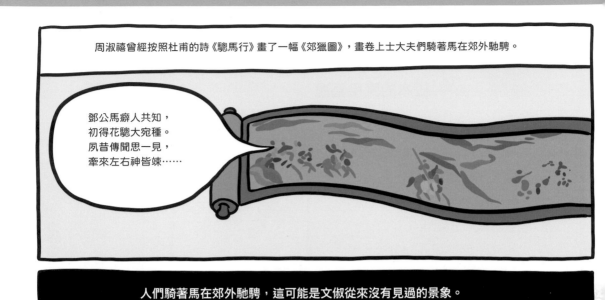

> 鄧公馬癖人共知，
> 初得花驄大宛種。
> 夙昔傳聞思一見，
> 牽來左右神皆竦……

人們騎著馬在郊外馳騁，這可能是文俶從來沒有見過的景象。

在《趙靈均墓誌銘》裡，文人錢謙益讚美文俶作為趙均妻子的才華與美德，說她盡心盡力操持家事，讓趙均得以不問世事，專心研究金石、書法……

怎麼樣，誇得不錯吧？

怎麼覺得哪裡不對？

愈看愈覺得不像誇人吧？

這讓人不禁暢想，
如果文俶也有機會不問世事，
走出閨閣，
遍訪名山大川，
又會創造出什麼樣的畫作？

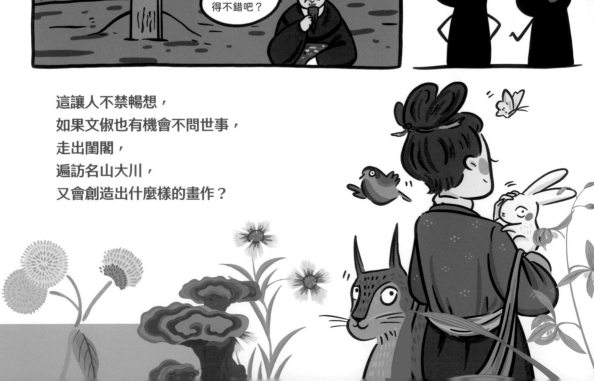

畫還能出現在哪？
——日本的應用藝術

如果問一個17世紀的義大利人，你們最優秀藝術家的作品，在哪裡可以找到？答案可能是：在教堂、宮殿和貴族的府邸中。

如果問一個17世紀的日本人，則可能得到不同的答案——最優秀藝術家的作品，在日常用品中，比如屏風上，或者書籍裡。

俵屋宗達，《風神雷神圖屏風》，17世紀，現藏於日本京都建仁寺

俵屋宗達的《風神雷神圖屏風》並不像西方繪畫一樣崇尚寫實風格，而是將神概括地勾出輪廓，填上平面的、鮮豔的色塊。在金色背景的映襯下，兩個神明好像某種華麗的裝飾花紋，增添了屏風（這類日常工藝品）的藝術氣息。

大眾趣味：「浮世繪」※

在日本的江戶（現在的東京），更多人開始追捧一種獨特的畫——「浮世繪」。

浮世繪的主要內容就是江戶時代的人們日常生活中能看到和讀到的一切——聲色場所中的美人、劇場裡的歌舞伎、名山大川、花鳥蟲魚、節日慶典、街巷怪談、神仙、鬼魂和英雄，這些美妙、壯麗和奇詭之物共同組成了一個變幻莫測的世界，是謂「浮世」。浮世繪的形式有手繪、版畫，但以「版畫」為主。

菱川師宣，《回首美人圖》17世紀，現藏於日本東京國立博物館

※浮世繪的開山祖師菱川師宣在手繪和版畫方面均有建樹，開創了「菱川派」，他讓學徒也用他的風格創作。雖然這一做法能迅速增加作品的數量，讓更多顧客能買到「菱川師宣」的作品，但最終卻讓人難以辨認哪些作品才是真正的菱川師宣原作。這幅手繪的《回首美人圖》是難得能確認為菱川手筆的作品，畫面以簡潔的線條勾勒美人的形象，又用鮮豔明亮的色塊強調美人搖曳生姿的身體，寥寥數筆就足夠動人。

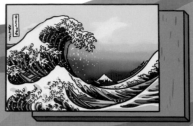

葛飾北齋，《神奈川沖浪裏》，1831 年，浮世繪

版畫是怎麼做的？
——藝術家是一群人創造的一個品牌

浮世繪畫師並不完全是一位獨立的藝術家。這要從版畫的製作方式來解釋：

版畫的原理

1. 雕版師傅將畫師畫好的畫稿貼在木板上。

2. 用小刻刀刻出輪廓。

3. 去掉畫稿，用鑿子將暫時不上色的部分鑿出凹面。完成主版。

4. 將主版上色，進行試印之後交給畫師，畫師在空白處寫出需要印刷的顏色。

5. 在這張主版印出的輪廓圖的基礎上，根據要用到的顏色的數目繼續雕刻其他色版。

6. 用這樣的木板依次印刷，版畫就完成了。

在版畫製作過程中，畫師並不一定會全程參與，製作雕版的人、調配畫面顏色的人，還有監督成品的出版商，同樣對版畫的品質有貢獻。一位有名氣的畫師通常會有自己的工作坊，學徒模仿畫師的風格製作圖樣，再署上畫師的名字銷售。當畫師退休後，他可能會把自己的名字傳給最滿意的學徒。這時，「藝術家」就不僅僅是一位藝術家，更代表著一個品牌。

關於日常生活的藝術——

浮世繪

在浮世繪畫家中,最備受推崇的三位被稱為「浮世繪三傑」。從他們的風格中可以看出,浮世繪的核心是:簡潔有力的線條、鮮明大膽的色塊、不對稱的構圖,截取某一個日常生活的圖景,創造一種「永恆不變」的感覺,剝離不相關的細節,只留下畫家認為最值得誇耀的、不朽的部分。

歌川廣重
《名所江戶百景・大橋安宅驟雨》,
1857年

用細密的線條表現驟雨時大橋的樣子,本該是主角的大橋卻被畫面粗暴地切斷,暴漲的河面和橋形成不平衡的對立態勢,烏雲籠罩其上,更突出暴雨帶來的緊張感。這種不對稱的、有時顯得罔顧主角卻能傳達微妙情緒的構圖方式,讓許多西方畫家大開眼界。

喜多川歌麿
《當時三美人》,1793年

美人的臉被畫得很扁平,臉上多餘的細節被刪去,只留下最重要的特徵。在這幅畫裡,她們並非只是代表某一個美人,而是代表一種永恆之美的典型。

葛飾北齋
《諸國瀑布攬勝・木曾路深處阿彌陀佛之瀑布》,1833年

北齋選擇了一個獨特的、意想不到的視角來描繪人們習以為常的風景,比如瀑布。從這個角度看,似乎反而顯出一種奇妙的宏偉感——只用色塊和簡潔的線條組成的壯麗風景。有趣的是,北齋畫的地方有一些他並沒有去過,但是他仍然能夠藉由自己對自然的觀察、閱讀中獲得的積累和感受,創造出引人入勝的理想畫面。

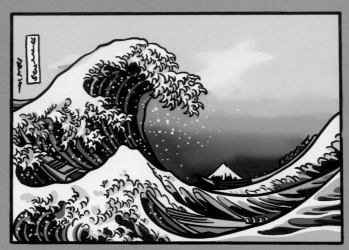

葛飾北齋，《富嶽三十六景・神奈川沖浪裏》，1831年

也許你見過這幅巨浪。北齋的《神奈川沖浪裏》是許多人心目中浮世繪的代表作品，也許因為它集合了浮世繪那些讓人過目不忘的特點：簡潔有力的線條、鮮明大膽的色彩、不對稱的構圖；也許因為它足夠簡單明確，蘊含的意味也是放之四海而皆準的——自然既有強大的威懾力（大浪），也是人們鄉愁的安放之處（富士山），而人永不服輸，又在世界中浮浮沉沉。

葛飾北齋：萬物有靈

葛飾北齋從19歲開始做學徒，一直畫到90歲，幾乎畫遍了浮世繪所有的重要題材，還出版過一系列《北齋漫畫》，向人們傳授他用線條勾勒不同的人物動態、花鳥和山河風景的方法。小到一隻蝦米，大到彷彿可以吞噬一切的巨浪，他都可以精確描繪在浮世繪小小的畫幅中。

雖說我是天才，但論美人圖的話，我女兒阿榮可在我之上啊！

KATSUSHIKA ŌI

葛飾應為

讓你找不到我的筆跡，是我身為助手的美德

「光之女」
浮世繪藝術高手
光影美人畫堪稱一絕

忠心耿耿地為父親畫畫
甚至名字也來自於父親叫的「喂」

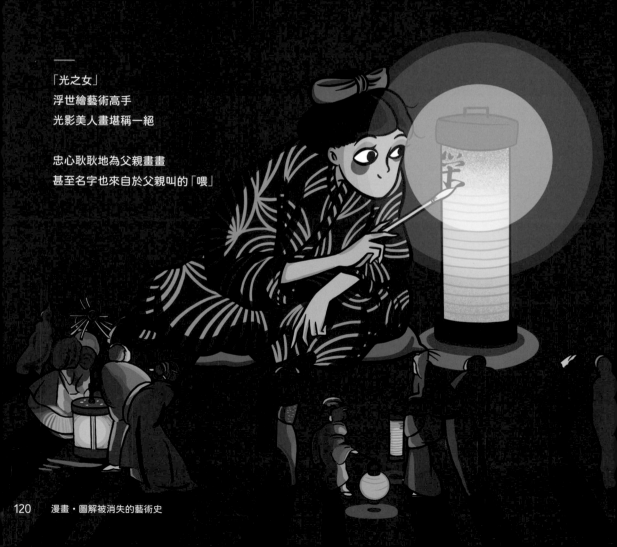

她身邊
的光

葛飾北齋，（1760-1849年）
畫家，父親

葛飾應為曾經嫁給畫家南澤等明，但是沒幾年就離婚回家了，從此在父親的工作坊裡工作。據說，從小學畫的她，無法忍受南澤等明平庸的畫技；也有人認為，北齋除了畫畫之外從不讓她學習烹飪、打掃，因此她根本不可能融入那個時代的家庭生活。無論如何，離婚後的應為是父親工作坊裡最得力的助手，北齋許多為世人稱道的作品都是在他們合作期間創作出來的。

溪齋英泉，（1790-1848年）
畫家，好友

英泉是江戶有名的畫家，尤其擅長「美人繪」，他筆下的美人總是具有十分妖嬈的身姿。傳說，他還經營過一間妓院——在英泉和應為生活的時代，聲色場所中的遊女是他們生活中重要的人物，也是他們畫裡頻頻出現的主角。

飯島虛心，（1841-1901年）
學者，浮世繪研究先驅

飯島虛心在北齋去世後採訪了許多他的學徒、出版商和好友，並搜集北齋的書信，據此寫了《葛飾北齋傳》，至今仍是研究葛飾北齋的重要資料。從這本傳記中可知，應為是北齋工作坊裡不可或缺的畫師，但她的名字仍然被過去的藝術史敘事忽略了。

菲力浦・弗蘭茲・馮・西博爾德（1796-1866年），醫師，植物學家

馮・西博爾德在日本傳授西方醫學，悄悄收藏了大量日本藝術品並運到荷蘭，包括北齋的繪畫。北齋的工作坊還為馮・西博爾德用西方繪畫技法創作了一系列沒有署名的水彩畫，應為可能也是這些作品的作者之一。同時，北齋父女還可能從馮・西博爾德那裡得到了西方的繪畫技法書、紙張和顏料。

葛飾應為
（約1800-約1857年）

對一位浮世繪畫家來說，名字有多重要？

葛飾應為的父親北齋一生使用過30多個名字。

世界各地的藝術愛好者都會親切地叫他「北齋」，其實他真正的名字是中島鐵藏，「北齋」只是他的畫號。他在勝川春章門下做學徒時，勝川春章給他取名叫「春朗」，用自己名字裡的「春」字認證北齋為一個重要的學徒。北齋改畫俵屋宗達的風格後，又改過畫號叫「宗理」。後來，他還曾把自己使用過的畫號送給最滿意的學生，自己再創造一個，比如他在70多歲的時候改名為「畫狂老人」，以此來表達他對繪畫不倦的熱情。

浮世繪畫家的名字有時候可能會含有一絲戲謔成分，但有時也蘊含著畫家的理想、師承和所想堅持的風格。

葛飾應為自己也使用過不少名字。

她的原名叫阿榮，因為下頜骨寬大，所以有時北齋會直接叫她「阿顎」，對這個名字她並不反對。應為大概是一個不拘小節的女人，她愛喝酒，總是不打掃屋子，和父親忙於繪畫的時候就靠外賣的食物充饑，吃完以後包裝隨手扔在地上。她對自己的行為甚至有些自豪，有時候會在自己的畫上題一個「醉」字。

浮世繪畫家不但不需要確切的名字，似乎也不需要確切的歷史。據說，應為還有一個擅長繪畫的姊姊「阿辰」，現在能找到一些簽名為「阿辰」的畫作。可是有人認為「阿辰」並不存在，她可能也是應為的一個筆名。對浮世繪畫家的許多生平細節，我們也只能猜測。

如果要說應為有什麼在意的事情，大概就是畫畫。

因為北齋在工作室裡總是「喂！喂！」地叫她，所以她乾脆把「喂」的發音作為自己的畫號，寫作「應為」。當時北齋的畫號叫作「為一」，而「應為」的意思就是「追隨為一」。

或許，追隨葛飾北齋，
把「葛飾北齋」這個名字經營下去，
比留下自己的名字更重要。

喂，光之女！

—— 你找不到我的痕跡，這很正常。

葛飾北齋從60歲起改名叫「為一」。在他使用這個畫號的過程中發生了幾件大事：

· 他摯愛的女兒阿榮（應為）離婚回家當他的助手；

· 他中風了；

· 他創作了《富嶽三十六景》（包括現在成為一種流行符號的《神奈川沖浪裏》），大受民眾歡迎。

在葛飾北齋這個新的事業高峰中，應為的筆觸可能隱沒其間。

為這個猜測找到具體的證據很難，因為一個好助手的「美德」就是讓人辨認不出來她的筆跡。不過偶爾也有零零碎碎的線索：比如在應為署名的少數畫作上，有時會出現北齋的私人印章，也許這說明父親對女兒的肯定，也許這暗示了還有其他印有北齋印章卻是應為手筆的畫作存世。

誰的名字覆蓋了誰的作品？
誰吞沒了誰？
也許我們永遠也不會知道。

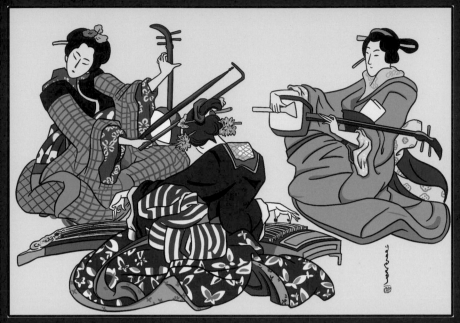

葛飾應為，《三曲合奏圖》，1818–1844 年，現藏於美國波士頓美術博物館

不過追隨那些美人繪，就可以找到我！

　　至少有一點我們可以確認——北齋對應為的畫技頗為推崇。他曾經說：「在繪畫美麗女子這方面，我完全比不上她（應為）。」在北齋用「春朗」這個畫號時，可是以美人繪出名的，而應為卻讓北齋甘拜下風。應為的《三曲合奏圖》就是一個很好的例子：女人的姿態、神情和衣服紋路之間的細微區別都盡在應為的掌握之中，與許多程式化的美人繪不同，應為畫的女人飽滿而立體。

　　應為更令人驚嘆的技巧是把西方繪畫中的明暗對比融入浮世繪，這讓她的畫面顯示出不同於任何一個同時代畫家的氣氛。

　　《吉原格子先之圖》描繪的是江戶城中的紅燈區新吉原的景象——遊女穿戴豔麗，坐在柵欄後供人觀賞挑選。新吉原讓文人墨客流連忘返，然而對被囚禁其中的遊女來說，它只如同一個熱鬧的牢籠。新吉原的遊女常常是美人繪的主角，但又沒有一幅美人繪和《吉原格子先之圖》相似。應為拋棄了浮世繪的「裝飾感」，用明暗對比創造了一個立體的世界，她不僅繪畫那些美人，也繪畫觀看她們的人，雙方被代表禁錮的柵欄隔開。這裡的遊女不再只是一種美麗的符號，在新吉原某一個夜晚，當光和影正好是這樣的一瞬間，這些人真實地存在過，也擁有過真實的痛苦與快樂。

　　應為繪畫出了遊女們無奈的境況，還提出了一個關於「觀看」的寓言：當我們觀看美人時，我們的目光是否也構建了一座限制她們的牢籠，把她們變成了僅供欣賞的符號？

葛飾應為，《吉原格子先之圖》
1818–1860年
現藏於日本東京太田紀念美術館

這是專屬於應為的光和影，只有同時擁有才華與敏感的心才能畫出的景象。
在遊客手提的燈籠上，應為寫下了自己的名字和畫號
——「應」「為」「榮」。

如光消失於影中

　　這是葛飾應為的故事，但是在講述這個故事時，總是不免提到北齋，因為父女倆在藝術和生活中幾乎形影不離——一直到北齋去世時也是如此。北齋去世時，應為在北齋身邊，匆匆寫信給故人們報喪。這時他們家徒四壁，據說身邊只剩下一隻茶壺和幾個茶杯。[※]

　　北齋死後，應為的痕跡變得更難追尋。有人說，她放棄與不信任她的北齋學生們爭奪父親畫號的繼承權，用自己的畫號繼續創作；有人說，她後來開始教授商人的女兒們畫畫，培養自己的門徒；也有人說，她曾經住在二哥加瀨崎十郎的家裡，仍然專注於畫畫，從不打掃房間。

　　這些故事的結局倒是相似：在不知年份的某一天，應為說要出門遠遊，將畫筆揣入袖中，就再也沒有回來。

葛飾應為，《夜櫻美人圖》
19世紀中期，現藏於日本梅納德藝術博物館

※ 浮世繪畫師在江戶時代擁有名氣，但是不一定擁有財富。原畫的版權會被出版商一次買斷，即使是像《神奈川沖浪裏》這樣世界聞名的作品，無論重印多少次，都不會增加畫師的收入。

應為熟知明暗對比的規則，
光與影互相襯托，彼此成就。
應為做了幾十年北齋的影子，
在某種情況下，北齋也是應為在藝術史中
投下的長長的、隱密的影子。

CHAPTER

4

第四章

法國

19 世紀

19世紀藝術嘗試呈現「當下」，當下的情緒、當下的英雄、當下的貧困、當下的嬉笑怒罵。最後，連藝術的形式也改變了。一件藝術品可能會直接讓你看到未完成的痕跡、貌似潦草粗糙的筆觸，讓你知道一幅畫只是一幅畫而已。藝術的目的不再假裝自己是一片真實的風景、一個栩栩如生的人，觀者的體驗也隨之變化——藝術品不再要求他們「感覺自己身臨其境」，而是提醒他們「處於當下」，正在看一幅畫。

令人驚嘆的包裝紙

　　無論浮世繪在日本有多麼受大眾歡迎，它們還是只被當作生活裡的尋常物件之一。1856 年，法國版畫家菲利克斯·布拉克蒙的經歷就可以說明浮世繪的地位——他曾經在朋友家中發現遠渡重洋運來的瓷器的緩衝包裝紙上印著一些奇妙的繪畫，據說那就是《北齋漫畫》。

　　法國的藝術家從來沒見過這樣的畫。他們在學院裡學習的是如何反覆用畫筆塗抹出最理想的人類身軀和容貌，直到人物看起來如同真實的人，力求在畫布上消弭畫筆的筆觸。浮世繪卻不是這樣的，畫家的每一根線條都清晰分明，往往只需要寥寥數筆就能創造出一個生動的人物。

　　這種在藝術家小範圍之內引起的興奮，是未來大範圍狂熱的一種預演。

日本主義

　　1867 年，巴黎世界博覽會展出了大量來自日本的浮世繪、漆器、樂器、陶器，幾乎立刻在歐洲掀起了「日本狂熱」。展品被搶購一空，這讓江戶幕府不得不增加供應。對許多西方人來說，這些來自東方的工藝品和繪畫可以滿足他們對異國文化的浪漫想像；而對另一些西方藝術家來說，它們則代表了西方藝術變革的一種可能性。

　　評論家菲力浦·伯蒂為這種狂熱發明了一個詞——「日本主義」。

《北齋漫畫》中的圖例

西方藝術家
從浮世繪裡學到了什麼？

色彩　浮世繪普遍使用的鮮豔的色彩和簡潔的大色塊，讓西方藝術家印象深刻。習慣了在畫室中模擬明暗對比效果的西方藝術家突然發現，日光之下的自然之景應該像浮世繪那樣色彩豐富又純粹，沒有陰影的。

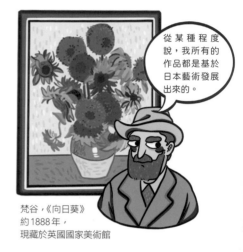

從某種程度說，我所有的作品都是基於日本藝術發展出來的。

梵谷，《向日葵》
約 1888 年，
現藏於英國國家美術館

構圖　在西方藝術家看來，浮世繪裡有許多反傳統的構圖方式。比如，有些畫面邊緣的人物會乾脆被截斷；有些繪畫的主體根本不在畫面的中心；有些畫家會從意想不到的角度展現繪畫的對象。這樣，畫面不再像是一個特意搭建好的完整的舞臺，更像是人對自然的不經意一瞥，充滿獨特的動人之處。

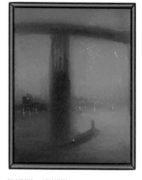

題材　浮世繪畫家也畫神鬼奇談，但對他們來說，神鬼不是最高級別的題材。日常生活（浮世）的一切才是他們想要捕捉的——自然風景以及在其中活動的人們。

詹姆斯·惠斯勒
《藍色和金色的夜曲：老巴特西橋》
約 1872–1875 年
現藏於英國泰特美術館

19 世紀的西方藝術家獲得了啟發。
他們準備用一種新風格打破當時藝術界死氣沉沉的狀況。
不過，他們面對的敵人非常強大。

畫出來以後，在哪裡才能被人看到？
——讓人又愛又恨的沙龍

> 我是 1865 年巴黎的一個無名畫家。我要怎麼樣才能讓人看到我的畫？

無名畫家

沒名氣・沒錢・年紀不小了

　　在 19 世紀的巴黎，女藝術家的藝術生涯比男藝術家要面臨更多的阻礙，因為大部分的藝術學校是不對女性開放的，尤其是有名的、培養了許多藝術大師的巴黎國立高等美術學院。另外，如果女性想要到羅浮宮觀摩畫作，也需要夥伴陪同，因為女性不能獨自出入公眾場合。

　　不過，聰明的女藝術家自有對策。女性可以向員警申請「男裝許可」，透過女扮男裝，就可以獲得更多的行動自由。比如，伊莉莎白・加德納就曾穿著男裝進裸體寫生課教室；羅莎・博納爾為了畫作《馬市》的寫生工作，也申請了男裝許可，得以長期在戶外寫生。

1. 邀請別人
來自己的畫室看畫

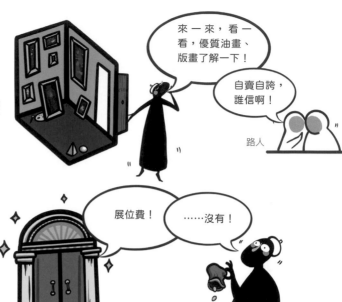

2. 在商業畫廊
辦展

3. 參加
世界博覽會

※1855年，首屆巴黎世界博覽會展出了來自28個不同國家的畫家的作品，吸引了500多萬觀眾。但是它的評委會也相當嚴格——著名畫家庫爾貝、塞尚和瑪麗·卡薩特都被世界博覽會拒絕過。

4. 更多人的選擇是
——參加沙龍！

參觀沙龍

歷史悠久！官方認可！
觀眾百萬！幾乎每年都舉辦！

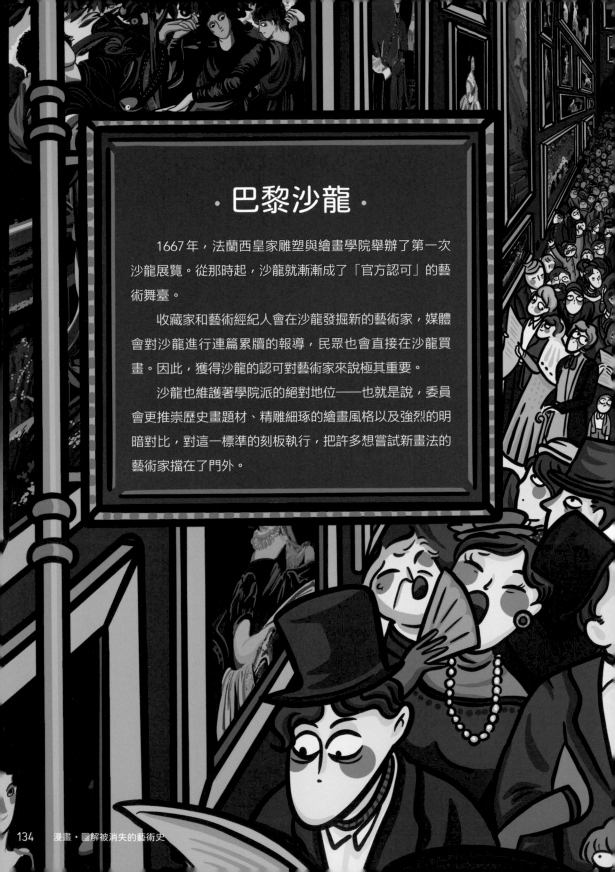

·巴黎沙龍·

　　1667 年，法蘭西皇家雕塑與繪畫學院舉辦了第一次沙龍展覽。從那時起，沙龍就漸漸成了「官方認可」的藝術舞臺。

　　收藏家和藝術經紀人會在沙龍發掘新的藝術家，媒體會對沙龍進行連篇累牘的報導，民眾也會直接在沙龍買畫。因此，獲得沙龍的認可對藝術家來說極其重要。

　　沙龍也維護著學院派的絕對地位——也就是說，委員會更推崇歷史畫題材、精雕細琢的繪畫風格以及強烈的明暗對比，對這一標準的刻板執行，把許多想嘗試新畫法的藝術家擋在了門外。

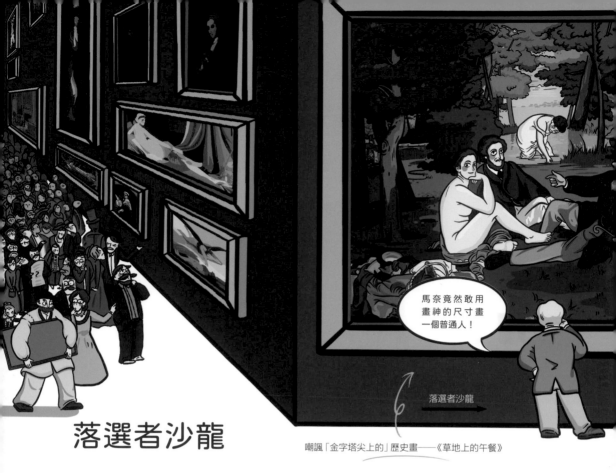

馬奈竟然敢用畫神的尺寸畫一個普通人！

落選者沙龍

嘲諷「金字塔尖上的」歷史畫——《草地上的午餐》

落選者沙龍

　　1863年的沙龍評審委員會拒絕了3,000多件作品，當時的皇帝拿破崙三世為了安撫不滿的藝術家，宣布他們的畫也可以在羅浮宮別處展覽，這就是「落選者沙龍」。在落選者沙龍裡，愛德華·馬奈的《草地上的午餐》成了被嘲笑的焦點。《草地上的午餐》雖然用了「金字塔尖上的」歷史畫常見的人物組合——衣冠楚楚的男人和一絲不掛的女人，但他們卻沒有神話中的身分。他們穿著當代巴黎人的服裝，好像在現實生活中裸奔。畫中女人還直視著觀眾，彷彿在說：「我也知道你們覺得這很不合適。」

　　為什麼會覺得不合適呢？作家左拉評論這幅畫時回憶，「羅浮宮至少有50幅畫是穿衣服的人和裸體的人組合在一起的作品」，卻從來沒有人覺得畫面不合適。馬奈用一幅畫讓學院派推崇的作品顯得荒誕了起來。還有看起來潦草的筆觸、不符合「近大遠小」規則的女人……這些細節都有意冒犯了學院派推崇的標準。

　　大部分評論家討厭這幅《草地上的午餐》。有人說馬奈的畫「下流」，有人認為馬奈該多在人體上下功夫。而馬奈卻自豪地說：「我認為這幅畫值25,000法郎。」

　　在藝術家和評論家的矛盾之中，我們看到了——印象主義的萌芽。

藝術家和評論家，誰的意見更值錢？

——藝術史上的經典訴訟案

1877年，評論家約翰‧拉斯金在一次當代藝術展中看到了詹姆斯‧惠斯勒的《黑色和金色的夜曲：降落的煙火》。在這幅據說是描繪倫敦克雷默恩花園夜景的畫當中，景物模糊不清，遊人影影綽綽，而描繪煙火的顏料竟然像隨手潑上去的一樣。拉斯金寫下評論說，惠斯勒是一個大騙子。在這之後，惠斯勒很快以誹謗罪將拉斯金告上法庭，並要求其賠償精神損失費1,000鎊。

藝術家和評論家，誰才對藝術品有最終的評判權？這次藝術史上的經典訴訟案給出了一個答案，雖然也許不是最終答案。

詹姆斯‧惠斯勒
《黑色和金色的夜曲：降落的煙火》
1875年，現藏於美國底特律美術館

> 大騙子！這種簡直就是往公眾臉上潑一大桶顏料的畫，竟敢標價200幾尼※！

約翰‧拉斯金
（1819–1900年）
英國維多利亞時代最重要的藝術評論家之一。此次庭審的被告（未出庭）。

> 告你誹謗喔！

詹姆斯‧惠斯勒
（1834–1903年）
畫家，此次庭審的原告。

> 我來為評論家辯護！

約翰‧霍爾克爵士
（1828–1882年）
此次庭審的被告律師。

※「幾尼」（guinea），19世紀在英國流通的貨幣單位，當時一個普通磚石匠一個月的工資是1.25幾尼。

第一回合：如何為藝術品定價？

> 您花了多長時間完成這幅畫？

> 哦，大概一天吧。如果第二天顏料沒乾，我可能又加了幾筆～

> 您認為兩天的勞動，就能賣200幾尼！？

> 不，我一生所學的知識值這麼多錢。

第二回合：藝術家一定要「畫得像」嗎？

> 《黑色和金色的夜曲：降落的煙火》畫的是克雷默恩花園夜晚的煙火。我希望展現的是一種色彩的和諧，而不是圖像的精確。這是一件藝術作品。

> 您能讓我看出來這幅畫美在哪兒嗎？

> 不，讓您看出來這幅畫美在哪兒，就像讓音樂家對著聽障人士彈琴一樣。

第三回合：對一幅畫來說最重要的是什麼？

惠斯勒描繪倫敦的畫《藍色和金色的夜曲：老巴特西橋》和提香的畫作《安德列‧古利提的肖像》※ 的照片被作為證據呈堂。

※《安德列‧古利提的肖像》的實際作者為義大利畫家文森佐‧卡泰納，當時這一畫作被誤認為是提香的作品。

平心而論，惠斯勒的畫色彩和氣氛很美。但是，對能被稱為藝術品的畫來說，最重要的一定是構圖和細節。顯然，《藍色和金色的夜曲：老巴特西橋》沒有任何構圖和細節可言。

每一個藝術家都需要「畫完」他的畫。如果不經過許多年的努力，根本稱不上完全「畫完」。《藍色和金色的夜曲：老巴特西橋》只是一幅草圖罷了。

看看這幅提香的畫，這才叫「畫完」：肖像的臉頰畫得如此圓潤細膩，呈現了完美的血肉之軀——達到這種完成度的作品才能值錢！

提香
《安德列‧古利提的肖像》

詹姆斯‧惠斯勒
《藍色和金色的夜曲：老巴特西橋》

我同意一幅畫在畫完以後才能展出。
但是對我來說，「畫完」就是藝術家認為不需要再加上任何一筆了。
我畫完了《黑色和金色的夜曲：降落的煙火》。我認為一筆都不需要再加了。

看看人家這張，再看看你的那張！

被告證人，畫家愛德華‧波恩‧瓊斯

第四回合：藝術家和評論家，誰的意見更重要？

拿《藍色和金色的夜曲：老巴特西橋》來說，您畫的……是橋？
如果說橋上那些糊成一團的東西是行人和馬車的話，他們能從這座橋上下來嗎？
如果您不想被人稱為一個大騙子的話，就不要公開展出這類作品了。拉斯金先生的評論不是誹謗。我們需要評論家告訴我們，什麼是美的，什麼是不美的！

藝術家的作品總是被那些完全沒有參與過創作的人解釋，也沒有人問問藝術家的意見。
我相信：2加2永遠等於4，即使嚴肅評論家說它等於5。在不久的將來，藝術家對畫作的判斷才是認證傑作的唯一標準。

法官的判決

惠斯勒贏了，但是從某種程度上說卻是一個悲慘的勝利——法官僅僅要求拉斯金賠償他 1 法新（當時的英國貨幣，相當 1 鎊的 1/960）。為了支付昂貴的律師費和其他債務，惠斯勒還賣掉了倫敦的房子。

這場訴訟提出了許多問題，這些問題在歷史當中仍然一遍一遍地被人問起，又有不同的人嘗試用自己的方式做出了回答。這場訴訟的關鍵意義是告訴了公眾——藝術家個人的意見有多麼重要。藝術家可以憑藉出色的技巧和對自然的觀察，動搖藝術評判規則，就算他畫的東西根本「不像」，僅僅是一種「印象」。
此時，印象主義已經悄悄地在藝術史中萌芽了。

當一個「現代生活的畫家」吧！

19世紀晚期，巴黎沙龍和它所代表的「官方品味」已經不再是許多人判斷好作品的唯一標準。法國作家夏爾·波特萊爾正是厭倦了沙龍的其中一位，據此，他寫了一篇具有劃時代意義的文章《現代生活的畫家》。

夏爾·皮耶·波特萊爾（1821–1867年）法國詩人，代表作包括《惡之華》《巴黎的憂鬱》

波特萊爾認為，時下藝術界存在一種無聊的仿古現象：無論繪畫什麼題材，都一概使用古典時期的服裝和姿態，因此顯得陳舊、不自然、缺乏想像力。

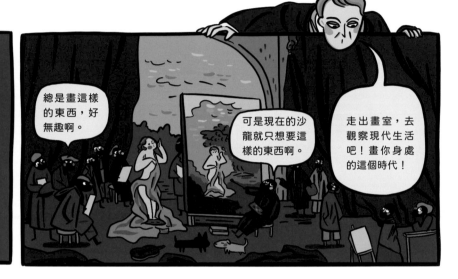

總是畫這樣的東西，好無趣啊。

可是現在的沙龍就只想要這樣的東西啊。

走出畫室，去觀察現代生活吧！畫你身處的這個時代！

對波特萊爾來說，「美」應該包含「永恆」和「現代性」。藝術家的工作不是模仿過去，而是表達專屬於他這個時代的神態、姿勢、服裝、激情和道德，並從中挖掘那些擁有永恆魅力的時刻。

藝術家需要離開畫室，走到生活中，走到人群中去，以天真孩童般的眼光觀察每一件我們習以為常的事物——它可能是睡蓮、苦艾酒瓶子、火車站，以及那些在歷史中沒有名字卻依然鮮活的人。

在這些事物中，存在不朽的美。

能找到這種美的，就是「現代生活的畫家」！

美＝永恆＋現代性

一起外出吧！畫家們！

現代生活的畫家們出發了，去尋找屬於他們的目的地。有些人走進了他們日常熟悉的咖啡館、洗衣店、劇場，還有一些人搭著第一次工業革命帶來的小火車，來到了風景優美的法國鄉村。※

※女藝術家們同樣享受了外出的樂趣，即使寫生會使她們顯得有點不修邊幅。貝絲·莫里索就曾經寫信抱怨自己的丈夫不喜歡她去寫生，因為這會把她的頭髮弄亂。

※第一次工業革命使得火車得到更廣泛地應用，人們可以更方便地去到更遠的地方。

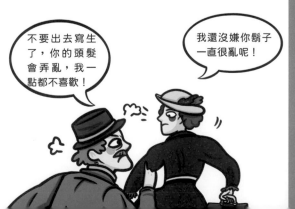

不要出去寫生了，你的頭髮會弄亂，我一點都不喜歡！

我還沒嫌你鬍子一直很亂呢！

美 ≠ 複刻現實

19世紀攝影術的發明讓更多藝術家開始嘗試用另一種方式描繪現代生活。很多人曾經相信，藝術的最高成就在於精確描繪神創造的現實世界——現在，照相機可以比畫筆更精確。波特萊爾在一篇批評文章中記載了擁護攝影的評論：「既然攝影就能夠提供我們所有想要的準確性，那麼藝術就是攝影。」

窮盡技巧去複刻現實，對畫家來說已經顯得不那麼吸引人了。於是畫家們開始運用自己對現代生活的觀察，呈現他們所見到的、攝影機無法呈現的獨特的美。

現代生活的畫家工具

❖便攜顏料管

1841年，約翰·蘭德發明了可以折疊的金屬顏料管並申請了專利，這一發明讓喜歡在戶外寫生的畫家更加便利。在此之前，畫家攜帶的顏料是用豬膀胱裝的，到戶外刺破一個小洞後將顏料擠出來使用，但是豬膀胱刺破後顏料就不好保存了；或者用玻璃管裝顏料，但是玻璃管易碎。蘭德發明的顏料管方便攜帶，使用後可以立即封存，顏料也可以保存更長時間。

印象派畫家雷諾瓦在一封信裡曾經寫道：「如果沒有裝在管子裡的顏料，就不會有塞尚、莫內、畢沙羅，也不會有印象派。」

❖便攜畫箱

同樣在19世紀，便攜畫箱出現了。一個便攜畫箱裡可以容納可伸縮畫架和調色盤、顏料，讓畫家可以更輕鬆地在戶外長時間寫生。

「印象派」的誕生

　　除了戶外寫生，畫家們還喜歡去咖啡館聚會。在那裡，他們可以討論對藝術的看法，觀察來來往往的客人，這些人也是現代生活的一部分（當然，畫家可能也是被觀察的對象）。

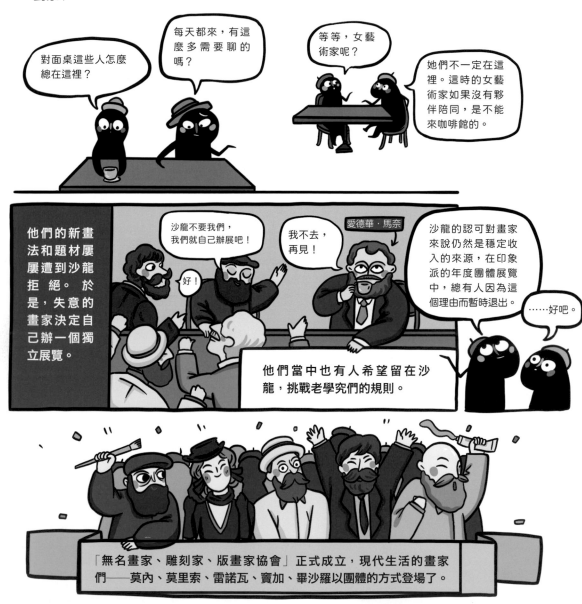

他們當中……

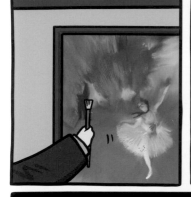
有人畫芭蕾舞女。

有人畫母親溫柔地看著搖籃中的孩子。

還有人畫人群中縱情舞蹈的情侶。

有些畫作裡，他們故意不將繪畫對象放在畫面中心，看起來像是無意中瞥到的現代生活的一瞬。

還有許多畫作並不遮掩筆觸。那些看似潦草的塗抹，捕捉了畫家在戶外觀察到的光線變化。

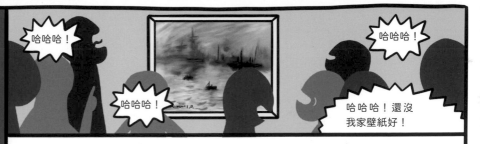

哈哈哈！

哈哈哈！

哈哈哈！

哈哈哈！還沒我家壁紙好！

但是，當這些畫家在聯展上展出他們的作品時，卻引起了廣泛爭議。莫內的《日出·印象》首當其衝。莫內描繪了法國勒阿弗爾港口的日出，呈現那個時刻微妙的光線變化，但是觀眾卻覺得它看起來像草圖。

評論家路易士·勒羅伊從《日出·印象》得到靈感，把這些畫家稱作「印象派」。這個蔑稱很快流傳開來，連喜歡他們的評論家都開始使用，直到今天。

也許因為這個名字捕捉到聯展畫家的一些共同點：都想要抓住現代生活中的某一瞬間，這個瞬間來自他們走出畫室後，在寫生中觀察到的印象。這些印象是如此明亮、動人，哪怕在一百多年後，也彷彿能讓人看到藝術家走出畫室後，被生活本身的豐富擊中的那個時刻。

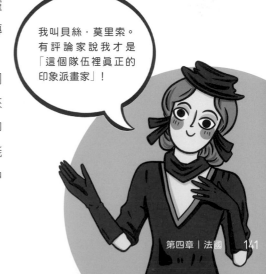
我叫貝絲·莫里索。有評論家說我才是「這個隊伍裡真正的印象派畫家」！

BERTHE MORISOT

貝絲・莫里索

用光表現光

—

第一位參加印象派聯展的女畫家
用油畫畫出水彩的透明輕盈

用 15 年時間在畫裡「曬女兒」
將印象主義發揮到極致

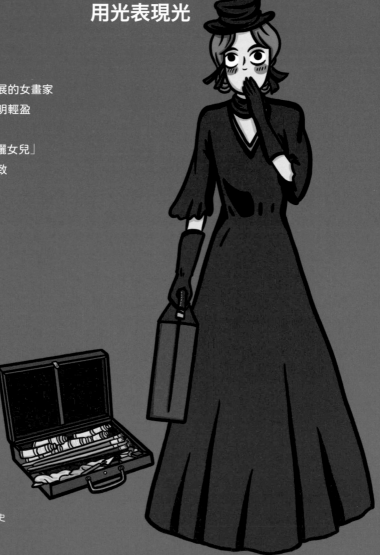

好友

愛德格・竇加
(1834–1917年)
著名畫家

竇加叔叔是媽媽的好朋友，他們一起舉辦了印象派聯展。但是，比起喜歡表現光線的媽媽，竇加叔叔更喜歡描繪不同的人物姿態。

皮埃爾・奧古斯特・雷諾瓦
(1841–1919年)
印象派畫家

雷諾瓦叔叔也是媽媽的好朋友，他們一起參加了印象派聯展。雷諾瓦叔叔畫裡的女性既龐大又有一種彷彿雲山霧罩的美，就像遠古天神一樣。我偶爾也會當叔叔的模特兒。叔叔還畫過我的貓！

瑪麗・卡薩特
(1844–1926年)
著名畫家

卡薩特阿姨是美國人，但是從穿著打扮到口音都像巴黎人。她認識很多美國收藏家，還幫忙把媽媽的畫帶去美國展覽。從那之後，媽媽的畫就貴了很多倍。

兄弟

家人

愛德華・馬奈
(1832–1883年)
著名畫家

這是我的大伯。他畫了《草地上的午餐》，吸引了兩萬人來觀看，不過很多人是為了罵他而來的。我們都知道他會是一位青史留名的畫家。

尤金・馬奈
(1833–1892年)
畫家

這是我爸爸。媽媽曾經猶豫要不要結婚，因為她覺得如果找不到真正理解她對生活的追求、讓她不需要放棄繪畫的靈魂伴侶，就沒有結婚的必要。還好，她找到了爸爸。

夫妻

貝絲・莫里索
(1841–1895年)
印象派畫家

如果你在聚會上見過我媽媽，你可能會以為她是個害羞的人。她總是穿著一身黑裙，寡言少語，和人保持著禮貌的距離，有人說她是「冰山美人」。但你見過她的畫就不會這樣認為了，她的筆觸細膩又充滿力量，用大膽的方式在畫布上描繪光線，傳達出來的卻是一種極其溫暖的氛圍。她用了15年時間來畫我和我們的家。她的畫會讓你懂得愛。

我是朱莉・馬奈。
因為媽媽平時是個發言謹慎的人，所以她的故事還是由我來講吧。

朱莉・馬奈
(1878 · 1966 年)
貝絲・莫里索在世界上最愛的人。

莫里索的畫裡充滿光
也充滿溫柔

媽媽讓傳統的肖像畫和風景畫走出了幽暗的畫室，也讓光照進了現代藝術。她和她的印象派朋友推崇「外光主義」（Plein Air），也就是在戶外寫生，捕捉更多自然光的變化。

媽媽能發現日常生活中最不起眼的瞬間，用充滿光的方式呈現這個瞬間，永遠給人一種特殊的、歷久彌新的感覺。尤其是那些粗糙的筆觸，沒有經過柔和處理的部分，讓人感覺這個瞬間是剛被定格下來的，顏料未乾，仍然能看見粗糙的凸起，光在一百年後看起來也是一樣的。

我們總是待在一起，直到媽媽去世。她用盡所有的力量和溫柔來記錄我的成長，彷彿知道自己不會陪伴我太久。※

※ 本句譯自朱莉・馬奈的信。

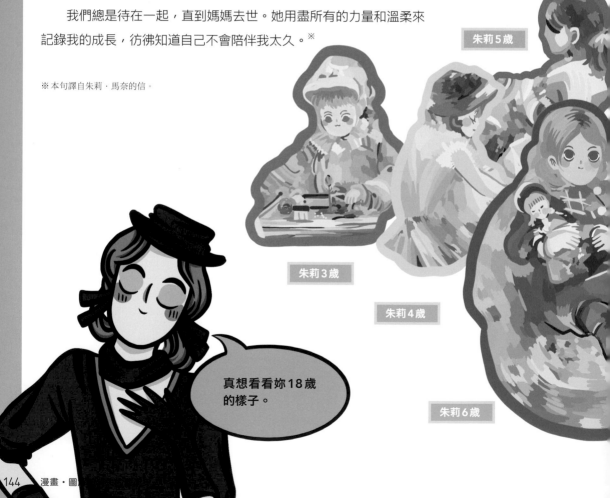

朱莉5歲

朱莉3歲

朱莉4歲

朱莉6歲

真想看看妳18歲的樣子。

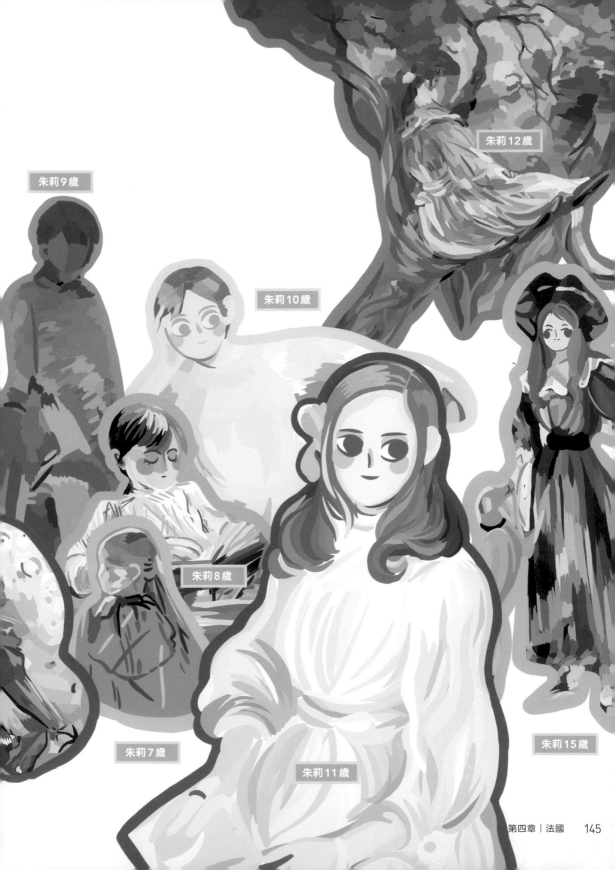

朱莉12歲

朱莉9歲

朱莉10歲

朱莉8歲

朱莉7歲

朱莉11歲

朱莉15歲

我的媽媽貝絲・莫里索

—— 將印象派堅持到極致的人

淑女還是女畫家？

淑女 vs 女畫家

媽媽是在一個充滿愛的家裡長大的。在她16歲時，外婆希望她和姊妹們能送一幅親手畫的畫給外公，於是給她們請了家庭藝術教師。媽媽很快喜歡上了畫畫，希望能繼續學習。

在媽媽生活的時代，女孩學藝術會遇到不少麻煩，例如去參觀畫作時，她們盯著裸體人物畫看，總有人懷疑她們到底是不是真正的淑女。但外婆還是讓吉夏爾※陪她們到羅浮宮臨摹，很快地，這位老師發現了媽媽的天分。

他警告說：「她會成為真正的畫家，但對你們這個階層的家庭來說，這可能是一個災難！」外婆沒有理他。

怎麼辦！莫里索小姐會成為畫家的，成為畫家就不能做淑女了。

約瑟夫・吉夏爾
（1806-1880年）

※外婆為媽媽找的第二任繪畫老師。他總喜歡警告媽媽，我叫他「警告老師」。

藝術界淑女 和粗俗的瘋子

媽媽沒有理會反對的聲音，申請了在羅浮宮寫生的許可，繼續專心畫畫。在那裡，她遇到了19世紀最優秀的抒情風景畫家——巴比松畫派[※]的卡密爾·柯洛。柯洛成了她的老師，並鼓勵她到戶外寫生，在自然風景中尋找洶湧的情感。

媽媽乘坐小火車到巴黎周邊的小鎮，發掘了許多寫生地點，後來這些地方因為印象派更多畫家的到來而聲名大噪（莫內叔叔就在諾曼第畫了不少乾草堆）。在23歲時，媽媽的兩幅風景畫被沙龍選中，這在當時的女畫家中幾乎是史無前例的。

有評論家說，媽媽讓他們看到一個人可以成為畫家，同時還是一位令人尊敬的淑女。

在羅浮宮，媽媽還遇到了愛德華·馬奈，也就是我未來的大伯。

比起在沙龍中備受認可的媽媽，大伯當時可是一個飽受爭議的人物。他的《草地上的午餐》受到抨擊以後，在1865年的沙龍上，他又提交了《奧林匹亞》，用粗糙、潦草的筆觸描繪了一個平凡女子，擺著維納斯女神的姿勢，做出一副挑釁的模樣，再一次挑戰了歷史畫傳統，被觀眾認為粗俗不堪。

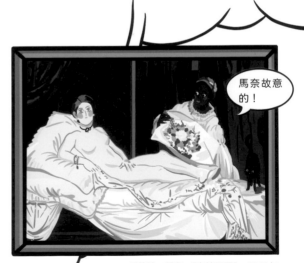

馬奈故意的！

愛德華·馬奈，《奧林匹亞》，1863年
現藏於法國巴黎奧賽美術館

※1830-1870年，一些法國畫家走出畫室，來到楓丹白露森林邊緣的巴比松鎮，在露天作畫，描繪這裡的風景和人，被稱為巴比松畫派，也被認為是印象派的先驅。

巴黎沙龍是個看臉的地方

※莫里索入選沙龍的作品掛在高高的天花板上，參觀的人基本上看不清楚。

> 我的作品掛在沙龍很高的地方，眼力好的就來看看吧。

媽媽並不在意這些評價，她堅定地認為大伯是一個好畫家，還做大伯的模特兒。大伯一生中畫了11幅媽媽的肖像，其中許多都成了名留青史的經典。不過，這些畫卻給媽媽帶來了一些困擾。

我可能忘了說，媽媽是一位遠近聞名的大美人，但是她總是保持低調。有一次，大伯向沙龍提交《憩息》（躺在沙發上休息的媽媽的肖像），並對媽媽保證說，別人不會認出來畫裡的匿名模特兒是誰的。結果《憩息》入選沙龍後，人人都認出了她，還說她看起來疲倦、冷淡，從服裝到性格都亂七八糟，不像個淑女。

還有一次，大伯在一幅虛構的畫《陽臺》裡又畫了媽媽：三個人在陽臺上，卻毫無互動，就像三個木頭人一樣。這幅畫尺寸巨大，掛在牆上極其搶眼，美麗的媽媽自然又吸引了評論家批評的目光，還有人因此叫她「蛇蠍美人」。可是，媽媽自己入選沙龍的畫卻被掛在了天花板上，很多人甚至都沒有抬頭看一眼。

在沙龍裡，媽媽的臉被品頭論足，她的作品卻無人問津，我覺得這是一件諷刺的事。

> 這一眼就能看出是我媽啊！

> 看！我畫的莫里索！超大張！也入選沙龍了！

愛德華·馬奈，《憩息》，1871年
現藏於美國羅德島設計學院美術館

愛德華·馬奈，《陽臺》，1868-1869年
現藏於法國巴黎奧賽美術館

逃離沙龍！

貝絲・莫里索
《搖籃》，1872 年
現藏於法國巴黎奧賽美術館

　　因為大伯的關係，媽媽認識了雷諾瓦叔叔和莫內叔叔，並且在繪畫理念上一拍即合。他們以「反常規」的方式在畫裡記錄巴黎優美的城市生活和鄉村美景——用快速的筆觸記錄生活的一瞬，留下這一瞬的光線、色彩和人，顏料的處理不再柔和，甚至從畫布上凸起，每一筆都清晰可見。

　　1874 年，他們舉行了第一次聯合展覽，從此獲得了「印象派」的蔑稱。批評家說，媽媽這一群人都是瘋子。

　　媽媽展出的畫裡有一幅是《搖籃》，畫的是小姨愛德瑪照顧嬰兒的場景。這幅畫已經存世一百多年了，可它仍然像正在進行一樣。看似潦草的筆觸，卻勾勒出了母親充滿關切的眼神，以及對孩子的愛。愛德瑪和媽媽一起學習畫畫，卻沒再繼續下去——她結婚了，離開了巴黎。但是此情此景，她的溫柔被留在了這裡。

　　希望獲得沙龍認可的大伯沒有參加印象派聯展。後來，雷諾瓦叔叔、莫內叔叔也想投稿到沙龍，紛紛退出了印象派聯展，但媽媽留了下來。在飽受批評的日子裡，她遇到了爸爸。除了生下我的那一年，她沒有缺席過任何一次印象派聯展，一直堅持和固有的標準戰鬥，直到印象派最終解散。

莫里索小姐，您竟然和藝術界瘋子們混在一起，要知道「近墨者黑」啊！

「警告老師」

定格現代生活的瞬間

媽媽的老師曾經警告她：「妳想要用油畫顏料去做水彩顏料才能做到的事，這是不可能的。」

《現代生活的畫家》裡只稱讚了一位畫家——康斯坦丁‧居伊，說他定格了在巴黎生活的瞬間中不朽的美，而他就是一位水彩畫家。水彩顏料乾得更快，畫面更輕薄，是呈現「瞬間感」最適合的媒介。

而媽媽用油畫顏料實現了這種輕盈的「瞬間感」。

在她的畫中，人物總是浸潤在細碎的光裡。古典畫家需要用明暗對比來描繪人，但是媽媽卻用光來描繪人。自從我出生後，媽媽最喜歡畫的對象就是我。在她的畫裡，你不只能看到一個小小的我，還能看到我家裡或者某個野外的午後，光灑在我們的身上，空氣中氤氳的甜蜜感覺。媽媽把印象主義的本質畫到了極致，僅用疏落幾筆，就能定格一個易逝的現代生活的瞬間，讓它如此輕盈、透明、永恆。

作家喬治‧摩爾這樣評價媽媽：「如果抹去莫里索的畫，藝術史上就會留下一個無法彌補的裂縫，一個虛空。」

不要嘗試用油畫顏料去做水彩顏料才能做到的事啊！

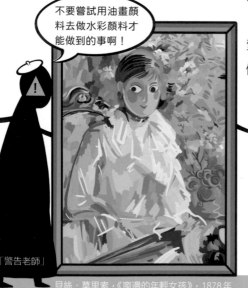

「警告老師」

貝絲‧莫里索，《窗邊的年輕女孩》，1878 年
現藏於法國蒙彼利埃法布勒美術博物館

貝絲‧莫里索，《尤金‧馬奈在維特島》，1875 年
現藏於法國巴黎瑪摩丹美術館

媽媽沒有離開

其實，我不是很在乎藝術史上的裂縫。媽媽在我16歲時突然去世，這在我們心裡留下的才是無法彌補的裂縫。

媽媽給我留下了一封信。

她去世之前考慮到了每一個人。把她的遺物給雷諾瓦叔叔、莫內叔叔作為留念，包括兩位門房的禮物也都安排好了。

她還叮囑道：「告訴竇加，如果他要開一間博物館的話，一定要收藏馬奈的畫啊。」

至於我，她說的是：「我彌留之際仍然愛妳，我死了以後也還會愛妳。我懇求妳，一定不要哭，我們的分離是不可避免的。在妳小小的生活裡，妳從來沒有一分鐘讓我傷心過。」

我講完了媽媽的故事，可我覺得她的畫還在替她繼續活著。如果說媽媽在現代生活的瞬間中定格了什麼的話，我認為是永遠不會消失的、溫柔的愛。

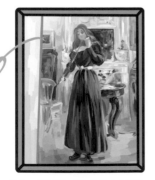

彩蛋：媽媽在這張畫裡加了她自己的肖像，算是我們的合照。

貝絲・莫里索，《朱莉拉小提琴》，1893年，私人收藏

MARY CASSATT

—

瑪麗・卡薩特

藝術史上第一個「現代女人」

—

現代聖母畫開創者
巴黎社交名人
美國博物館藏品系統推動者
「現代女性」先驅

藝術家都有社交恐懼症？

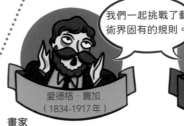

我們一起挑戰了藝術界固有的規則。

愛德格·竇加
（1834-1917 年）

畫家
被藝術史歸入印象派，但他卻堅持認為自己不是印象派畫家。

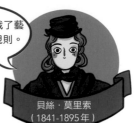

貝絲·莫里索
（1841-1895 年）

印象派畫家

反正我沒有！

瑪麗·卡薩特
（1844-1926 年）

保羅·杜蘭─魯埃
（1831-1922 年）

我們一起把印象派推向了世界。

藝術經銷商
印象派背後最大的支持者之一，購買了大量印象派畫作並努力在美法兩國推銷。卡薩特和他一起說服了更多的藏家購買印象派畫作，他也為卡薩特辦過多次展覽。

藝
術
界
朋
友

收
藏
家

家
人

詹姆斯·斯蒂爾曼
（1850-1918 年）
美國花旗銀行董事長

我們一起塑造了美國博物館藏品系統。

二嫂·二哥·侄子

第 15 任美國總統侄女。

曾擔任美國賓夕法尼亞鐵路公司（20 世紀美國最大的鐵路公司）董事長。

和家族中的許多孩子一樣，他也是卡薩特畫裡的模特兒，只是表情常常管理不好。

我們是卡薩特的御用模特兒！

約翰·洛克菲勒
（1839-1937 年）
美國「標準石油」創辦人，世界上第一位億萬富翁。

路易士·哈威邁耶
（1855-1929 年）

伯莎·帕爾默
（1849-1918 年）

實業家
伯莎和丈夫波特·帕爾默在卡薩特的介紹下收藏了大量印象派畫作，目前帕爾默家的大部分藏品都在芝加哥藝術博物館。伯莎邀請卡薩特為芝加哥世界博覽會繪畫了壁畫《現代女人》。

實業家
卡薩特密友，在卡薩特的幫助下收藏歐洲古老的傑作和新興印象派畫作，死後捐出將近 2,000 幅畫給美國紐約大都會藝術博物館，豐富了當地藏品系統。

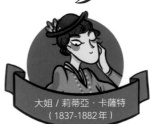

大姐／莉蒂亞·卡薩特
（1837-1882 年）

瑪麗·卡薩特的畫中最常出現的人。

每一個人在卡薩特筆下都是放鬆的

卡薩特選擇不再追隨學院派推崇的繪畫標準，描繪她親切的家人和朋友時，放棄幽暗背景和單一光源。不管是前衛藝術家、鐵路大亨還是無名之輩，在她的畫裡都不需要再表演自己的社會身分，放鬆下來，呈現最自然的狀態。

除了呈現日常生活的圖譜，她有時候還會在畫裡加入生活中常見的、卻具有隱喻性的裝飾——比如將一面鏡子安排在母親與孩子身後，彷彿神聖光環，讓母子也好似聖母和聖嬰；或是將一棵樹安排在採摘果實的女人身旁，而樹正好象徵伊甸園裡的知識樹，這個無名女人一下子就好似成了最高知識的擁有者。

日常生活中的人，也可以擁有神話般的美。

如果把卡薩特的畫作擺在一起，就好像是一個溫暖的大家庭在聚會，而你還會驚訝於她呈現的日常生活的多樣性：女人在閱讀、飲茶、看戲、休息、聊天、照顧孩子、創作音樂和藝術，同時也不耽誤她們追求理想。

瑪麗・卡薩特的82年人生

現代女性挑戰不可能的旅程

▶

卡薩特心儀的學校是巴黎國立高等美術學院，那裡曾經培養了許多藝術大師，包括德拉克洛瓦、莫內和徐悲鴻。可惜的是，當時它卻不收女學生。※於是，卡薩特在私人教師的幫助下開始了系統的繪畫訓練。

很快地，卡薩特就成了法國藝術界的新星：24歲時，她的作品《曼陀林演奏者》第一次入選沙龍；此後，她屢戰屢勝，幾乎每年都有作品在沙龍亮相；截至1875年，她共有6幅作品入選沙龍。

原來卡薩特可以沿著學院派的路子走下去，但是她卻沒有。

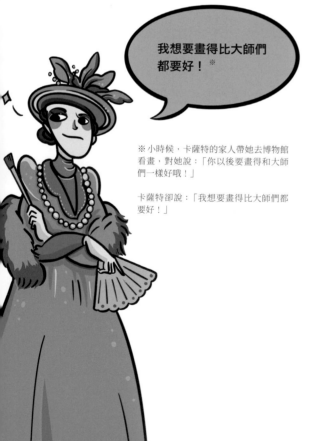

> 我想要畫得比大師們都要好！※

※小時候，卡薩特的家人帶她去博物館看畫，對她說：「你以後要畫得和大師們一樣好哦！」

卡薩特卻說：「我想要畫得比大師們都要好！」

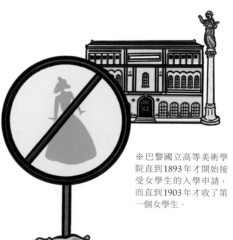

※巴黎國立高等美術學院直到1893年才開始接受女學生的入學申請，而直到1903年才收了第一個女學生。

穩定收入 vs 前衛藝術
我選前衛的「印象派」！

1875 年，卡薩特的一幅畫被沙龍拒絕了。第二年，她把被拒絕的畫的背景顏色加深，重新提交，就被沙龍選中了。她因此覺得學院派的評判標準是刻板且可笑的。

後來，她遇到了知音——愛德格·竇加。他們常常結伴到羅浮宮觀摩畫作，觀察街上購買女帽的顧客，並且達成了一個繪畫創作共識——要在轉瞬即逝的時間之中，定格人物的姿態。

竇加熱情邀請卡薩特加入「印象派」（即使他們當時被視為一群離經叛道的混混），卡薩特毫不猶豫地放棄了自己在沙龍裡的前途，在 1879 年第四次印象派聯展中登場。在那次聯展中，卡薩特的畫變得更明亮，衣物都用大塊色塊代替，讓人物一瞬間的姿態顯得更為生動。

我很暗！

瑪麗·卡薩特，《曼陀林演奏者》
1868 年，私人收藏

卡薩特學院派時期代表作

我很亮！

瑪麗·卡薩特
《藍色扶手椅裡的女孩》，1878 年，
現藏於美國華盛頓國家美術館

卡薩特印象派時期代表作

「太可怕了，卡薩特小姐去畫醜東西了！」

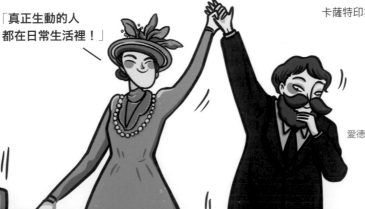

「真正生動的人都在日常生活裡！」

愛德格·竇加

學院派

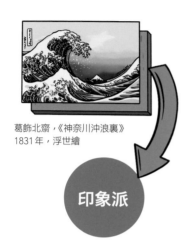

葛飾北齋，《神奈川沖浪裏》
1831 年，浮世繪

印象派

「沒有歐洲人可以畫得這麼好。」
「我可以！」

19 世紀中葉，歐洲興起了日本版畫的收藏熱潮。日本版畫中簡潔有力的線條、大膽的色彩和構圖、生動的人物姿態，給印象派畫家提供了豐富的靈感——莫內、竇加、莫里索、卡薩特都從日本版畫中吸收了新的創作方式。藝術評論家菲力浦·伯蒂把這種喜愛叫作「日本主義」。

1890 年，卡薩特和伯蒂一起去看一個日本版畫展。伯蒂說：「沒有歐洲人可以畫得這麼好。」卡薩特卻說：「我可以！」

卡薩特在日本版畫中吸收了流暢的線條，畫了十幅畫，描繪的都是極少出現在油畫中的女性生活場景：洗臉、梳頭、寫信、試裝、閒聊……畫面有一種奇異的寧靜感，讓這些微小的時刻顯得極為重要。後來的藝術史學家稱這些畫為「偉大的十幅」。

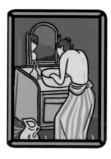

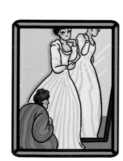

瑪麗·卡薩特，《偉大的十幅》（部分）
1890-1891 年

在歐洲從來沒有人用這樣的線條畫女性的日常。

保羅·杜蘭—魯埃

在藝術史中，許多評論家似乎不習慣女藝術家橫空出世。他們通常會比較女藝術家和她們身邊的男性，卡薩特也未能倖免：很多人認為她只是竇加的學生，對日常生活的關注、對日本版畫的欣賞無不受竇加的影響。

卡薩特從19世紀80年代開始畫「母親與孩子」主題後，這些批評的聲音便漸漸消失了。

作為一位現代生活的畫家，卡薩特發現，自己身邊的親人和朋友就是無限的寶藏，尤其是母親和孩子之間親密無間的互動，成了她創作的靈感源泉。

卡薩特定格了獨一無二的瞬間：母親和孩子在相處中的神聖時刻。她畫的姿態如此親切、自然，超越了某個具體的時代，彷彿神話中就有這樣的畫面。評論家認為卡薩特的畫就像聖母子相處的場景，因此有人把這些畫稱作「現代聖母畫」。

瑪麗‧卡薩特，《孩子沐浴》，1893年
現藏於美國芝加哥藝術博物館

瑪麗‧卡薩特，《亞歷山大‧卡薩特先生和他的兒子羅伯特的肖像畫》，1884年
現藏於美國費城藝術博物館

不情願坐著被畫的孩子、一本正經的大人，人物細微的表情總是可以被卡薩特捕捉到。

瑪麗‧卡薩特
《推車中的藍衣嬰兒》，1881年
現藏於瑞士巴登朗馬特博物館

卡薩特描繪的嬰兒肌膚和姿態栩栩如生。

瑪麗‧卡薩特
《母與子》，約1899年
現藏於美國大都會藝術博物館

卡薩特描繪的母子相處的場景雖然看起來非常日常，卻充滿神性。

這是19世紀最好的一幅畫！

愛德格‧竇加

卡薩特家境殷實、交友廣泛，又是有名的藝術家，許多美國收藏家購買畫作時，都會聽取她的意見。卡薩特向收藏家介紹歐洲古老的傑作和新興印象派藝術，鼓勵他們購買並捐給博物館——她的朋友路易士·哈威邁耶死後就捐出了將近2,000幅畫給美國紐約大都會藝術博物館。卡薩特希望像她一樣喜愛藝術的年輕人不需要再漂洋過海，在當地博物館就能學習到連貫的藝術史。

同時，卡薩特還資助保羅·杜蘭一魯埃，把印象派展覽開到了美國，展覽大受歡迎。在美國收藏家中興起的前衛藝術熱，反過來影響了法國人對印象派的態度。在馬奈去世後，有美國藏家希望購買《奧林匹亞》，莫內知道此事後，立刻籌款將這幅畫留在了巴黎。此番爭奪提醒了法國人——他們可能忽略了身邊的國寶。

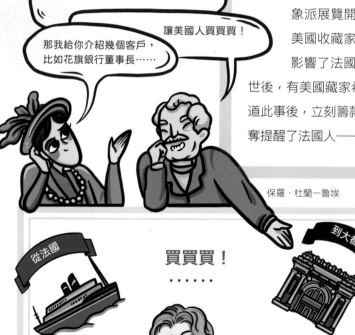

> 怎樣才能讓印象派更受歡迎呢？

> 讓美國人買買買！

> 那我給你介紹幾個客戶，比如花旗銀行董事長……

保羅·杜蘭一魯埃

從法國　買買買！……　到大都會

路易士·哈威邁耶

卡薩特的遺產：
「我相信現代女人沒有什麼是做不到的！」

　　1892年，卡薩特為芝加哥世界博覽會畫了一幅壁畫，描繪了一座她理想中的樂園。樂園的中心是一棵象徵著知識的大樹，樂園的居民們從大樹上採擷知識的果子，圍繞著大樹追逐玩樂、縱情歌舞。在這幅壁畫中，女人不僅可以追求最高的學術成果，還可以追求名氣、享受藝術帶來的快樂。

　　卡薩特把這幅壁畫取名為《現代女人》。

　　在大樹下，卡薩特刻意增加了一個細節：一個女人從樹上摘下果子後，遞給了在樹下等待的小女孩。卡薩特把現代女性發展的希望，寄託在下一代人。※

※可惜的是，這幅壁畫遭到了損毀，沒有保存下來，現在我們只能藉由黑白照片想像卡薩特為這座女性樂園賦予了什麼顏色。

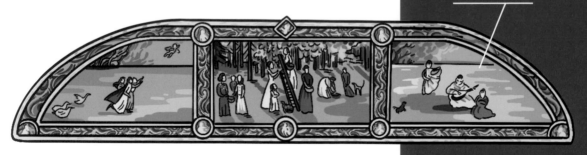

象徵名聲的天使　　　　　　　　象徵知識的樹　　　　　　　和女性夥伴一起享受藝術

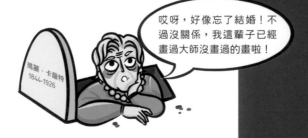

瑪麗・卡薩特
1844-1926

哎呀，好像忘了結婚！不過沒關係，我這輩子已經畫過大師沒畫過的畫啦！

兜售印象派

──現代藝術市場的誕生

故事可以先倒回去幾百年。瓦薩里在《藝苑名人傳》裡記述了米開朗基羅會銷毀自己的作品草稿，以免被人發現他的作品未完成的、不完美的時刻。而瓦薩里自己卻熱衷於收藏藝術家的草稿，認為它們是藝術家天賦的閃光、才華的證明。

19世紀60年代，藝術經紀人保羅·杜蘭一魯埃一踏進藝術家泰奧多爾·盧梭的畫室，便決定買下他所看見的所有作品，包括草稿。但是，杜蘭一魯埃的動機和瓦薩里有點不一樣──並非完全出於崇敬，而是出於商業考量。杜蘭一魯埃習慣壟斷一位藝術家的作品，控制這些作品在市場上出現的時機，以便讓它們一直保持某個自己滿意的價格和供應量。

杜蘭一魯埃推廣藝術的商業行為，在現今藝術市場中仍然有人借鑑。

> 我的這些銷售方法，今天仍然有人使用！

保羅·杜蘭一魯埃

講一個好故事！

杜蘭一魯埃最為人稱道的貢獻是他和瑪麗·卡薩特一起將印象派推向美國，並為印象派畫家們贏得了國際聲譽。漂洋過海之後，藝術經紀人為這些畫講了一個好故事──它們象徵一群藐視權威的藝術家，為了打破巴黎沙龍指定的嚴格標準所做出的努力，而美國觀眾願意為這個故事買單。

有時需要製造假像！

杜蘭一魯埃有許多手段說服收藏家，他手裡這些一文不名的新藝術家的作品是值得購買的。比如他會為藝術家舉辦個人展覽，除了展出自己手頭有的畫，還會借收藏家已

經購買的畫，向潛在買主暗示這位藝術家的受歡迎程度。同時，他還會在已經出名的畫作展覽中插入新興藝術家的作品，暗示收藏家這些作品屬於一種已經被市場證明成功的風格的變體。甚至他還會在拍賣中高價買回自己收藏的畫，製造它們十分搶手的假像。

把藝術家打造成一個品牌！

最重要的是，杜蘭－魯埃早早就意識到了將藝術家品牌化的重要性。他為自己合作的藝術家舉辦大量個人展覽，把他們從那個畫作一直擺到天花板上的沙龍裡解救出來，放進一個專屬於他們個人風格的空間，讓觀眾能迅速記住他們的特點（卡薩特受日本版畫影響創作的「偉大的十幅」就是在杜蘭－魯埃為她舉辦的個展中首次展出的，那些畫後來成了她重要的風格名片）。

但是，商業邏輯並非一直與藝術突破並行不悖。

當藝術家想要改變他的標誌性風格時，有時候會遭到藝術經紀人的反對。比如，杜蘭－魯埃就曾在印象派畫家畢沙羅轉換風格時中止和他合作。

直到現在，藝術家仍然會遇到這樣的問題——畫廊、經紀人或是收藏家期待他們創作某種好辨認的、已得到市場認可的風格，不歡迎他們改變。更可怕的是，一些因為種種原因沒有形成固定風格的藝術家，可能就因為「不好宣傳」而被畫廊放棄了。

無論如何，
杜蘭－魯埃和他同時代的巴黎藝術經紀人
邁出了重大的一步。
從那時起，決定畫作好不好看、是否值錢的人
不再只是沙龍的評委。

他們把藝術家推向了一個更廣大的、
充滿未知和驚奇的現代藝術市場。

女藝術家可能創作出《大衛》嗎？

英國作家吳爾芙說，一個女人要寫小說，必須要有錢，有自己的房間。這句話對女雕塑家來說同樣適用——不但需要錢購買昂貴的材料，為運送材料的船隻、協助雕塑的助手付費，還需要面積巨大的工作室，才能存放材料、完成大型訂單。在19世紀以前，幾乎沒有女雕塑家能同時擁有這些優越的條件。

我的《大衛》雕像是現在世界上最著名的雕塑之一，但是很遺憾，和我同時代的女藝術家是不可能有條件把它做出來的。

米開朗基羅
「文藝復興三傑」之一

創作《大衛》需要……

解剖學知識

《大衛》最為人稱道之處就是米開朗基羅對人體解剖學的精妙理解，讓他創造出了一個巨大的、理想的裸體英雄身軀。但是，女藝術家不被允許使用裸體模特兒，能掌握解剖學知識的女性少之又少，獲得創作男性裸體雕像的訂單更是難以想像。

材料

創造《大衛》的材料來自義大利卡拉拉，這個地方出產品質極好的大理石。為了呈現更好的效果，藝術家有時候需要親自前往採石場挑選材料。然而當時，許多女藝術家甚至沒有獨自外出旅行的自由。

我們並不清楚米開朗基羅創造《大衛》時使用助手的情況,但是從另一位鑄造過《大衛》青銅像的藝術家韋羅基奧的情況中,可以看出承接大型訂單所需要的條件——他在佛羅倫斯擁有面積巨大的工作室,裡面存放各種原材料,還雇傭了大量助手和學徒(達文西也曾是他的學徒)。和男藝術家比起來,女藝術家在工作室裡和一大群男助手生活和創作本身就是一種道德挑戰。

少數
幸運兒

在19世紀以前,僅有少數女性由於階級和出身的優勢能在雕塑領域斬獲成就,但是她們的聲名總是死後就迅速湮沒。

**路易莎‧羅爾丹
(1652-1706年)**
羅爾丹從父親那裡繼承了技藝,是西班牙歷史記載中第一位女雕塑家。她塑造的宗教人物像栩栩如生,身上甚至能看到分明的血管。她曾經為宮廷服務,卻在貧困中死去,死後迅速被歷史遺忘。

**安妮‧西摩一達默
(1748-1828年)**
達默的祖父是公爵,貴族出身讓她能從雕塑家朱塞佩‧塞拉基那裡接受良好的家庭藝術教育。她為泰晤士河的亨利橋製作了橋洞上的浮雕,至今仍默默地注視每一個在河上行舟的人。

**瑪麗一安妮‧科洛
(1748-1821年)**
科洛是雕塑家埃蒂安‧法爾科內的學生和助手,後來嫁給了他的兒子。她曾為彼得大帝塑造頭像,用在彼得大帝最著名的青銅騎士像上,成為聖彼德堡的象徵。可惜她在結婚幾年後放棄了創作。

歷史的轉機

從19世紀開始,歐洲和美國的一些美術學院陸續向女學生開放,讓更多不同階層的女性得到了教育的機會,即使許多下層階級女性的求學過程仍可能困難重重。1859年,非裔美國人艾德蒙妮亞‧路易斯進入美國俄亥俄州的歐伯林學院,但卻因膚色遭到排擠,不得已離開學校,後來到一位廢奴主義雕塑家門下學習,最終成為美國歷史上第一個非裔職業雕塑家。她以新古典主義雕塑聞名,雕鑿的人物都有一種理想化的均衡美感。但她在職業生涯後期愈來愈不被人注意,最後在倫敦悄悄過世。那時,一種狂熱的、浪漫的雕塑風格正在巴黎流行起來。

卡蜜兒‧克洛岱爾
1864-1943年

CAMILLE CLAUDEL

——

卡蜜兒・克洛岱爾

一個想當雕塑家的女人有多瘋狂？

——

重新創造了雕塑語言
擅長用雕塑刻畫洶湧的激情
在激情中幾乎要融化的人類
以及日常生活中不起眼卻珍貴的時刻

改變了藝術史
餘生卻在精神病院度過

因為材料很貴，
所以我只雕刻
對我來說重要的人！

卡蜜兒的許多雕塑是圍繞身邊的
人而開始的——她的家人、朋友
和愛人。但是，因為種種原因他
們後來都離開了她。

保羅·克洛岱爾
(1868-1955年)
卡蜜兒弟弟，詩人，劇作家

卡蜜兒用雕塑記錄了弟弟從
一個撅著嘴的兒童，成長為
一個蓄鬍鬚、還是撅著嘴的
男人的樣子。在她對弟弟的
刻畫裡，總有一種一脈相承
的孩子氣。弟弟對她的感情
也許更複雜——他是那個做
決定將卡蜜兒送進精神病院
的人，也是那個不遺餘力地
宣傳她的才華，讓她的名字
流傳下去的人。

奧古斯特·羅丹
(1840-1917年)
雕塑家

羅丹曾經是卡蜜兒的工作
室導師、合作夥伴、情
人和最大的對手。他們彼
此學習、彼此模仿、做彼
此的模特兒，在他們共同
創作的時候，人們甚至很
難分辨作品是誰做的。但
是，羅丹成了更有名的那
一位，而卡蜜兒的名字總
是不得不和他捆綁在一起。

露易絲·克洛岱爾
(1866-1935年)
卡蜜兒妹妹

卡蜜兒小時候玩陶土
時，就常常用妹妹露易
絲當模特兒。在得知姊
姊竟然和相差24歲的老
師戀愛以後，露易絲幾
乎不再和姊姊說話了。

傑西·利普斯科姆
(1861-1952年)
卡蜜兒好友，雕塑家

傑西和卡蜜兒曾經一起在羅丹
的工作室當學徒，卡蜜兒還
曾和傑西一起去傑西的英國老
家度假。傑西結婚後放棄了藝
術，投入家庭生活，和卡蜜兒
漸行漸遠。

並不是偉大、勇敢、悲壯才值得永遠流傳下去，脆弱、扭曲、不堪同樣值得

卡蜜兒・克洛岱爾不打算像文藝復興以來的雕塑家一樣，鑿出理想的人體，稱他們為神，歌頌某種偉大的精神。

她對那些喪失了神的莊嚴感的人更感興趣——那些不理智的人、被巨大的激情控制而顯得扭曲、不堪的人。

卡蜜兒的雕塑《華爾滋》展現了一對無名男女，沉浸在對彼此的依戀中，身體貼在一起，幾乎要融為一個人，向一邊傾倒、流轉，體現的不是理性和秩序，而是純粹的狂熱。

這不像是一個現實中的場景：他們赤身裸體，如果出現在舞會上，也許會被趕出去——當法國藝術部門的督察長檢視這件作品時，大概就是這麼想的。他要求卡蜜兒為雕塑穿上衣服。

為了在沙龍展出，卡蜜兒照做了，但是後來她又用不同的材料重新創造了她想要的《華爾滋》。

赤裸的《華爾滋》成了一種比喻，它指向的不是某一對情侶，而是一種普遍的、灼燒過每一個普通人內心的熾熱的情感。這團火焰也終將吞噬卡蜜兒。

瘋子
卡蜜兒

想當雕塑家的女人
是瘋子

　　1880年，住在法國塞納河畔諾讓市的克洛岱爾一家陷入了苦惱中，因為當地有名的雕塑家阿爾弗雷德・布歇發現克洛岱爾家年僅16歲的女兒卡蜜兒是個天才，建議他們送她去巴黎上學。

　　這個家庭並不需要天才少女。在克洛岱爾太太看來，即使卡蜜兒能用造房子的紅陶土捏出幾個維妙維肖的人頭，那也沒什麼了不起的。她應該為結婚做準備，未來過一種平靜而虔誠的生活，而不是做雕塑家的春秋大夢。這個世界上沒有偉大的女雕塑家。淑女們穿著巨大而笨重的裙撐，根本不適合爬上架子工作，更沒辦法整日把自己關在工作室裡，任由頭髮亂糟糟的，對著裸體模特兒用力鑿一塊石頭，這個畫面光是想想就能讓克洛岱爾太太這樣的保守派暈過去。

　　幸好，卡蜜兒說服了他們。1881年，老克洛岱爾決定：讓妻子帶著三個孩子去巴黎。在此之後，真正的瘋狂才開始。

沉浸於
強烈情感中的人
是瘋子

　　卡蜜兒到巴黎後，布歇介紹她去羅丹的工作室做學徒。卡蜜兒卓越的天賦讓她很快就成了羅丹最重要的合作夥伴（和情人）。羅丹那時正在創作《地獄之門》（著名的《沉思者》正是其中沉思的詩人），據說，《地獄之門》中也有以卡蜜兒為模特兒的形象。

　　他們的戀愛幾乎沒有得到任何人祝福。羅丹大卡蜜兒24歲，還有一位同居女友。雖然他承諾會和卡蜜兒結婚，但是最後也沒有做到。分手後，卡蜜兒仍然承受戀愛的代價——不僅家人指責她，許多評論家也把她置於羅丹的陰影之下，在談論她那些充滿激情的作品時，總會聯想到她對羅丹的愛和羅丹對她的影響，即使那些作品創作於他們分手許久之後，但就好像她在雕鑿作品時只會想著羅丹，不會想到其他事物一樣。

❖卡蜜兒代表作

《沙恭達羅》是卡蜜兒在與羅丹戀愛期間獲得沙龍榮譽獎的石膏作品，描繪了印度神話裡一對因為遺忘的詛咒而分開的愛侶。恢復記憶的豆扇陀跪在地上，渴求愛人的原諒，曾被拋棄的沙恭達羅把頭顱靠向豆扇陀，以幾乎要融化在他身上的姿勢，接納了他。這座雕塑凝固的不僅是一個短暫的時刻，也是一種濃烈的戀愛狀態：他們彼此需要，互為支柱，沒有豆扇陀，沙恭達羅就會轟然倒塌；沒有沙恭達羅，豆扇陀的祈求也是虛空——如同當時在創作上彼此需要、不可分割的兩位藝術家。

當時就有人發現卡蜜兒有超越導師羅丹的實力。評論家保羅‧勒羅伊說，《沙恭達羅》是1888年沙龍中最傑出的作品。

卡蜜兒‧克洛岱爾
《沙恭達羅》
大理石，1905年
現藏於法國羅丹博物館

想超越「偉大的羅丹」的人是瘋子

　　卡蜜兒無法阻止別人把她和羅丹做比較，但是她可以做一些羅丹從未做過的東西。羅丹雕刻那些巨大的、宏偉的事物，那她就記錄微小的、看起來無意義的，但是卻無比重要的日常生活。

　　她觀察哭泣的女子、唱歌的盲人、海邊的人群，把他們做成雕塑。《閒聊》是一座僅有45公分高的小型雕塑，表現一個在訴說著什麼的女人，被她的三個同伴圍住，她們共同形成了一個親切、彼此支持、密不透風的私人空間。她們的嘴部被明顯地鑿出，突出這是一個由交談而建立起的領域。閒聊被許多人認為是不值得進入歷史記載的，但是我們的日常生活其實就是由大大小小的閒聊組成──朋友的寒暄、母親的叮嚀、愛人的蜜語。卡蜜兒知道它有多重要。如果你要在雕塑領域尋找「日常生活的藝術家」，那麼你第一個找到的就是卡蜜兒。

　　這些「超越」和「突破」只是我們的後見之明。即使許多評論家對卡蜜兒讚譽有加，但卡蜜兒在職業生涯中卻幾乎沒有接到公共委託。[※]也許是對女雕塑家的水準有所懷疑，也許是認為女人創作的裸體雕像會引起爭議，也許是認為自己的創作超越了羅丹的卡蜜兒，看起來太瘋狂了。

卡蜜兒‧克洛岱爾
《閒聊》，1897年
現藏於法國羅丹博物館

卡蜜兒‧克洛岱爾
《懇求者》，1899年
現藏於法國卡蜜兒‧克洛岱爾博物館

※《成熟年代》是卡蜜兒第一件受法國政府委託創作的作品，但是政府最後卻取消了訂單，原因不明。卡蜜兒雕塑了跪在地上的「青春」，懇求「衰老」不要將人帶走，但是人已經無奈離去，卡蜜兒用富含激情的裸體人像創造了對無可奈何的衰老的比喻。這件作品的「青春」部分被重新製成了銅像《懇求者》，有人認為這像是懇求羅丹不要離開的卡蜜兒（她本人聽了也許會嘲笑這種想法）。

誰在精神病院？

　　1911年以後，卡蜜兒的經濟狀況和精神狀態每況愈下。即使父親和弟弟一直在接濟她，她也無法負擔持續創作的開銷。

　　她只想做雕塑。她把自己關在工作室裡，拒絕見任何一個朋友，沉迷於創作雕塑，更沉迷於毀滅雕塑。她把蠟像丟入火中，又用錘子砸碎已經完成的作品，直到自己被殘破的人體碎片包圍。

　　在卡蜜兒的父親去世後，克洛岱爾一家決定：卡蜜兒已經瘋了。

　　卡蜜兒被送入了精神病院。卡蜜兒在信裡說，她受不了這個地方：「想到一直要住在這裡，我絕望得都不再像人類了。我不能忍受這裡這些怪物的喊聲……我做了那麼多事不是為了最終在精神病院裡當個名人的。」後來，醫生寫信給她的家人，說她的狀況已經好轉，但是他們沒有來接她回家。如此過去30年，直到她死後被葬在一座公共墓地。

1929年，曾經和卡蜜兒一起在巴黎當學徒的朋友傑西·利普斯科姆來醫院看望她，並為她拍了照。傑西覺得卡蜜兒並沒有瘋。這是卡蜜兒的最後一張照片。

**有人願意相信卡蜜兒處於
瘋瘋癲癲的狀態中，
這比想像她是一個住在精神病院裡的清醒人類要好，
也比想像她是一位超越時代的雕塑家要好
——這讓人良心得安。**

CHAPTER

5

第五章

俄羅斯、德國、法國與墨西哥

20 世紀

莎士比亞曾經在《哈姆雷特》中借他的主角感慨道:「人是一件多麼了不起的傑作!多麼高貴的理性!多麼偉大的力量!」

　　然而,在20世紀兩次世界大戰無數駭人聽聞的苦難中,人們曾經篤信的理想,認為不可動搖的規則都被擊碎了,舊有的藝術模式儼然失效。藝術家可以選擇重建規則,或是擁抱虛無,或是發明一種全新的模式,描繪新時代中的人類精神。在藝術家的創造中,新的希望正在醞釀。

愈來愈看不懂藝術了！
——現代主義的「問題」

有些第一次接觸藝術史的人可能會感慨：「現代藝術愈來愈讓人看不懂了！」

的確，如果說1874年印象派第一次聯展上的作品還能讓人看得出來是日出和芭蕾舞女的話，那麼畢卡索的立體主義繪畫看起來就晦澀難懂了。現代藝術為什麼會變成這樣？如果想像所有的現代主義藝術家都來參加一個報告大會的話，那麼他們報告的主題可能是：什麼才是真實？藝術的最終目的是複刻自然嗎？

除了照相機拍出來的景色，還存在其他類型的真實嗎？

一幅畫首先應該是一幅畫

在許多現代主義藝術家看來，一幅畫首先應該是一幅畫，而不是某件事物的比喻。

怎麼說？

古典主義畫家追求的可能是創造身臨其境的體驗，模仿一個活生生的人或者事物，因此要努力消除筆觸，讓畫看起來幾乎和真的一樣。

你說，他拍得像還是我畫得像？

但是，直到印象派藝術家讓筆觸明晃晃地出現在畫布上之後，很多人才意識到，一幅畫首先應該是線條、形狀和色彩的組合。

跟底片成像比較沒意思。

要做就做畫家的老本行。

而現代主義藝術家做的許多努力，就是要拿一幅畫的線條、形狀和色彩做實驗。

也就是二維平面元素！可是要怎麼做呢？

篇幅有限，我們就先來看看色彩實驗吧！

「用明暗對比表達戲劇性」這個技法暫時被攝影師奪走了。畫家們開始找到他們的天賦所在——用強烈的色彩表達情緒和氣氛。

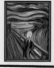

色彩還能怎樣表現？

表現主義

雖然自然景色看起來可能扭曲變形，充滿跳躍的色彩，但卻能讓人精確地感受到強烈的情感力量。

野獸派

畫家從顏料管裡直接擠出顏料，用狂放歡樂的顏色來繪畫自然。

把實驗做到極致！

1906 年，瑞典女藝術家希爾瑪‧阿夫‧克林特畫出了西方藝術史上第一幅抽象作品，把線條、形狀和色彩的實驗做到極致。乍看之下，克林特的畫作並不「代表」什麼——畫的不是一個茶壺、一盤水果或者一個人。實際上，克林特是從自然科學和數學中獲得靈感，嘗試用二維平面元素構建一個全新的、彼此和諧的、有神祕規律可循的精神世界。克林特知道自己的畫可能暫時不能被世界理解。臨死之前，她把所有的作品留給了侄子，並在遺囑裡要求，在她死後 20 年內不得展出這些作品。這個突破性的祕密被保存得太好了——直到 1986 年，它們才第一次出現在公共視野。而在此之前，人們一直認為是瓦西里‧康定斯基畫出了第一幅抽象作品，並且叫他「抽象畫之父」。

希爾瑪‧阿夫‧克林特
《十大，第三號，青春》
1907 年

希爾瑪‧阿夫‧克林特
（1862-1944 年）

孕育前衛藝術——沙龍女主人

在這些新藝術出現之時，沙龍在其中推動的力量不可忽視。和「巴黎沙龍」不同，這裡的沙龍指的是興起於歐洲的聚會傳統。你可以理解成一個或大或小的派對，裡面擠滿了學者、文學家和藝術家，討論最新的文藝趨勢，而沙龍和其他的派對最大的不同是——主人一定是一位學識淵博的女性。

作家葛楚‧史坦在巴黎舉辦的「星期六沙龍」，在現代主義興起的這段時間赫赫有名。她挖掘了作家海明威、費茲傑羅，藝術家畢卡索、馬蒂斯，她在他們還一文不名的時候就開始討論和收藏他們的作品。這些沙龍充滿活力，許多前衛藝術的雛形就是在沙龍的討論中孕育出來的，而前衛藝術的推廣也得到了沙龍中文化圈人士的支持。

在 20 世紀的德國，也有一位競競業業的沙龍女主人，她用心地推廣她覺得最好的現代藝術，幾乎忘了自己有多擅長畫畫。

> 藝術家！來沙龍盡情討論吧！

瑪麗安‧馮‧韋雷夫金
（1860-1938 年）

重點不是像，是真。

立體主義

給你同時看一個事物的五個角度，把它們拼湊在一起也是一種真實。

未來主義

速度就是現代生活的本質！未來漫畫裡的很多人都會學這隻狗跑步。

至上主義

讓我們拋棄所有假像，剩下的就是真的東西！

構成主義

如果你問我把所有東西都簡化成幾何圖形有什麼用，那我會告訴你世界上每一個人都認得幾何圖形，比認識《蒙娜麗莎》的人還要多。

新造型主義

給你們一個最準確的意見吧——所有的繪畫都可以簡化為這種網格畫的形式。

藍騎士

你們說的都挺好的，那我們就辦一個社團來致力於發掘色彩當中的精神力量吧！

> 其他的畫我就認了，可那兩幅方塊真的是我也能畫出來的。

> 可是如果沒有人先把方格畫出來，你也不知道畫還能這樣畫呀。

MARIANNE VON WEREFKIN

瑪麗安・馮・韋雷夫金

如何抑制女藝術家創作？

俄羅斯表現主義畫家
參與創立德國表現主義藝術家團體「藍騎士」

狩獵時射中自己的右手導致中指缺失
但堅持復健直至可以重新作畫
擅長描繪下層貧民生活中的詭譎畫面

※圖為老年的瑪麗安・馮・韋雷夫金

我們是「藍騎士」！

　　藍騎士是1911年成立的由一群表現主義藝術家組成的前衛團體，沒有固定的風格，沒有正式的行動綱領，但是都向著一個目標：用色彩表達洶湧的情感。

　　藍騎士的核心成員是兩對至交好友：韋雷夫金和她的男友亞夫倫斯基、康定斯基和他的女友穆特。他們常常一起出遊，到德國慕尼黑的鄉間小鎮寫生，從自然中發現新的色彩，並且用自己的方式「翻譯」他們見到的景色。你可以這麼理解——藍騎士們是用顏色戰鬥的人。

> 我會給你看你從來沒有見過的景象——藍色的馬、方形的牛、色彩、線條、圓圈。

加百列・穆特
（1877-1962年）
表現主義畫家，
藍騎士成員

穆特喜歡用粗大的輪廓線把風景分割成一個個色塊，讓風景看起來像拼貼起來的一樣。

瓦西里・康定斯基
（1866-1944年）
畫家，藍騎士創始人

康定斯基喜歡用色彩「攻擊」人，讓強烈的色彩衝突在人心中激盪起巨大的情感反應，撥動心弦。可惜，他的畫是藍騎士畫家裡最讓人看不懂的。

阿列克謝・馮・亞夫倫斯基
（1864-1941年）
表現主義畫家，藍騎士成員

亞夫倫斯基更關注人臉上的色彩，用肖像畫平時不常用的顏色來勾勒一個人的精神面貌。

瑪麗安・馮・韋雷夫金
（1860-1938年）
表現主義畫家，藍騎士成員

韋雷夫金是藍騎士中唯一一個注重描繪鄉間人民生活的畫家，她會靈活地運用一個個色塊，定格普通人生活中無言的情緒。

你看到的
不是顏色，
而是「我」

韋雷夫金的自畫像和你之前在這本書裡看到的自畫像都不太一樣。

古典主義的肖像畫會給你提供一些關於繪畫對象的線索，比如象徵社會地位的物件、象徵職業和才華的物件，或者至少會告訴你這個人在最理想的狀態下長什麼樣子。在韋雷夫金的自畫像中沒有這些，但是告訴你的資訊卻比那些古典主義的肖像畫還要多——她展示的是內心的景觀。

經過精心揀選的彼此和諧的色塊，組成了一張看起來歷經世事的臉，那些顏色不是通常用來描繪人臉的顏色，卻能讓人感受到她內心激烈的情感。最令人難忘的是那一雙由藍色的鞏膜和紅色的瞳孔組成的眼睛，彷彿能夠穿透每一位觀者的內心，也讓這幅自畫像擁有一種凜然不可侵犯的氣質。

韋雷夫金不描繪外在。就像這幅自畫像暗示的一樣，表現主義就是要畫家擁有一雙穿透性的眼睛，用最純粹的方式，傳達她所見到的「真實」。

用一次次派對
改變世界的女爵

女爵退位

　　瑪麗安‧馮‧韋雷夫金出生於俄羅斯[※]的一個貴族家庭，她的朋友都喜歡叫她「女爵」。

　　女爵想做一件事的時候，就一定能堅持下去。

　　比如韋雷夫金喜歡畫畫，即使俄羅斯聖彼德堡美術學院不收女學生，她也能找到該學院的老師私下授課，畫到俄羅斯最好的現實主義畫家伊利亞‧列賓都為她的天分所折服，並稱她為「俄羅斯的林布蘭」。在她28歲那年，外出狩獵時，不慎開槍打中了自己的右手中指，在這之後她只用了一年時間復健，就重新拿起畫筆，創作的4幅作品還入選了聖彼德堡藝術家協會的展覽。在韋雷夫金的自畫像和照片裡，她從不展示那根缺失的手指。女爵不需要別人憐憫。韋雷夫金的朋友伊莉莎白‧馬克有一次見過它，那是在韋雷夫金生氣的時候，她突然充滿威脅地揮舞右手——就像是一種警告，讓人知道女爵是不好惹的。

　　也許，打倒女爵的唯一方式，就是讓她自我懷疑。

　　當時的俄羅斯社會，對從事藝術的女性抱有悲觀的預期。很多人認為，女人不能成為偉大的藝術家，她們更適合做輔佐者。韋雷夫金幾乎相信了這些說法。她覺得，如果她不能做偉大的藝術家，那她可以專心培養偉大的藝術家。於是，在35歲那年，韋雷夫金放棄了繪畫，全力幫助她的戀人亞夫倫斯基成就事業，既教他繪畫技巧，又聯繫畫廊，還用自己的關係為他提供經濟支援，成了一位兢兢業業的經紀人兼伴侶。

　　這一次，她真的能堅持下去嗎？

> 我真的可以成為偉大的藝術家嗎？

※ 俄羅斯在韋雷夫金生活的不同時期有不同的名稱，為了避免歧義，在此統一稱為「俄羅斯」。

用派對改變世界

韋雷夫金的推廣策略也有一種女爵的氣勢——她要在推廣戀人的過程中，順便改變一下現代藝術的進程。

韋雷夫金在慕尼黑舉辦了一個沙龍，邀請藝術家和名流們都來認識亞夫倫斯基。布萊梅藝術館第一位館長古斯塔夫·保利回憶說，當時慕尼黑前衛藝術的中心，就是韋雷夫金的沙龍，而韋雷夫金又永遠是沙龍的中心。「慕尼黑新藝術家協會」誕生於這個沙龍中，藝術家宣布他們的任務就是把對自然的觀察轉化為自己的經驗，並且用最符合本質的方式表達出來。不久，「藍騎士」從這個協會中分裂出來，他們分發手冊、舉辦展覽，努力宣告世界：藝術家不再需要模仿古典大師，也不再像照片一樣複刻自然，而是要表達藝術家內心的真實——聽起來是不是都和韋雷夫金在日記裡寫的不謀而合？藉由沙龍的賓客，悄悄地改變世界，這正是沙龍女主人的專長。

韋雷夫金也要面對自己內心的真實。她仍然喜歡畫畫，喜歡得超越了她給自己的性別設下的限制。在某一天的日記裡，她寫道：「我不是男人，我也不是女人，我是我自己。」此時距離她上次拿起畫筆，已經過了 10 年。

> 藝術史的進程少不了我們這樣的沙龍主人！

❖藍色筆記

在韋雷夫金壓抑自己對繪畫熱情的年歲裡，韋雷夫金把她洶湧的情感和對藝術的思考都寫在了日記裡。

在那些無人知曉的紙頁之間，她寫下了表現主義的真諦：「那些能用最簡單的色彩韻律，把對事物的視覺印象，轉化為對自我思想的表達的藝術家，就能成為自己的主宰。」

色彩斑斕的小人物日記

當韋雷夫金重新開始畫畫，她抹去了那個以肖像畫聞名的「俄羅斯的林布蘭」的面貌。她幾乎不再畫人臉，也拋棄了學院傳統用陰影和光的對比塑造繪畫對象的方法。她用獨創性的筆法告訴人們：色彩足以傳達一切，而這一切當中最重要的是人類本質的情感。

色彩可以讓日常生活擁有一種寓言式的美

韋雷夫金把目光投向了普通人的日常生活，並在其中找到了一種寓言式的韻律。人們在旅途中的行進、溜冰、圍坐在咖啡桌前，被簡化為一個個跳動的音符，和浪漫的色彩組成的世界撞擊出和諧的鳴響。

瑪麗安・馮・韋雷夫金，《秋天》，1907年
現藏於瑞士阿斯科納現代藝術博物館

瑪麗安・馮・韋雷夫金
《溜冰的人》，約1911年
私人收藏

色彩可以
記錄一段漫長的時間

韋雷夫金的一個創舉是在畫作中使用了大量重複的形象。這樣，觀者就好像能在畫裡看到一段漫長的時光，長得像是早已註定的命運。

瑪麗安·馮·韋雷夫金，《黑衣女人》，約1910年
現藏於德國漢諾威史普格爾美術館

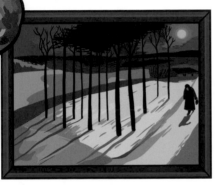

瑪麗安·馮·韋雷夫金，《月夜》，
1909-1910年，私人收藏

色彩可以
傳達暗湧的情感

韋雷夫金筆下的人的面目都被抹去了，看起來可以是生活在地球上任何一個角落的普通人。她設計了一個專屬於普通人的世界，整個世界的構造看起來都和被描繪的人的心境一致。樹幹如同牢籠，月光映出憂鬱的顏色，這些都定格了一種現代氣質——人類永恆的孤獨。

輓歌

　　韋雷夫金和亞夫倫斯基一生都沒有結婚，在韋雷夫金60歲時，他們最終分道揚鑣。後來，韋雷夫金隱居在瑞士的阿斯科納，在馬焦雷湖岸邊持續創作。

　　彷彿是希望把熱鬧的沙龍搬過來一樣，韋雷夫金和畫家恩斯特·坎普特一起建立了瑞士阿斯科納現代藝術博物館，邀請自己的朋友把畫作捐到這座小鎮，讓這裡的居民也能隨時欣賞到前衛藝術。韋雷夫金沒有生育孩子，但是她說自己成了「阿斯科納的祖母」。

　　在韋雷夫金下葬那天，小鎮裡的所有人都來和她道別。人們聚集在一起，就像她畫裡的音符，奏出最後的哀歌。

包浩斯——改變現代生活

韋雷夫金離開德國時，那裡正在經歷一場深刻的變革。

包浩斯（Bauhaus）是「國立包浩斯學校」的簡稱，它是世界上第一所設計教育學院。1919年，華特·格羅佩斯創造了包浩斯，這所學校重新定義了現代藝術教育，也讓「包浩斯」成為一場轟轟烈烈的現代主義運動，這場運動的核心是：把美好而實用的產品，帶給更廣大的人群。

重新定義現代藝術教育

在傳統美術學院的概念中，有「偉大藝術」和「裝飾藝術」的區分。偉大藝術包括繪畫和雕塑，屬於充滿創造力的藝術家；而裝飾藝術則是建築、木工、鐵藝、陶藝、紡織這些「為了生活而服務」的藝術，屬於工匠。在傳統美術學院看來，偉大藝術具有真正的審美價值，而裝飾藝術則低一等。

畫裸體
畫自然

臨摹雕塑

臨摹大師繪畫

**傳統美術學院是為了培養藝術家設立的，
而包浩斯的課程則顛覆了這一切。**

偉大藝術 >	裝飾藝術
包括：繪畫和雕塑 職業：藝術家	包括：建築、木工、鐵藝、 　　　陶藝、紡織…… 職業：工匠

傳統美術學院課程表

藝術家的訓練從模仿大師的繪畫開始，先練習用線條在平面上模擬大師創造的人物形象和光影關係，熟練後模仿雕塑，最後才畫裸體模特兒，並到自然中寫生。在這種訓練邏輯裡，只有先學會了大師的技巧，才能描繪自然。

1919年，格羅佩斯發表《包浩斯宣言》，宣布「藝術家和工匠沒有本質區別」，藝術教育必須回到工作坊，去培養那些真正能熟練運用手工藝的藝術家。

格羅佩斯邀請藝術家和工匠來包浩斯共同授課，導師們設計了一個創新的課程系統，這個系統成了現代設計教育的雛形。

在包浩斯的課程系統裡，學生要先經過基礎課的訓練，培養對色彩、材料和形狀的基本感知，然後才能進入專業的工作坊，學習例如金屬、紡織或玻璃等的製作工藝。學生們的起點不再是模仿大師，而是從觀察自然開始，培養用設計解決問題的能力。

包浩斯的基礎課程教什麼？

基礎色彩：
認識一切視覺表達的最基礎元素
——紅、黃、藍三原色。

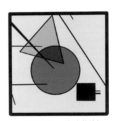

基本形狀：
找到自然界形狀的基本邏輯
——三角形、圓形、正方形。

工作坊教學：
使用現代工業原料，在手工作坊中嘗試製作能應用於大規模生產的完美傢俱模型。

瓦西里·康定斯基《構圖之八》一角

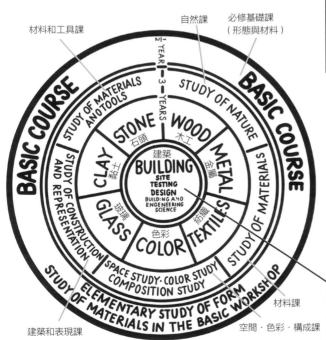

包浩斯課程表

> 工藝技術的熟練對每一位藝術家來說均不可或缺，真正的創造力、想像力的源泉就是建立在這個基礎之上的。
> ——華特·格羅佩斯

格羅佩斯認為，所有藝術的終極目標都是建築。因此，在他設計的課程表中，建築擺在了核心的位置，只有完成了所有理論和技術訓練的最優秀的學生，才能進入建築班。在教學過程中，學生和導師們不斷進行設計實驗，生產出大量既美觀又實用的產品，讓包浩斯理論的影響力超越了建築領域。

● 開創現代設計領域

　　包浩斯學校實際上只開辦了十幾年就被納粹關閉了。從格羅佩斯開始，包浩斯一共有過三任校長，各自塑造了不同的包浩斯，他們的理念至今仍在影響平面設計、工業設計、建築等各個領域，也影響著人們對「好設計」的理解。

包浩斯哲學

少即是多

在設計中僅保留最基本的功能，去掉多餘的裝飾。

巴賽隆納椅 Barcelona Chair，1929年
包浩斯第三任校長密斯‧凡‧德‧羅設計

僅保留椅子腿和皮質椅墊，就能提供舒適的體驗。流線型的不銹鋼支撐如同中國書法中的筆劃，體現了一種簡潔而優雅的平衡。

形式追隨功能

根據產品或建築的功能設計簡潔的外觀，讓人一看就知道怎麼使用。

MT8檯燈，1923-1924年
威廉‧華根菲爾德設計

檯燈的開關一眼可見，透明燈柱展示出檯燈內部的情況。整體以圓形底座和半球燈罩構成，簡單的幾何形態讓它擁有雋永的魅力。

為大批量產而設計

在設計的過程中考慮更容易大規模生產的形態和材質，讓產品擁有更廣泛的應用價值。

GRO D23 E NI 門把手，1923 年
華特‧格羅佩斯和阿道夫‧邁爾設計

世界上第一個大規模投入生產的由純粹的簡潔幾何形態組成的門把手。

反映真實的材料

了解你使用的材質，讓你的設計以誠實的方式展示這種材質的特性，並且不嘗試遮蓋它。

瓦西里椅 The Wassily Chair，1925 年
馬塞爾‧布勞耶設計

使用無縫銜接的不銹鋼管製作椅子的支撐部分，整體結構一目了然。

解決日常生活的問題

　　包浩斯像一個由導師與學生組成的彼此爭鳴的理想世界，人們的設計理念各異，卻集合在了一起，嘗試將藝術與技術結合。在包浩斯被迫關閉後，學校的導師和學生走向世界各地，將包浩斯的理念帶到更遠處。他們創造的作品如今看來不一定是最完美的，但是這些作品在歷史上發出了先聲：藝術不僅僅只關乎審美和道德，它還可以為每一個人的日常生活解決實際問題。

MARIANNE BRANDT

瑪麗安・布蘭德

用金屬在生活中施魔法

包浩斯金屬系畢業的第一位女學生
將幾何造型引入日常用品的設計中

她設計的茶壺
是包浩斯歷史上重要的產品之一

推行「形式即功能」哲學，
她設計的產品
一看就知道怎麼使用

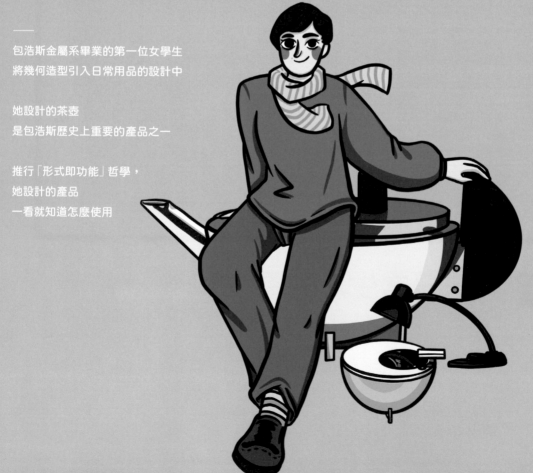

「生活是個緩慢受錘的過程」※

※引自王小波《黃金時代》

華特・格羅佩斯
（1883-1969年）
建築師，包浩斯校長
格羅佩斯相信「藝術與技術，新的統一」，適合量產的設計以及簡潔實用的造型，能讓人的生活變得更美好。他希望學校的手工藝教學最終能為工廠大規模量產服務。

瓦西里・康定斯基
（1866-1944年）
畫家，包浩斯形式導師
每一個包浩斯學生都需要先學習基礎課程，掌握形狀、色彩和材料相關的知識，才能開始學習專業課程。康定斯基在包浩斯教學生如何找到自然界中的基本形狀。

拉茲洛・莫霍利－納吉
（1859-1946年）
實驗藝術家，包浩斯金屬系導師
莫霍利－納吉在包浩斯金屬系貫徹了格羅佩斯的理念，和學生一起用手製作適合工廠大規模量產的模型。瑪麗安・布蘭德是他最得意的學生。

包浩斯技術導師，（？）
「藝術與技術，新的統一」也延續到了包浩斯的教學系統裡，格羅佩斯聘請工匠作為包浩斯的「技術導師」，宣布工匠和「形式導師」（教授藝術的老師）擁有同樣的地位。工匠教會了金屬系的學生如何打造器皿，但他們的名字卻不會出現在包浩斯明星導師的名單裡。

利伯夫婦，（？），父母
1933年，利伯夫婦寫信請求她搬回老家開姆尼茨，照顧年邁的父親；1936年，父親去世。但是，直到1949年，她都留在開姆尼茨（當時屬於東德）。

埃里克・布蘭德，（？），畫家
布蘭德原名瑪麗安・利伯，在和藝術學院的同學埃里克・布蘭德結婚後，她隨了他的姓。1935年，他向她提出離婚。

雖然說包浩斯強調要工匠和藝術家一起教學，但是名留青史的，仍然只有藝術家呢。

瑪麗安・布蘭德
（1893-1983年）

一把茶壺打破紀錄
包浩斯設計作品
在拍賣市場創下新高價位

2007 年，一把茶壺在蘇富比拍出了 36.1 萬美元的價格。

這一把茶壺是包浩斯的明星學生瑪麗安・布蘭德的作品，她在金屬工作坊裡製作了七把茶壺的模型，大英博物館和大都會藝術博物館都把它們納入了收藏，而蘇富比拿出來的這一把打破了所有包浩斯設計作品的拍賣紀錄。

這把茶壺融合了包浩斯影響世界的許多理念：由鍍銀黃銅和黑檀木組成，在布蘭德細緻的錘打之下幾乎看不出任何手工痕跡，各個部件呈現優美的幾何形狀。手接觸到的部分都用黑檀木裝飾，從設計上就引導使用者怎麼安全地使用它來倒茶。

　　包浩斯檔案館時任館長克勞斯‧韋伯甚至說，這把茶壺就象徵著一個微縮的包浩斯。

　　即使這把茶壺如此重要，卻沒有一個引人注目的名字——從工作坊裡製作出來的時候，它就叫「MT49號模型」。在蘇富比拍賣時，這個名字加上了一個說明——「一把非常重要且稀有的茶壺」。

　　這就像瑪麗安‧布蘭德人生的隱喻，她的名字在死後才變得愈來愈重要。

一位明星學生的誕生

燒毀過去

　　瑪麗安・布蘭德30歲那年，第一次看到包浩斯學校的展覽後，回家就把自己的畫都燒掉了。

　　布蘭德從威瑪大公撒克遜藝術學校畢業，當時已經是一個在表現主義領域小有名氣的畫家。從常理來看，布蘭德已經不需要進修了，但是，展覽上生機勃勃的作品、格羅佩斯慷慨激昂的演講（《藝術與技術，新的統一》）把她點燃了，布蘭德看到了某種未來。

　　和傳統學院不同，包浩斯一開始就同時接受男、女學生的申請。不過，一些舊有的觀念仍然在影響人們——當布蘭德以優異的成績完成包浩斯基礎課訓練後，學校建議她選擇紡織系（當時，很多人認為女人更擅長紡織）；而金屬系的導師拉茲洛・莫霍利—納吉看到了布蘭德的才華，堅持要她加入金屬系。

軟化堅硬之物

　　一開始，金屬系的男生很難接受布蘭德是自己的同學。布蘭德只被分配做一些重複的工作，比如反覆從新的銀料當中敲出一個個半圓形銀器。敲著敲著，布蘭德的創造力逐漸顯現了出來，金屬在她手裡輕易地就能呈現出和諧的幾何形態。布蘭德敲出了煙灰缸、茶具和咖啡器具套組，還有檯燈，把「形式追隨功能」的美學滲透到每一種生活物件裡。很快，布蘭德接到的訂單就超過了其他包浩斯金屬系的學生。

定義包浩斯

如果有機會研究布蘭德敲打出來的茶具和咖啡具，你會驚訝於它們的表面之光滑，彷彿是由機器完成似的。但是，讓半球形、方形和三角形如此完美地融合在一起，又是機器無法做出的巧妙設計。康定斯基設想一切事物都可以在紙面上轉化為點、線、面，而布蘭德把這些形狀都帶入了日常用品中。布蘭德的導師莫霍利－納吉甚至說：「包浩斯90％的設計都是來自於她。」莫霍利－納吉的話也許有誇張成分，但是布蘭德的設計的確塑造了現在的人們對包浩斯的印象，博物館爭相收藏她創作的模型，在講述包浩斯設計的時候，布蘭德始終是無法略過的一頁。

露西亞‧莫霍利在1924年拍攝的一整套布蘭德設計的茶具和咖啡具

❖具體打造包浩斯哲學

這一套茶具包括水壺、茶壺、奶壺、咖啡壺、糖碗和托盤，全部由925銀和黑檀木製成。它們的造型讓人念念不忘，因為其中融入了包浩斯所有重要的理念和追求——少即是多，抹去多餘的矯飾，只留下雋永的造型；形式追隨功能；努力探尋更適合工廠大規模生產的模型，讓好的設計真正改變人們的日常生活。

布蘭德是包浩斯當之無愧的明星學生。如果要為她的作品做一份簡歷的話，大概會被各種各樣的榮譽淹沒——只是，這些榮譽都來得太晚了。

布蘭德個人簡歷

工作經歷
1928-1929 年 包浩斯金屬系工作坊代理導師
1917-1923 年 畫家，自由職業

教育背景
1924-1929 年
國立包浩斯學校金屬系
1911-1917 年
威瑪大公撒克遜藝術學校繪畫與雕塑系

瑪麗安·布蘭德
包浩斯金屬藝術家、
攝影師、畫家

核心技能 ●產品設計與金工鍛造（器物類）　●蒙太奇攝影　●表現主義繪畫

代表作品

煙灰缸
1924 年
義大利 Alessi
至今仍在生產

帶香煙架的煙灰缸
1924 年
紐約現代藝術博物館收藏

坎登檯燈（黑）
約 1928 年
批量生產的代表作

坎登床頭檯燈（白）
1928 年
紐約現代藝術博物館
收藏

茶壺
1924 年
美國大都會藝術博物館收藏
打破包浩斯設計拍賣記錄

茶具和咖啡具
1925-1926 年
全世界僅剩一套完整的模型，現在是收藏家們夢想中的珍品
義大利 Alessi 至今仍在生產

學校無法許諾一個
必然美好的未來

　　畢業後，布蘭德在包浩斯這個理想世界裡擁有過的短暫光輝就迅速黯淡了。

　　布蘭德是包浩斯第一位獲得金屬系畢業證書的女性，還當上了包浩斯金屬系的代理導師。但是，忍受一位天賦極高的女同學是一回事，忍受一位女導師就是另一回事了。1929年，布蘭德離開了包浩斯。

　　1933年，布蘭德的家人要求她回故鄉開姆尼茨照顧生病的父親。開姆尼茨沒有能完成前衛設計的工作坊，沒有她習慣使用的工具，沒有那些曾經支持她成為設計界明日之星的武器。在第二次世界大戰中，炮彈打碎了她們家的房子，毀掉了布蘭德大部分的作品和信件，就像一個慘痛的提醒——她確實與過去的生活斷裂了。後來，布蘭德轉向了蒙太奇攝影創作，雖然一直活到了90歲，但是沒有等到人們重新發現她敲出來的那些日常器物有多麼重要。

戰爭總是打碎一切
——打碎人的生活、職業規畫，
打碎包浩斯短暫的幻夢，
也即將打碎藝術界固有的規則。

關鍵概念 小便池對現代藝術的重要性

——達達主義

藝術一定要追求美感嗎？

1835 年，泰奧菲爾·哥提耶提出了著名的「為藝術而藝術」的主張，宣布藝術不需要有任何實用價值，只需要追求純粹的美。在哥提耶看來，一切實用之物都沒有美感，比如「一間房子裡最實用的部分是廁所」。

在接下來的將近一百年裡，無論藝術家是否認同哥提耶的觀點，這段話的前提還沒有被打破：藝術創作應該追求某種美學價值，哪怕是最抽象的作品，其中也要有色彩的和諧、構圖的平衡，或是一些讓人愉悅的元素。

直到 1917 年……

馬塞爾·杜象拿出了一個小便池，並且宣稱它是藝術品的時候，和藝術看起來風馬牛不相及的現成品突然被搬上了大雅之堂——這便是在第一次世界大戰期間誕生的「達達主義」運動的一件作品。「達達」這個詞是隨意選出來的，就像嬰兒的囈語，沒有任何實際意義，它的唯一目的就是嘲弄所有藝術規則和秩序，並且打破它們。

小便池確實成了 20 世紀最具毀滅力量的一件藝術品。

> 顏料管擠出來的顏料是現成的，小便池也是現成的，為什麼小便池就不能是件藝術品？

馬塞爾·杜象
（1887-1968 年）
著名藝術家

它宣告藝術品不需要被創造出來，藝術品也可以是現成的。

　　杜象從衛浴用品商店直接買到了一個陶瓷小便池，把它倒轉過來擺放，簽上了一個假藝術家名字（R. 馬特），命名為《泉》，就提交給了 1917 年的獨立藝術家展覽協會。這件作品震驚了評委會，立刻就遭到了拒絕。杜象為小便池做了辯護：即便它是一件現成的物品，但是在藝術家將它倒轉過來以後，它就被剝除了實用價值，成了一件嶄新的藝術品。

它宣告藝術品不需要追求美感，最重要的是藝術品背後的概念。

看看！我畫這幅畫花了多少時間！

　　杜象選擇了他身邊最不具有美感的物品來完成這件挑釁的作品，並且取名叫《泉》，這個標題和安格爾的新古典主義名畫可以形成強烈對照。有了這個標題，它的諷刺指向變得更加明顯。杜象的小便池是一種思路，也是一種打破一切的姿態，它表達的概念就是它的意義所在。

讓·奧古斯特·多明尼克·安格爾（1780-1867 年）

安格爾，《泉》，1820-1856 年現藏於法國巴黎奧賽美術館

它還宣告了複製品的力量，打破了藝術品真跡的權威。

　　人們現在已經看不到那個原版的小便池了。攝影師阿爾弗雷德·斯蒂格利茨為它匆匆拍攝了一張照片後，它就消失了（也有人說它被砸碎了）。但是，它的複製品甚至一張它的照片都同樣能表達達達主義的概念，具有跟真跡一樣的力量。它在從藝術家腦海中誕生的那一刻起，就成了一個陰魂不散的小便池。

看看！判我贏確實是對的！

也許你還記得 1877 年那場著名的訴訟，畫家惠斯勒預言在未來某一天，藝術家對畫作的判斷才是認定傑作的唯一標準。惠斯勒的預言在杜象這裡終於實現了——藝術家決定了這個小便池是件藝術品。

　　達達主義讓人們重新審視了所有的藝術規則。眼前的景象也許就像第一次世界大戰後那樣，到處都是廢墟。在一切被打碎之後，藝術家需要重建什麼？這時候，超現實主義者說，我們到夢中找答案吧！

詹姆斯·惠斯勒

夢中的自由
——超現實主義

達達主義幾乎嘲笑了藝術史一切固有的規則，卻沒有提供任何一種線索——未來藝術應該朝哪個方向創作？什麼樣的藝術創作才能「表達真實」？安德列·布賀東在西格蒙德·佛洛伊德劃時代的著作《夢的解析》裡找到了一種答案：

夢裡，有一種尚未被任何力量抑制的自由。

佛洛伊德在《夢的解析》中，提出人的精神可以分為三個層次——意識、前意識和潛意識；潛意識中湧動著人的本能和欲望，平時被壓抑，夢中卻能找到它們的線索。

佛洛伊德《夢的解析》與精神分析理論

意識（超我）

前意識（本我）

性驅力（力比多）

潛意識（自我）

❖夢

佛洛依德認為藉由分析人的夢，可以找到患者被壓抑的欲望和痛苦，從而解決患者的心理問題。在這些被壓抑的欲望裡，性欲是人最基礎的欲望。
※倫敦佛洛伊德博物館保留了佛洛伊德生前使用的治療椅。患者曾經躺在這張沙發上，接受佛洛依德的精神分析。

「夢是願望的滿足。」
——佛洛伊德

我知道你在想什麼。

西格蒙德·佛洛伊德
（1856–1939年）
奧地利精神病醫師
心理學家

夢怎麼做，畫就應該怎麼畫

　　1924年，布賀東發表了《超現實主義宣言》，向人們介紹了他所認為的「超現實主義」：

超現實主義，陽性名詞。
超現實主義希望透過純粹的精神自動主義，在談話或者寫作中表達思想的真正功能。在沒有任何理性強加的控制、排除一切美學或者道德成見的情況下，在思想的指導下創作。

翻譯：

　　布賀東認為，文學和藝術史中充斥著無聊的作品，是因為人被理性、美學規則和道德成見約束了。超現實主義希望把人從這些約束中解放出來，讓藝術家的潛意識可以得到表達，創作出真正有活力的作品。

　　夢讓布賀東感受到了不受限制地創作的美妙：夢裡，我們從來不擔心自己看見的景象不合邏輯或不合道德，夢可以隨意斷裂、隨便跳躍、隨時結束，夢提供我們怪誕但迷人的場景。

　　因此，創作應該進入做夢一般的狀態——做夢的時候人拋棄了理性和規則的干擾，畫畫的時候也應該如此。

　　為了壯大超現實主義，布賀東宣布莎士比亞、但丁、波特萊爾都是超現實主義者。布賀東的雄心吸引了許多前衛藝術家，紛紛加入了超現實主義者的行列。

> 我知道你讀不懂，但是你的潛意識已經懂了。

安德列‧布賀東
（1896-1966年）
超現實主義創始人
詩人，作家

《超現實主義宣言》舉例的「無聊作品」

向這個年輕男人展示的小房間鋪滿了黃色壁紙：棉布窗簾遮蓋的窗邊有天竺葵；夕陽向整個房間投射了一道刺目的光線⋯⋯這個房間沒什麼特別之處。黃木傢俱都很老舊了。一張高背沙發，沙發對面有一個橢圓形桌子，一個梳妝檯上有一面鏡子，和穿衣鏡相對，靠牆有幾把椅子，兩三張不值錢的描繪手中拿著鳥兒的無名德國女孩的蝕刻畫——這就是全部的裝飾。

　　　　　　——杜思妥也夫斯基，《罪與罰》

> 我是絕對不會走進這種沒有想像力的房間的。

> 你在教我做事？

杜思妥也夫斯基
（1821-1881年）
作家

如何讓一種主義變成看得見、摸得著的作品？

馬塞爾‧杜象在超現實主義團體中再一次發揚了他的玩樂主義和實幹精神。在1942年紐約的超現實主義文獻展裡，杜象用無數條絲線連接展品，讓觀看展覽變成了一種躲避遊戲：觀眾不但要注意展品，還要注意避開那些擋住去路的線。杜象還安排了好幾個孩子在開幕式上扔球、玩跳房子，當有人問孩子們在做什麼時，只會得到一個回答：「杜象先生讓我們這麼做的。」而且，杜象本人並沒有出席這個展覽。

這些「玩笑」讓這個展覽變得更「超現實主義」。它提醒觀眾，這些就是超現實主義的核心：挑戰觀看方式的實驗；孩童般的天真眼光；以及日常生活中突然出現的夢幻。

約翰‧D‧希夫為杜象
「16英里的絲線」拍攝的照片

布賀東認證
•
**超現實主義
傑出藝術家**
•
布賀東認證

如何畫一幅超現實主義的畫？

擺脫理性

• 擺脫作者創作的理性 •

超現實主義藝術家找到了一種方法——「自動主義」創作，也可以理解為「無意識創作」。比如馬克斯‧恩斯特嘗試把紙蓋在木板上用筆刮擦，根據拓出的痕跡進行想像，完成一幅畫。在刮擦之前，他不知道自己將看到什麼樣的線條，整個過程充滿偶然性。恩斯特把這種方法叫作「拓印法」。除此之外，他還發明了另一種創作方法「刮擦法」。

自動主義繪畫圖解——「刮擦法」

表面粗糙的物體
（如木板或樹葉）

厚厚一層顏料

畫布

刮掉！

因為底層物體不平整，無法均勻刮下顏料，所以畫布上會形成自然隨機的紋理。

• 擺脫觀眾看畫的理性 •

勒內‧馬格利特的畫第一眼看過去好像都是日常物品和尋常場景，細看之下卻有某種怪誕之處。馬格利特的畫總是向看畫的人提出各種各樣尖銳的問題，挑戰人們看畫的理性。比如藝術史上最出名的一支煙斗：馬格利特畫了一支煙斗，然後在圖像下寫：「這不是一支煙斗。」他想表達：再精確的圖像，都不能完全代替實際的物品，它只是一幅畫。馬格利特挑戰了學院派對藝術的定義——畫作並不能精確地反映現實。

只是你的大腦騙你——這個平面圖形是煙斗。

Ceci n'est pas une pipe.

做個夢，把它帶進現實

·夢·

薩爾瓦多·達利和其他超現實主義者最大的不同——他是一位明星。他蓄著又長又翹的鬍子，把自己活成了一個最引人注目的超現實主義符號。他擅長營造夢幻的感覺：他參與拍攝由噩夢片段組成的電影《安達魯之犬》；他為希區考克的電影《意亂情迷》設計了一個掛滿巨大眼睛的場景；而他的畫，就像是手繪的夢境照片。

達利很少解釋自己的畫（夢本來就很難解釋）。這些充滿想像力的夢被藝術史保存了下來，讓觀者驚嘆，然後變成了其他人做夢時的材料。

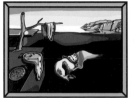

達利在《記憶的永恆》裡描繪了一個時間盡頭的夢：空蕩蕩的沙漠中有幾個軟塌塌的鐘錶，螞蟻在懷錶上爬行，時間在這裡已經失去最後的力氣，這種永恆的衰朽在達利看來代表著對性無能的焦慮。達利的畫裡還有長著細腿的大象、像乳房的煎雞蛋，這些符號都可能是佛洛伊德理論中的欲望表達。

·現實·

梅雷特·奧本海姆創造了一套夢幻的物件——用毛皮包裹的茶具。它就像一個典型的佛洛伊德夢境符號，讓冰冷的杯子變成了有毛皮的活物，當嘴唇接觸它時，就像是在愛撫一個蠢蠢欲動的生物。奧本海姆使用不起眼的現成物件，卻合成了把夢照進現實的雕塑，引起了轟動。這套茶具成了紐約現代藝術博物館永久收藏的第一件女藝術家作品。

> 愈稀鬆平常的東西，愈能創造詭異的效果。

梅雷特·奧本海姆
（1913-1985年）
超現實主義藝術家

馬格利特製作的拼貼照片《我沒有看見森林中隱藏的女人》，展現了16位閉著眼睛的男性超現實主義者，圍繞著一個女人的圖像。在很多超現實主義者的眼中，女人是作為繆斯存在的。

但是，超現實主義的發展超出了布賀東的控制。在《超現實主義的政治立場》裡，布賀東認為藝術的永恆主題應該是「大自然、女人、愛情、夢想、生命和死亡」。顯然，布賀東設想的超現實主義主要是從男性的角度出發。後來，布賀東驚奇地發現，女藝術家為超現實主義增加了更多他想像不到的可能性。

> 我不做夢也可以創造超現實主義世界！

李歐諾拉·卡靈頓
（1917-2011年）
超現實主義畫家

LEONORA CARRINGTON

李歐諾拉・卡靈頓

逃離現實，最終能夠到達奇幻王國

超現實主義最重要的畫家之一

用畫描繪了徹底獨立於現實之外的
充滿神祕生物的異想世界
並且拒絕對畫做出解釋

我喜歡和陪我做夢的人在一起

李歐諾拉‧卡靈頓生於英國一個富裕的紡織商人家庭。她的爸爸是英國人，媽媽和外婆是愛爾蘭人，從小她就成長在愛爾蘭民間故事的浸潤中。

哈樂德和莫琳‧卡靈頓夫婦
卡靈頓的爸爸是紡織商，媽媽是虔誠的天主教徒，他們希望女兒經過家族的培養，跨越階級，成為一名上流社會的淑女。但是，卡靈頓好像對傳說中的怪物更感興趣，這讓他們很苦惱。

伊內斯‧阿莫爾，（1912-1980 年）
墨西哥藝術博物館館長
阿莫爾希望藉由博物館向世界展現墨西哥現代藝術的魅力。當一大批歐洲藝術家逃到墨西哥時，她接納了他們，並把他們作為墨西哥藝術的重要部分進行推廣。

莫爾黑德外婆

我們其實是凱爾特神話裡的「仙丘」（Sidhe）族後代，仙丘族都是聰明、美麗、有才華的仙人，住在仙山地下的宮殿裡……

我信了。

馬塞爾‧杜象
（1887-1968 年）
藝術家
杜象建議美國收藏家佩姬‧古根漢在她的畫廊裡舉辦「31 名女性」藝術展，展覽介紹了 31 名 30 歲以下的具有潛力的女藝術家，包括卡靈頓。

馬克斯‧恩斯特
（1891-1976 年）
超現實主義藝術家
恩斯特是卡靈頓在歐洲時的戀人，在恩斯特的引薦下，卡靈頓加入了超現實主義的行列。

雷梅迪奧斯‧瓦羅
（1908-1963 年）
超現實主義藝術家
瓦羅離開二戰中政治動盪的歐洲，來到了墨西哥，在這裡認識了卡靈頓，她們一起研究繪畫、寫劇本和做各種稀奇古怪的菜。

李歐諾拉‧卡靈頓

兒子
巴勃羅‧懷茲和加百列‧懷茲

埃默里科‧懷茲（1911-2007 年），攝影師，丈夫
為了躲避希特勒對猶太人的迫害，懷茲從歐洲來到了墨西哥。在流亡的歐洲公民聚會中，他認識了卡靈頓。卡靈頓說，一見面她就覺得懷茲一定會是他們未來孩子的好爸爸。

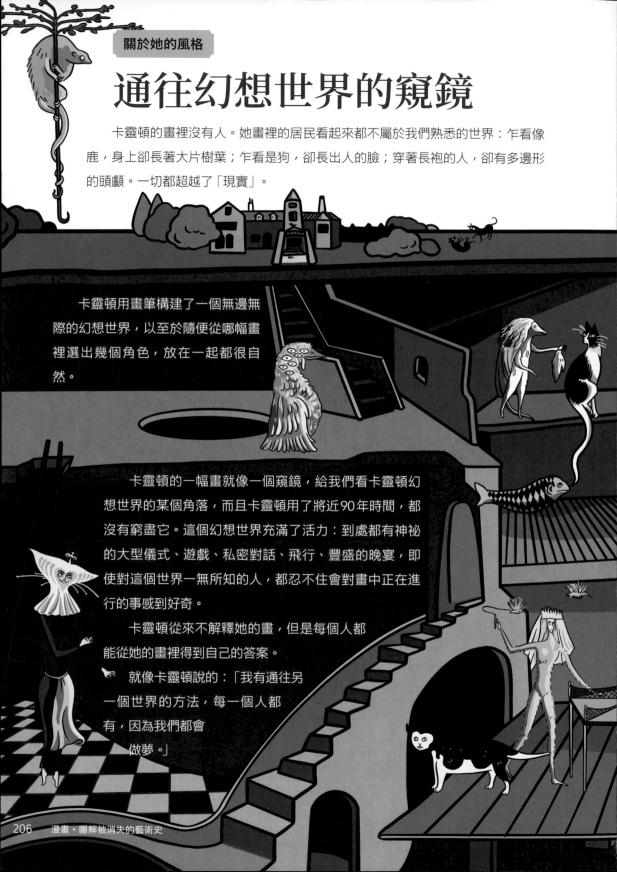

通往幻想世界的窺鏡

卡靈頓的畫裡沒有人。她畫裡的居民看起來都不屬於我們熟悉的世界：乍看像鹿，身上卻長著大片樹葉；乍看是狗，卻長出人的臉；穿著長袍的人，卻有多邊形的頭顱。一切都超越了「現實」。

卡靈頓用畫筆構建了一個無邊無際的幻想世界，以至於隨便從哪幅畫裡選出幾個角色，放在一起都很自然。

卡靈頓的一幅畫就像一個窺鏡，給我們看卡靈頓幻想世界的某個角落，而且卡靈頓用了將近 90 年時間，都沒有窮盡它。這個幻想世界充滿了活力：到處都有神祕的大型儀式、遊戲、私密對話、飛行、豐盛的晚宴，即使對這個世界一無所知的人，都忍不住會對畫中正在進行的事感到好奇。

卡靈頓從來不解釋她的畫，但是每個人都能從她的畫裡得到自己的答案。

就像卡靈頓說的：「我有通往另一個世界的方法，每一個人都有，因為我們都會做夢。」

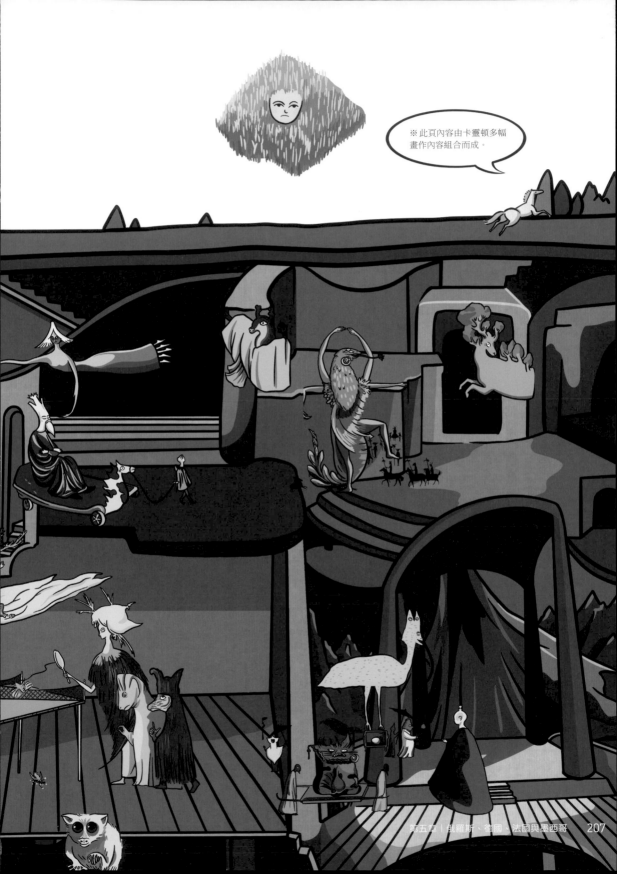

※此頁內容由卡靈頓多幅
畫作內容組合而成。

「我總是一個人逃跑」

上流社會不適合一隻鬣狗

18歲之前，李歐諾拉‧卡靈頓都在準備一件事：參加舞會。卡靈頓出生於英國的一個富裕家庭，父母給她安排好了一條道路：在國王舉辦的成年禮舞會上正式登臺，然後嫁入上流社會。她被送到天主教學校和禮儀學校，學習做一個乖巧嫻靜的貴族夫人。

但是，卡靈頓根本不聽話。她被兩所天主教學校退學，又從禮儀學校逃跑，父母好不容易勸她去倫敦和貴族人士交際，結果在皇室賽馬會上，她竟公然拿出了一本諷刺上流社會的小說看。

卡靈頓為自己安排好了另一條道路。她決定離家出走，去倫敦學習藝術，把她腦海裡幻想的畫面全都畫出來，或者寫出來也可以。在倫敦，她寫了一個短篇故事※，內容是一個淑女讓她的鬣狗朋友代替她參加舞會，但鬣狗被上流社會的人認出來了，因為鬣狗不願意吃蛋糕，牠是吃肉的。

> 卡靈頓小姐一點也不聽話，我們決定請你退學。

> 我對聽話過敏。

短篇故事《初登場》

※ 漫畫改編自卡靈頓的《初登場》，有刪改。

我小時候經常去動物園玩。在那裡，我最好的朋友是一隻鬣狗。

可是我們長得一點也不像。

有一天，我家人要為我舉辦舞會。我覺得舞會最討厭了。我求鬣狗替我去。

我們身材差不多，而且，舞會有很多好吃的哦！

成交！

我從來不吃蛋糕！

可是，大家還是注意到了鬣狗，因為她身上有股野獸的味道。然後，她從窗戶逃走了。

※ 在倫敦的社交季，卡靈頓和媽媽參加了喬治五世國王在麗茲飯店舉辦的舞會，但是照片裡的她看起來很不情願。

我不是超現實主義的繆斯

雌性鬣狗是很兇悍的，就像我。

　　在倫敦，卡靈頓遇到了兩位重要的導師：阿梅德‧歐贊凡和馬克斯‧恩斯特。

　　卡靈頓在歐贊凡的純粹主義※繪畫學校就讀。歐贊凡要求學生反覆畫同一個蘋果，並且要畫足六個月。卡靈頓說，最後那個蘋果幾乎像個木乃伊了。在那裡，卡靈頓學會了如何用線條精確地勾勒事物，如何把自己的幻想畫得和真實存在的一樣。

李歐諾拉‧卡靈頓，《自畫像（始祖馬旅館）》，1937-1938 年，現藏於美國大都會藝術博物館

　　恩斯特對卡靈頓一見鍾情，不過他當時還沒有離婚。他把卡靈頓介紹進了超現實主義者的圈子，在那個時期，卡靈頓畫了一幅《自畫像》，這讓她聲名大噪，隨即成了超現實主義的核心成員。

　　在卡靈頓的《自畫像》裡，人和動物的界線模糊了。一匹白馬掛在牆上，另一匹在窗外自由馳騁，而卡靈頓坐在畫中，雙腿看起來和馬腿沒有區別，幾乎也要飛了出去。她穿著尖頭高跟鞋，表情神祕，一隻即將哺乳的鬣狗站在她前面，畫面充滿了強烈的女性能量。卡靈頓用這幅畫顛覆了布賀東對超現實主義下的定義：女人和動物不只是超現實主義者的繆斯，她們是能量的來源，是創作者。

※ 純粹主義：歐贊凡和科比意創立的藝術流派，追求在畫中找到一種類似建築的韻律和平衡感，更注重實現線條和色彩的極致和諧。

最後一次
當淑女的機會

　　卡靈頓和超現實主義者的生活被第二次世界大戰打斷了。納粹把恩斯特歸為「墮落藝術家」，並將他抓進集中營，卡靈頓因此焦慮過度，精神崩潰。

　　卡靈頓的父親決定把她送進西班牙一所精神病院。她並不是自願去的，醫院的人說她剛來的時候像老虎一樣抵抗，所以把她用皮帶綁在了椅子上。在那裡，醫生給卡靈頓注射了效果相當於電擊治療的藥物，讓她全身都痛苦地抽搐起來。卡靈頓放棄了抵抗。等她再次醒來時，醫生對她說：「我看不到那隻母老虎了，我只看到一位年輕的淑女。」

　　在精神病院被囚禁了三個多月後，卡靈頓逃了出來，從此流亡墨西哥，再也沒有見過她的父親。卡靈頓在回憶錄《地下世界》裡專門講述了這段經歷，在結尾處，她說，她並沒有感到生氣，她沒有時間生氣，她只想趕快畫畫。

就像孩子進入了鬼怪樂園

卡靈頓到達墨西哥以後，覺得墨西哥就像是「一個永遠在鬧鬼的地方」。

古老的傳統就是墨西哥現代生活的一部分，阿茲特克文明與瑪雅文明都曾在此生根發芽，一切都和歐洲不一樣——在歐洲，死亡是不祥的，人們對此諱莫如深，而墨西哥人卻可以舉行盛大的亡靈節來慶祝死亡。卡靈頓迷上了墨西哥。

在墨西哥，卡靈頓開始勾勒她獨一無二的幻想世界。天主教故事、外婆口述的愛爾蘭民間故事和墨西哥神話都可能對她產生了影響，但是你卻很難直接在作品裡找到對應的神話形象，因為卡靈頓擁有一種孩童般的邏輯，能夠不帶偏見地接受一切，再創造出全新的東西。

因此，在卡靈頓的小說裡，捲心菜可以互相打架，撕到滿地都是葉子；在卡靈頓的畫裡，宗教人物聖安東尼長出了三個頭。關於那幅畫，卡靈頓還寫過一個很孩子氣的說明：「可能有人會問：『為什麼那個可憐的老人有三個頭？』我總會回答：『為什麼不能呢？』」

❖知音

卡靈頓在墨西哥的流亡途中，認識了她的丈夫懷茲，還有她最好的朋友——超現實主義藝術家瓦羅。墨西哥藝術博物館館長伊內斯·阿莫爾成了卡靈頓的伯樂，為她舉辦了第一次個人展覽，到處宣傳她，鼓勵收藏家購買她的作品。當時，墨西哥藝術家迪亞哥·里維拉「提醒」阿莫爾，墨西哥藝術博物館應該主要展示墨西哥藝術而不是流亡藝術家的藝術時，阿莫爾說：「她們現在都是墨西哥人了。」

李歐諾拉·卡靈頓
《小鱷魚怎麼做到的》
2000 年

整座城市一起來做夢！
墨西哥城的改革大道上赫然出現了一條巨大的青銅船，由尖嘴利齒、像鱷魚一樣的生物駕駛，在沒有波浪的路上假裝航行。這是卡靈頓 2000 年捐給墨西哥城的雕塑，她把一個「超現實主義瞬間」帶給熱鬧市區的行人，邀請人們一同入夢。

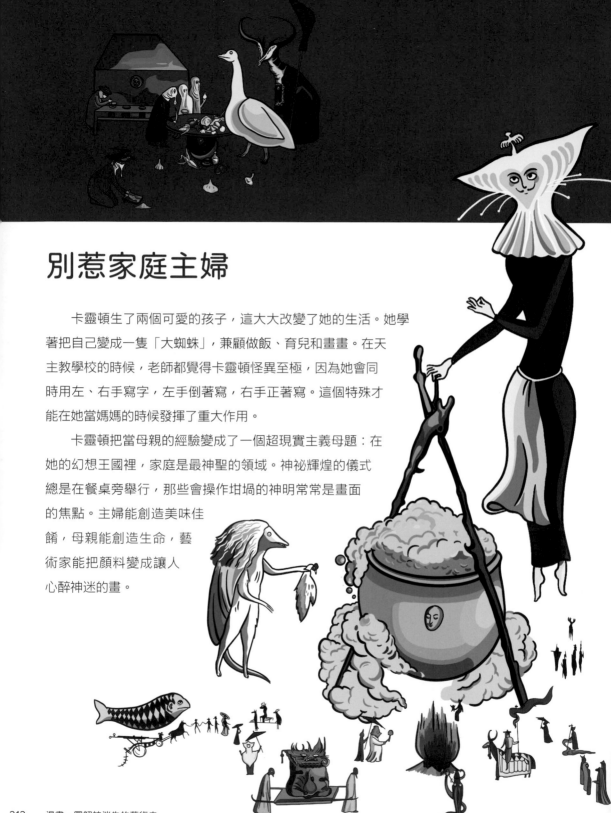

別惹家庭主婦

　　卡靈頓生了兩個可愛的孩子，這大大改變了她的生活。她學著把自己變成一隻「大蜘蛛」，兼顧做飯、育兒和畫畫。在天主教學校的時候，老師都覺得卡靈頓怪異至極，因為她會同時用左、右手寫字，左手倒著寫，右手正著寫。這個特殊才能在她當媽媽的時候發揮了重大作用。

　　卡靈頓把當母親的經驗變成了一個超現實主義母題：在她的幻想王國裡，家庭是最神聖的領域。神祕輝煌的儀式總是在餐桌旁舉行，那些會操作坩堝的神明常常是畫面的焦點。主婦能創造美味佳餚，母親能創造生命，藝術家能把顏料變成讓人心醉神迷的畫。

給小朋友看的超現實主義

　　卡靈頓嘗試用不同媒介傳達她幻想世界裡的景色。她會寫劇本，並親自設計舞臺造型；她還出版精采的長篇小說，寫92歲的老奶奶到養老院的一場冒險；如果活到今天，也許她會用影片讓人親歷夢中世界。

　　孩子通常是藉由家裡的牆壁走進卡靈頓的幻想世界。

　　卡靈頓家裡的牆壁上畫滿了幻想的生物、怪異的山水，就像外婆曾經講過的愛爾蘭民間故事一樣，她自己也編造傳奇，講述腦袋飛掉的喬治的故事，還有一個孩子不斷往沙發裡塞食物，直到沙發長出嘴巴的故事。這些故事和繪畫就像是一個個夢境的碎片，後來卡靈頓把其中一部分收集了起來，放入繪本《夢的汁液》裡，讓更多的小朋友進入超現實主義世界。

　　好像做了很多事，又好像有很多事還沒來得及做，卡靈頓就已經94歲了。她悄悄地離開了這個現實世界，進行下一場冒險。卡靈頓的好朋友愛德華·詹姆斯在她家房門上寫過一句話：「這是斯芬克斯的房子。」斯芬克斯是神話裡喜歡讓人猜謎的動物，可以想像，在這個神祕的動物居住的地方，一定收藏了世界上最多的謎語。

繪本《夢的汁液》
李歐諾拉·卡靈頓著 / 繪

FRIDA KAHLO

芙烈達・卡羅

超現實就是我的現實

墨西哥國寶級畫家
用想像力呈現傷痕和痛苦
法國政府收藏的第一位20世紀墨西哥藝術家

藝術史上著名的女藝術家面孔

是痛苦的來源，也是對痛苦的安慰

——芙烈達生命中的人和動物

※ 芙烈達在墨西哥城科約阿坎區的家就像一座動物園，裡面養有鸚鵡、小鹿、貓、狗和蜘蛛猴，而且它們都是芙烈達畫裡的常客。

亞馬遜鸚鵡：
波尼托

墨西哥無毛犬：
索洛特先生

芙烈達·卡羅
（1907-1954 年）

蜘蛛猴：
張福郎

我覺得我是媽媽最愛的孩子，她離家出走時只帶走了我。

圭勒莫·卡羅
（1871-1941 年）
芙烈達的父親
攝影師、業餘畫家。他會用相機記錄身邊的建築和家人，芙烈達是他鍾愛的小模特兒。

瑪蒂爾德·卡羅
（1874-1932 年）
芙烈達的母親
虔誠的天主教徒。也許是對母親的反叛，芙烈達總是不願意去教堂。

克莉絲蒂娜·卡羅
(1908-1964 年)
芙烈達的妹妹
她曾經和里維拉發生婚外情，芙烈達和里維拉的關係也因此破裂。離婚後，芙烈達在一幅畫裡把自己描繪成一頭身中九箭的小鹿。

里奧·伊洛瑟爾
（1881-1976 年）
芙烈達的醫生
芙烈達最信賴的醫生和最好的朋友之一，也是一位藝術贊助人，他能理解芙烈達的痛苦和藝術。當芙烈達的畫需要解剖圖像做參考時，里奧提供了幫助。

喬治亞·歐姬芙
（1887-1986 年）
著名畫家
歐姬芙是芙烈達在美國認識的朋友。雖然芙烈達不喜歡以美國為代表的工業主義，但是她喜歡歐姬芙。她們的表達方式各異：芙烈達在細小的金屬板上畫人物，而歐姬芙在巨大的帆布上畫花朵。

安德列·布賀東
布賀東在墨西哥「發現」了芙烈達，宣布她是一名超現實主義畫家，並把她的畫帶到了巴黎做展覽。他說，芙烈達的畫就像「綁著絲帶的炸彈」。

迪亞哥·里維拉，（1886-1957 年）
著名畫家，芙烈達的丈夫
芙烈達在世時，里維拉作為壁畫家、共產主義者和不忠心的情人的名氣都遠大於她。芙烈達說他臉長得像青蛙，身材像大象，還把他畫成了存錢豬撲滿（他為芙烈達家人的房子付清了貸款）。里維拉是第一個鼓勵芙烈達堅持畫畫的藝術家。

藝術史上著名的女藝術家面孔

　　有些著名的畫家，即使你看遍了他的畫作，也不知道他的長相。而觀看芙烈達的畫的體驗正好相反，只要看過一兩幅她的作品，就能把她的相貌牢記於心，尤其是前額上一對代表性的相連眉毛。

　　芙烈達反覆地描繪自己的臉，把它畫成了藝術史上著名的女藝術家面孔。她不僅畫自己，還畫自己成長和熱愛的土地、她受到的傷害、她愛過的人、她相信的事，這一切共同組成了芙烈達這個人。

　　芙烈達嘗過人世間痛苦的滋味，並且能夠用最誠實的方式讓你感同身受。

超現實就是我的現實

疼痛造就了芙烈達

芙烈達受傷的歷史比她繪畫的歷史還要長。

18歲那年，芙烈達乘坐的公車被脫軌的電車撞到了一棟大樓的牆上，公車的金屬扶手刺穿了她的身體。許多乘客當場死亡，芙烈達卻奇蹟般地活了下來。

在臥床復健的過程中，芙烈達才正式開始畫畫。父母為芙烈達訂購了一個床上畫架，方便她躺著畫畫。芙烈達的床頂上有一面鏡子，有時她會端詳鏡子裡的形象畫自畫像。這成了她未來人生的一種常態——帶著傷病創作。後來，芙烈達還會把自己綁在輪椅上，以支撐自己坐著畫畫。

在芙烈達47年的人生中，疼痛常常阻止她畫畫，但是也給了她最重要的創作母題。

❖芙烈達「病歷」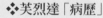

1 先天性脊柱畸形。
2 6歲患上小兒麻痺症，導致右腿萎縮。
3 公車的金屬扶手從腹部左側刺入，陰部穿出。
4 車禍導致腰椎多處斷裂、盆骨和肋骨骨折，右腿11處骨折，在紅十字會治療了一個多月才死裡逃生。
5 石膏胸衣是芙烈達的長期伴侶，代替脆弱的脊柱支撐她的身體。
6 做了脊椎移植手術，從盆骨中取出骨頭打進脊椎，但是執行醫生打錯了位置，芙烈達只能再做一次脊椎手術。
7 盆骨受損嚴重，一生中流產了三次，最終沒有生育。
8 在去世的前一年，因為右腿長了壞疽，又做了截肢手術。
9 一生中至少做了32次手術。

畫自己，並且盡量不說謊

因為行動不便，芙烈達最容易接觸到的繪畫對象就是自己。復健中的芙烈達開始畫自畫像，一遍一遍地審視自我。

在芙烈達的自畫像中，她的眉毛總是連在一起，唇上還長有鬍鬚，有時候看起來幾乎像一位英氣勃勃的男性。如果你看芙烈達的照片，會發現她的眉毛是分開的，鬍子也不明顯，看起來嫵媚、充滿野性——那是因為芙烈達會修剪自己的眉毛，就像許多人出門前修飾自己一樣。

芙烈達·卡羅，《破碎的脊柱》，1944年
現藏於墨西哥多洛莉絲·奧爾梅多博物館

無論是展示自己的外表，還是敘述自己的故事，很多人都會忍不住裝飾或隱藏些什麼。但是，芙烈達卻能夠在畫裡展示一個「未經修剪」的自己，無論真實的自己有多麼觸目驚心。

芙烈達可以直接把身體撕開給你看：在《破碎的脊柱》裡，她把自己做過多次手術的脊椎畫成一根搖搖欲墜的羅馬柱，身上也插滿了釘子；在《兩個芙烈達》裡，她畫了穿著新娘禮服和傳統特旺納（Tehuana）服裝的自己，心臟暴露在外，互相扶持著，看起來無比脆弱。

❖事故

芙烈達能夠畫斷腿、血淋淋的傷口和眼淚，卻從來沒有成功完成過任何一幅描繪少年時期那場車禍的畫。也許，是因為芙烈達還找不到合適的方式去表達徹底改變她人生的慘烈事故。

芙烈達說：「在我的人生中發生過兩起事故，一起是公車車禍，一起是迪亞哥·里維拉。」

芙烈達·卡羅，《兩個芙烈達》，1939年
現藏於墨西哥現代藝術博物館

你看我們女兒和他在一起，就像鴿子和大象！

行了，兒孫自有兒孫福！

「偉大的畫家」及其「伴侶」

迪亞哥‧里維拉在回憶錄裡說，他生命裡發生過最幸福的一件事就是芙烈達來找他。那時候里維拉已經是墨西哥最著名的壁畫家，而素不相識的芙烈達徑直走進門，打斷了正在創作壁畫的里維拉，給他看自己在休養期間畫的畫，請求他給出專業的意見。

很多初學者都會在模仿和炫技之間徘徊，當時才20歲的芙烈達卻知道怎麼用自己的方式直接地表達情感。里維拉的意見是——芙烈達一定要繼續堅持畫下去。

他們在兩年後結婚了。即使里維拉和芙烈達都在婚內和其他人發展過浪漫關係，但他們仍然是對彼此影響最大的愛人。在後來的很多自畫像裡，芙烈達把里維拉的臉畫在自己的眉心，就像是她的第三隻眼睛、肉體無法分割的一部分。當這隻眼睛不忠時，給她帶來的是最深切的痛苦。婚後，里維拉接到在紐約現代藝術博物館舉辦回顧展的邀請，芙烈達一同前往美國。畫展獲得了巨大成功，芙烈達在給母親的信裡說：「所有人都想請迪亞哥去參加派對、茶會或者喝酒。」但是，芙烈達只被人認為是里維拉的第三任妻子，在里維拉忙於工作的時候，代替他去參加聚會的人。

《底特律新聞》發現芙烈達也會畫畫，對她進行了採訪，新聞標題卻是《偉大壁畫家的妻子試水藝術創作》，甚至沒有提芙烈達的名字。在採訪裡，芙烈達說：

就小孩子的水準來看，迪亞哥畫得還不錯，但是我才是這個家裡真正的大藝術家。

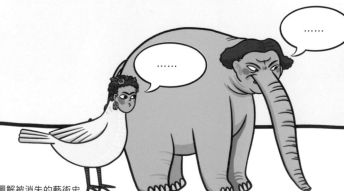

……

……

里維拉夫人，您也是藝術家嗎？

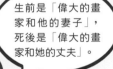

「特旺納」服裝

15世紀，歐洲人第一次發現拉丁美洲，但是他們又過了500年才發現拉丁美洲還有藝術。

在美國，芙烈達找到了一種讓自己更有安全感的穿著方式——穿墨西哥人傳統的「特旺納」服裝。特旺納服裝寬袍大袖，顏色鮮豔，總是能讓芙烈達立刻成為眾人的焦點，也更容易讓人忽略她隱藏在長裙底下的瘦小的雙腿。

而且這樣穿著的芙烈達，就彷彿永遠被她的故鄉護佑著。墨西哥文化是芙烈達畫裡最溫柔的符號，也是最重要的靈感來源。亡靈節常見的骷髏、紙紮的「猶大」雕塑經常大搖大擺地和她一起吃飯、睡覺；阿茲特克文明中的太陽與月亮之神常常在她自畫像的背景中閃耀；在《乳母和我》當中，芙烈達化身一個嬰兒，從戴著中美洲古代面具的乳母身上吸取乳汁。

在現代主義藝術裡，偶爾會有歐洲藝術家嘗試在異域文化中找到資本主義世界中不存在的原始天真，把它們變成一種供「文明人」參觀的景觀，在這個景觀裡，它們永遠貧窮、淳樸、具有觀賞性。但是在芙烈達的畫裡，墨西哥文化從來不是襯托自己的方式。墨西哥文化總是充滿活力，能提供給她永遠的安慰，也唯有在故鄉的懷抱中，她才能夠安然地做一個孩子。

生前是「偉大的畫家和他的妻子」，死後是「偉大的畫家和她的丈夫」。

芙烈達・卡羅，《乳母和我》，1937年
現藏於墨西哥多洛莉絲・奧爾梅多博物館

小卻無法忽略

　　如果你去看芙烈達的畫展，有一件事可能會讓你感到驚訝：原來她的許多畫是那麼小，和一本攤開的書差不多大——因為芙烈達長期被病痛折磨，很難像她的丈夫一樣持久地投入到大型畫作的創作。

　　如果和那些占據一整面牆的巨大油畫相比，芙烈達的畫在博物館裡則很容易被忽略。但是一旦看到它們，你就再也無法移開腳步。芙烈達的畫裡有一種無可名狀的親切感，讓人很容易感同身受。這種力量有一部分來自一種長盛不衰的墨西哥藝術形式——還願畫。

　　還願畫是虔誠的天主教徒感謝神的一種方式。畫裡生動地描繪他們遇到困難時如何得到了神的幫助，有時還附一段文字，進一步說明奇蹟發生的過程。還願畫感謝的內容可以是神讓癌症病人康復，神讓從梯子上摔下的人免於一死，也可以是神讓突然走進房間的父母沒有發現躲在床底的男朋友。

　　這些畫面的敘事能力高超，記載了大大小小的煩惱和痛苦，以及一種不經矯飾的情感——如果你去翻寺廟裡的許願籤，也會發現一種真誠的活力。畢竟，人在面對神的時候不會說謊。

　　但是在芙烈達的還願畫裡，神沒有顯靈。

還願畫

墨西哥人把還願畫畫在小金屬板上（比如小錫片、小鋁片），這種材料夠便宜，無論什麼階層的人都可以向神表達自己的感謝。芙烈達也選擇了這種創作材料。

※一般來說，還願畫底部會有一段文字說明感謝的內容。這幅1934年的墨西哥還願畫描繪了一個被刺傷的女子，因為神的保佑而免於一死。

感謝神保護了我的鵝！

※日爾曼國家博物館收藏的一幅1839年巴伐利亞的還願畫。
※無論大事小事，都可以成為還願畫的主題。

還願畫步驟圖

1.準備一塊金屬板。

2.刷上可以使顏料和金屬更容易結合的底層。

3.用鉛筆等工具畫出輪廓。

4.用顏料從左到右、從上到下塗滿畫面。

神不在這裡

芙烈達曾經多次嘗試孕育孩子，卻都以流產告終。※
在一次大出血失去孩子後，她的母親又重病去世。她在
休養時畫了《我的出生》，並說這是她想像中自己出生的
樣子。這幅畫上也有還願畫常見的說明卷軸，上面卻沒
有字：沒有感謝要表達，眼前的景象也無法描述。神不
在這裡。

《我的出生》在藝術史上如此獨一無二，其中一個原
因是它展示了一個不具有「觀賞性」的、不需要被觀眾審
視和評價的女性身體。另一幅著名的「誕生」可以和它對
比：《維納斯的誕生》把維納斯當作女性美的典範，維納
斯從海中升起時羞澀地遮蓋身體，被神明簇擁著，看起
來恬靜、聖潔；而《我的出生》床上的女人遮著臉，身體
也簡化為一個生育必須的姿勢，就像一個用於生產新生
命的機器。《我的出生》顛覆了人們對誕生儀式的神聖、
潔淨、溫暖的想像，呈現了生育很少被人提及的一面。
童話故事總是這樣結局：王子和公主結婚了，並生兒育
女。但是在現實生活中，孩子不一定會到來。這是一個
失落的母親的誠實講述。

▼ 芙烈達·卡羅，《我的出生》
1932年，私人收藏

《我的出生》這幅畫奇異地包含
了芙烈達生命中幾乎所有重要的
主題：流產、死亡、孤獨、自畫
像、神的無作用、墨西哥文化中
的表達，以及觀看自己出生這
樣一個「不可能場景」——後來
有人試著把它歸類為「超現實主
義」。

《我的出生》被歌手瑪丹娜買下，
極少借給博物館展覽。她在接受
《浮華世界》雜誌採訪時，說這幅
畫成了她友誼的判斷標準：「如
果你不喜歡這幅畫，你就不可能
成為我的朋友。」

芙烈達·卡羅，
《戴著荊棘項鍊與
蜂雀的自畫像》，
1940年，現藏於美
國德克薩斯大學奧
斯丁分校哈裡·蘭
索姆中心

※芙烈達一生沒有孩子，她在自己居住的「藍
房子」裡養了許多動物，它們就像她的孩子一
樣。這些動物還都是她畫裡的主角。

桑德羅·波提切利，《維納斯的誕生》，約1485年
現藏於義大利佛羅倫斯烏菲齊美術館

芙烈達不是一塊新大陸

超現實主義給人一種奇妙的感覺，就像你在以為只有襯衫的衣櫃裡面，突然發現一頭獅子！

嗷嗚！

1938 年，超現實主義畫派創始人布賀東來到墨西哥演講，見到了芙烈達創作的《水之賦予》後，立刻宣布她也是一名超現實主義畫家，並邀請芙烈達來巴黎辦畫展。

《水之賦予》描繪了芙烈達坐在浴缸中幻想的景象，她生命中的重要事物在水中一一浮現。美國摩天大樓、特旺納服裝、墨西哥骷髏、父母，還有死在樹上的巨鳥、即將噴發的火山等暗示性符號，像一部多重隱喻組成的自傳。它正巧符合布賀東為超現實主義創作下的定義：畫家要進入一種半夢半醒的無意識狀態畫出他的所見，才能超脫於現實。但是芙烈達的靈感並不是由夢境或催眠賦予的，這些符號來自真切的生活經歷和文化傳說，這像是個意外的誤會。

無論如何，這是一個成功的前兆。芙烈達先在紐約的朱利恩・列維畫廊辦了首次個人展覽，隨後，展覽到了巴黎，並得到了空前關注。畢卡索、康定斯基都稱讚芙烈達畫作的美妙，胡安・米羅甚至給了她一個大擁抱。

不過，巴黎的展覽並不是芙烈達個人展覽，而是「墨西哥藝術展」。芙烈達的畫被擺在布賀東在墨西哥跳蚤市場收集的小玩意兒之中，共同組成了一塊剛剛被歐洲人發現的「新大陸」。芙烈達在寫給情人的信中表達了她的不滿，說布賀東就像一隻蟑螂，而巴黎的藝術團體中充斥著虛偽的人：

他們就在巴黎的咖啡館裡花時間坐熱自己的屁股，
無休無止地談論文化、藝術、革命……
用一些永遠也不會實現的理論來汙染空氣。

讓一讓，我要給芙烈達一個最大的擁抱！

米羅　康定斯基　畢卡索

芙烈達 →

我在芙烈達的紐約個展上出過力。只是在巴黎，做了一點小小的改動。

安德列・布賀東

《水之賦予》

生命萬歲！

　　芙烈達的傳記和電影特別喜歡描繪她在墨西哥的第一次個人展覽。當時她已經病得無法下床，當所有人都以為她不會來參加開幕式，她伴隨著救護車的警笛聲，躺在擔架上被人抬進了大廳。她表情嚴肅，被關心她的人包圍著。這個具有超現實意味的場景，就像是一個為人生畫下句點的極好方式。

　　畢竟，除了榮耀，餘下更多的是痛苦。

　　有一天早上，芙烈達醒來，發現自己右腳的四個腳趾都變黑了。醫生得出結論，認為必須截肢。這時，里維拉仍然在出軌，這讓芙烈達心痛。芙烈達無法走路，開始畫桌面上的尋常水果來表達她的感受。被對半切開的哈密瓜瓤就像一張在尖叫的嘴；撕開果皮的火龍果彷彿在流血；被竹籤刺穿的水果就像她受傷的身體；椰子殼空蕩蕩的，從中流出了眼淚。

　　最後，芙烈達畫了一組大大小小的西瓜，瓜瓤鮮紅，就像流動的血液，她給這幅畫起名《生命萬歲》。畫完不久，她就離開了人世，遺體火化後放入了一個青蛙形的骨灰盒。她以前總說，里維拉的臉長得就像一隻大青蛙。

芙烈達‧卡羅，《椰子的眼淚》，1951年
現藏於美國洛杉磯郡藝術博物館

芙烈達‧卡羅，《生命萬歲》，1954年
現藏於墨西哥芙烈達‧卡羅博物館

生命萬歲！

前哥倫布時期青蛙形罐，現藏於墨西哥芙烈達‧卡羅博物館

芙烈達生前在墨西哥城科約阿坎區居住的房子外牆是明亮的藍色，被當地人親切地稱為「藍房子」。在芙烈達死後，這座房子被改為芙烈達‧卡羅博物館，愛她的人們不斷來到這裡，觸摸她生活過的痕跡。

TAMARA DE LEMPICKA

—

塔瑪拉‧德‧藍碧嘉

我記錄紙醉金迷的時代

—

創造藝術史上獨一無二的
裝飾藝術風格肖像畫
定格城市居民陰鬱、飽脹的美
以形形色色的人物
來投射一個奢靡而失落的時代

我們都愛大明星

艾德麗安·戈斯卡
(1899-1969 年)
妹妹，建築師

艾德麗安在巴黎是小有名氣的建築師，她的雕塑還入選過秋季沙龍。艾德麗安包辦了塔瑪拉巴黎豪宅內的所有的室內裝修和傢俱設計。

勞爾·庫夫納男爵
(1886-1961 年)
第二任丈夫

庫夫納男爵是塔瑪拉的贊助人之一，為自己和他的情人訂購了許多肖像畫。在他的夫人死後，他向塔瑪拉求婚，讓塔瑪拉擁有了「男爵夫人」的頭銜。

安德列·紀德
(1869-1951 年)
好友，作家

塔瑪拉熱愛派對、舞會和沙龍。在人群中，她總是閃閃發光、讓人著迷的那一位。塔瑪拉在沙龍中結識了許多文學和藝術界的明星，包括紀德。

阿方索十三世
(1886-1941 年)
好友，西班牙國王

塔瑪拉曾說：「我畫過國王和妓女……我只畫那些能夠激發我和震撼我的人。」西班牙革命後被迫退位的國王阿方索十三世就是其中之一。他倆一起旅行時遇到了幾個失業的麵粉廠工人，阿方索十三世對工人們說：「我曾是西班牙國王，我也失業了。」

基澤特·德·藍碧嘉
(1916-2001 年)
女兒

基澤特從少女時期到40歲的樣貌都留在了塔瑪拉的畫裡，但是，實際上她和塔瑪拉相處的時間並不多。基澤特大部分時間在寄宿學校，塔瑪拉的許多朋友甚至不知道基澤特的存在。在朋友的眼中，塔瑪拉是一位富有魅力的獨身女性，她也沒有努力去糾正這個印象。

塔瑪拉·德·藍碧嘉
(1898-1980 年)

機械時代人的欲望

　　1929年，德國時尚雜誌《女士》（ Die Dame ）7月號的封面是一幅震撼的自畫像——一位金髮美人駕駛價值不菲的綠色布加迪跑車，神情鎮定自若。

　　這位金髮美人的臉後來被譽為現代史上最讓人難忘的面孔之一。這幅自畫像有一個充滿隱喻性的標題——《自畫像》（ Autoportrait ），「自」（ auto ）既表示「自我的」，也表示「自動的」，後來乾脆成為英語裡「汽車」的代名詞。這幅《自畫像》告訴觀眾，一個女人不但擁有對機器的掌控能力，還擁有財富自由，掌握著自己生活的方向盤。

　　不過，畫家塔瑪拉・德・藍碧嘉自己實際上駕駛的是一輛雷諾，而非布加迪。畫裡的女人的臉和汽車引擎蓋一樣棱角分明，閃閃發光，象徵著一種比現實更美好的、如同齒輪一般嚴絲合縫的機械時代的生活——就像廣告。

　　這是塔瑪拉的畫作給人的最初印象。在塔瑪拉的畫裡，沒有苦行僧似的人物，沒有理想，沒有道德準則——沒有斬釘截鐵的東西。

　　只有曖昧的、高漲的欲望。

藝術和享樂
我都需要

　　塔瑪拉走上藝術之路的起因很簡單：他們一家人在俄國革命爆發後流亡巴黎，發現光靠變賣珠寶無法維生，妹妹勸她找份工作——她決定當個藝術家。

　　在20世紀20年代的巴黎，幾乎滿大街都是藝術家。人們在沙龍與咖啡館之間徘徊，守著自己的畫作等待成名。為了突圍而出，塔瑪拉創造了一整套藝術銷售策略，包括：

❖ **確立一種與眾不同的畫風**

塔瑪拉揀選了適合自己的風格：拋棄線條不明晰的印象主義，軟化太激進的立體主義，吸取未來主義當中迷人的部分（對機械時代的崇拜），用來裝飾最流行的主題——優雅的當代人。塔瑪拉的畫永遠能讓人一眼就認出來，她也驕傲地說：畫廊會為她的畫準備最好的位置，因為它們最吸引人。

❖ **瞄準一個富裕的客戶群體**

塔瑪拉在美妙的派對和充滿思想交鋒的文學沙龍之中找到了她的支持者——有頭銜、有財富的人。他們願意付出高得嚇人的價錢來購買一幅獨特的肖像。

❖ **維護一個神祕而富有魅力的形象**

塔瑪拉在從第一任丈夫那裡獲得的姓「藍碧嘉」之前加了一個「德」字，讓它聽起來像個貴族。她的年齡和出生地也總是在改變，可能是波蘭華沙，也可能是莫斯科或者聖彼德堡（第一次秋季沙龍展覽時，她說自己只有16歲）。她總是打扮得像個電影明星，隨時準備向潛在的客戶推薦她的作品，也隨時準備再編造一個關於自己的傳說。

一個衰朽時代的記錄

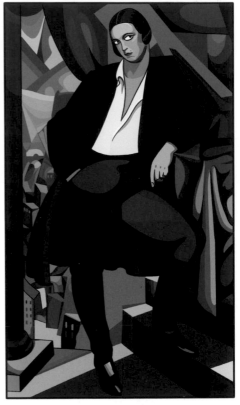

塔瑪拉‧德‧藍碧嘉，《拉薩爾公爵夫人的肖像》
1925年，私人收藏

塔瑪拉‧德‧藍碧嘉在巴黎的風頭一時無兩。

哪怕是不認識塔瑪拉的觀眾，也總會有見到她作品的機會。她的畫作常是時尚雜誌的封面、電影的宣傳海報、沙龍和展覽中的常客，就連她在巴黎購置的豪宅也是雜誌報導的對象，無論是她梳妝檯上的化妝品、專門為紙牌遊戲和雞尾酒會設置的室內專區，還是繪畫裸體模特兒的過程，都有新聞價值。有一部拍攝她的工作室的短片直接取名叫《現代工作室》，塔瑪拉本身就是一個現代的標誌。

塔瑪拉享受這個時代。每次她的畫作售出以後，她就把收入置換成更多的享樂——誘人的糕點、閃閃發光的手鐲和昂貴的旅行。

塔瑪拉不害怕一切現代的東西。許多人描繪美人、宮殿和山河，但是卻不敢描繪電話、自行車和洗面乳，因為沒有可參照和抄襲的對象。塔瑪拉創造了一種新的典範，在畫作裡引入摩天大樓和汽車這些當時最流行的符號，讓人物的輪廓、機械的輪廓與整座城市的輪廓融為一體。她創作的人物形象都是巨大而堅不可摧的，就像幾百年前義大利畫作裡那些渾圓的英雄一樣，不同的是，她們穿著巴黎時下最流行的服飾，看起來仍然像不朽的經典。

在塔瑪拉的畫裡，人與機械、人與城市的欲望和速度幾乎完全一致。無論塔瑪拉畫中的人物所處的時代如何，顯然，他們都做好了和那個時代「同流合汙」的準備。

再次逃亡

　　塔瑪拉和第一任丈夫離婚後，嫁給了曾經委託她畫像的庫夫納男爵。從此，她擁有了自己的頭銜——男爵夫人。

　　不久，塔瑪拉感受到歐洲的氣氛再次變得緊張。有一次，她在東阿爾卑斯山附近度假時遇到了神采飛揚的希特勒青年團，便暗暗定下了離開歐洲的計畫。她說服男爵處理掉在歐洲的財產，和她一起去美國。

　　1939年2月，巴黎的一份報紙報導了塔瑪拉在公寓裡舉行盛大的告別派對。同年9月，納粹德國入侵波蘭。

塔瑪拉·德·藍碧嘉，《綠衣女孩》
1927-1930年，現藏於法國龐畢度中心

過於成功的宣傳

　　塔瑪拉帶著財富和爵位來到美國，比起剛在巴黎起步時的狀況好得太多了。在塔瑪拉位於洛杉磯比佛利山莊的新住處裡，可以舉辦容納400人的雞尾酒派對。塔瑪拉期待著更大的成功。

　　媒體已經準備好了。在塔瑪拉1941年的個人巡展開始之前，報導裡冠以她的頭銜是「好萊塢明星最喜愛的藝術家」「拿筆刷的男爵夫人」。關於塔瑪拉的報導經常出現在報紙上，比如傳授女人梳妝打扮的秘訣，比如公開徵求長相近似自己的作品《沐浴中的蘇珊娜》的裸體模特兒——她知道怎麼樣讓聚光燈打在自己身上。

　　或許因為這些宣傳太成功，口號響亮得蓋過了畫作本身，或許在經歷過大蕭條的美國人看來，那些紙醉金迷的形象顯得有點過時了。塔瑪拉的展覽沒有得到好評，甚至沒有引起大規模的爭論。塔瑪拉像是砸進水裡的一記重錘，消失得無聲無息。

過時的榮光

1942年以後，塔瑪拉仍斷斷續續地展出作品，但是間隔時間愈來愈長。塔瑪拉嘗試畫得更抽象一些，更超現實主義一些，但是都沒有引起更大的反響——她停下了。

1972年，巴黎盧森堡美術館舉行了一個名為「1925－1935年間的塔瑪拉·德·藍碧嘉」的回顧展，展出塔瑪拉最輝煌十年間的作品，向人們介紹她作為歐洲藝術界寵兒的那個時代。塔瑪拉對此不太高興——她還活著，怎麼可以被「回顧」？

塔瑪拉晚年居住在墨西哥。據小她43歲的朋友維克托·孔特雷拉斯說，在她舉行的派對上，年輕人總會認真聽她講過去的故事，講那些出現在歷史書裡的名人和藝術家。當她穿起長禮服的時候，仍然是那麼優雅動人。

但是，1925－1935年的塔瑪拉已經消失了。

塔瑪拉去世後，人們對她有了新的興趣。至今，她的畫仍然在拍賣行，不斷打破自己創造的拍賣紀錄。據說，歌手瑪丹娜收藏了她的大量作品，數量幾乎足以成立一家博物館。在瑪丹娜1986年發布的《敞開心房》的音樂錄影帶裡，第一個鏡頭就是塔瑪拉的畫，在音樂錄影帶裡，瑪丹娜唱道：「敞開心房，我會讓你愛上我。」

❖不是終點的終點

1980年春天，維克托和塔瑪拉的女兒基澤特一起搭乘飛機，把塔瑪拉的骨灰撒在了波波卡特佩特火山上。這是塔瑪拉的遺願，像是一個怪誕、冷清的派對。在巴黎，塔瑪拉的形象是一位迷人的獨身女性，那時候，她從不讓女兒參加她的派對。

塔瑪拉·德·藍碧嘉，《抱鴿子的女人》
1931年，私人收藏

CHAPTER

6

第六章

美國

20 世紀

觀眾總是公正的嗎？歷史總是公平的嗎？

　　我們無法回答這些問題。閱讀的故事愈多，這些問題就愈難以解釋——為什麼觀眾熱愛這一個，而遺忘那一個？為什麼有女藝術家總是在暮年甚至去世多年後才被發現，而不是在她仍有創作精力的時候，給她那些桂冠？

　　還有多少隱沒的女藝術家，在故紙堆中等待時機？而當她們重見天日時，人們是否真的做好了挑戰自身偏見的準備？

隱藏的問題

——空間決定了女藝術家的成就？

當塔瑪拉·德·藍碧嘉在美國顯得過時的時候，另一種新風格漸漸在紐約風頭無兩，那就是「抽象表現主義」。它至今仍然影響深遠：2006年，抽象表現主義藝術家傑克遜·波洛克的《1948年第5號》在蘇富比拍賣行以1.4億美元的價格成交，成為當時世界上最貴的畫。

波洛克的作畫過程相當有趣：他拋棄傳統畫架，把畫布鋪開在地板上，走來走去，用刷子、木棍甚至針筒滴灑顏料，丟煙頭和釘子，讓作品成為他的創作過程和心理狀態的忠實反映——一幅畫就是一位藝術家生活和行動的總和。這種技巧被稱為「滴色畫」，讓藝術愛好者津津樂道。

不過，很少有人注意到，這種創新的、偉大的作畫方式背後所暗示的——他擁有一個巨大的創作空間，可以在地板上隨意走動，創作大型畫作（波洛克的代表作《秋天的節奏：30號》，長5.26米，寬2.67米），並非每個藝術家都擁有這樣的條件。波洛克和妻子李·克拉斯納在長島買了一所房子，波洛克在穀倉工作室創作，而同是抽象表現主義藝術家的克拉斯納分到的卻是閣樓上的小房間。可想而知，這個時期克拉斯納的作品當然是以小幅繪畫為主。

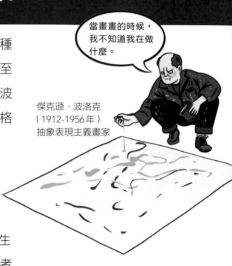

當畫畫的時候，我不知道我在做什麼。

傑克遜·波洛克
（1912-1956年）
抽象表現主義畫家

我連畫這麼大的作畫空間都沒有。

李·克拉斯納
（1908-1984年）
抽象表現主義畫家

❖**畫作愈大，愈值錢嗎？**

多數時候是如此——同一位藝術家的作品，題材也類似的話，大的那幅畫定價會更高些。許多人認為畫幅愈大，說明藝術家在上面花的心血愈多（即使很多時候情況並非如此）。有時在拍賣行，尺寸太小的畫還會面臨流拍的風險。

有人說，藝術是按畝計算價格的，是這樣的嗎？

我拒絕回答這個問題。

記者

拍賣行主管

題材決定了空間，空間也決定了題材

　　畫歷史題材的安潔莉卡·考夫曼，需要至少三間房間——一間足夠放下尺寸巨大的歷史畫的畫室，一間給有財力購買這些畫的客戶欣賞畫作的會客廳，一間自己休息的臥室。※如果沒有這樣的條件，藝術家可能根本就不會選擇歷史畫題材（比如，瑪麗亞·梅里安培育昆蟲、觀察昆蟲和繪畫的地方都是廚房，在廚房裡是絕對不可能畫歷史畫的）。像克拉斯納一樣，有時候女藝術家分到較小的房間；或者，甚至沒有獨立的房間。

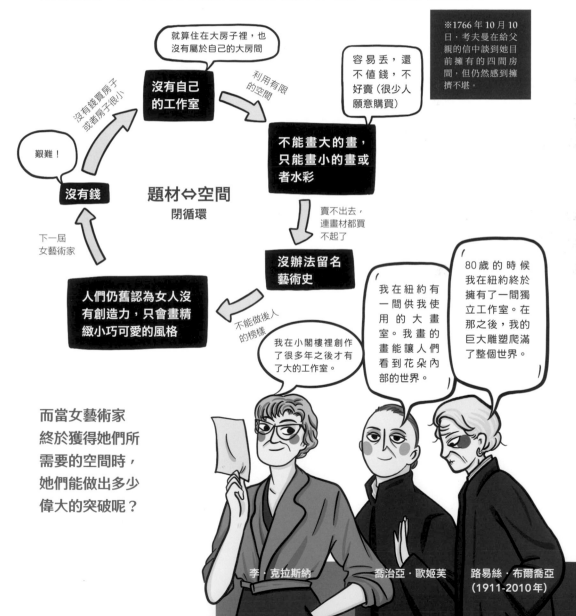

就算住在大房子裡，也沒有屬於自己的大房間

※1766 年 10 月 10 日，考夫曼在給父親的信中談到她目前擁有的四間房間，但仍然感到擁擠不堪。

沒有錢買房子或者房子很小

沒有自己的工作室

利用有限的空間

容易丟，還不值錢，不好賣（很少人願意購買）

艱難！

沒有錢

題材⇔空間
閉循環

不能畫大的畫，只能畫小的畫或者水彩

下一屆女藝術家

賣不出去，連畫材都買不起了

沒辦法留名藝術史

人們仍舊認為女人沒有創造力，只會畫精緻小巧可愛的風格

不能做後人的榜樣

80 歲的時候我在紐約終於擁有了一間獨立工作室。在那之後，我的巨大雕塑爬滿了整個世界。

我在紐約有一間供我使用的大畫室。我畫的畫能讓人們看到花朵內部的世界。

我在小閣樓裡創作了很多年之後才有了大的工作室。

而當女藝術家終於獲得她們所需要的空間時，她們能做出多少偉大的突破呢？

李·克拉斯納　　喬治亞·歐姬芙　　路易絲·布爾喬亞
(1911-2010年)

LEE KRASNER

李·克拉斯納

遺憾是我的創作材料

一生都在重塑自我藝術風格
用筆刷刷出激烈的情感
對過去的作品毫不留情,直接拆解
拼貼出新作品

因被忽視而出名

1940年，李·克拉斯納代表美國抽象表現主義藝術家協會在紐約現代藝術博物館外發傳單，傳單標題是「展出美國的畫」。

「抽象表現主義」就是在克拉斯納這樣充滿熱情的藝術家之中成長起來的，它並非指一種固定的風格，而是一群人的創造：有人滴灑顏料，有人用純粹的色彩進行實驗，表達二戰後人的心理。

但是，這樣一個看似包容的鬆散聯盟，卻無法容下克拉斯納。克拉斯納參與了抽象表現主義在紐約建立起聲譽的全過程，卻被評論家無情忽視。

評論家蒂姆·希爾頓在《觀察家報》上這麼介紹李·克拉斯納：「傑克遜·波洛克的遺孀，長期被遮蔽，現在處在一個奇怪的位置上——因被忽視而出名。」

......

漢斯·霍夫曼
（1880-1966年）
畫家，抽象表現主義先驅

霍夫曼是李·克拉斯納的老師，他將當時歐洲最受矚目的大師的風格都教給了她。課堂上，霍夫曼會把學生的畫作撕開，向他們展示如何用碎片重新組合色塊和構圖，創造更有衝突感的畫面。有一次，霍夫曼「誇獎」克拉斯納說：「妳畫得太好了，簡直看不出來是女人畫的。」

佩姬·古根漢
（1898-1979年）
收藏家

古根漢的「本世紀藝術畫廊」率先挖掘了波洛克，但古根漢對克拉斯納的藝術沒有太大興趣。第一次參觀波洛克的畫室時，她先看到了許多署名「L.K.」（李·克拉斯納的縮寫）的畫作，不耐煩地說：「我不是來看這看L.K.的畫的。誰是L.K.？」

皮特·蒙德里安
（1872-1944年）
新造型主義畫家

蒙德里安來到紐約後，加入了美國抽象表現主義藝術家協會。他看過克拉斯納的抽象作品後，評價道：「妳擁有一種強烈的內在節奏，絕對不要拋棄它。」

傑克遜·波洛克
（1912-1956年）
丈夫，抽象表現主義畫家

克拉斯納和波洛克從1942年開始交往，1945年結婚。從那時起，克拉斯納就不僅是波洛克的妻子，還是他的廚師、經紀人、照顧者，總是衝在寡言少語的他前面，向收藏家、藝術家和評論家介紹他的作品。

李·克拉斯納

克拉斯納常常被人忽視。有一次，藝術家巴尼特·紐曼想請紐約的前衛藝術家參與請願活動，電話打到波洛克家，克拉斯納一接通，紐曼就說：「我找波洛克。」紐曼沒想過找克拉斯納，即使她當時在紐約也是活躍的抽象藝術家。這也不是克拉斯納人生中第一次聽到「你好，我找波洛克」。

人是永恆不變的嗎？

在克拉斯納50多年的創作生涯中，她不斷地轉換風格，從來不肯固定下來，每個時期的畫都不一樣。這讓畫廊經營者頭疼：他們根本不知道該如何推銷她的畫，也不知道如何說服她給自己創造一個鮮明的標籤。當藝術是一門生意的時候，市場會希望藝術家擁有一個穩定的面貌，然後持續創作一個已經被證明成功的風格——市場假設人從來不會改變，改變意味著冒險。但是克拉斯納就是要改變。

克拉斯納說：「我的畫都是自傳性的，如果有人願意花時間去閱讀它的話。」也就是說，當她的生活變動不居，她的畫作也會隨之產生翻天覆地的變化。

克拉斯納用分析立體主義的方式解構人體和靜物，畫出一系列漂亮的炭筆畫，讓抽象表現主義的先驅漢斯‧霍夫曼視她為自己最好的學生。克拉斯納只用純粹的色塊組合就能讓人感覺到死亡降臨的不祥氣息，創作出一系列預言性的畫作，它們正好完成在波洛克出車禍之前。當擁有獨立的大畫室之後，克拉斯納就開始往牆上的畫布潑灑顏色，有時甚至跳起來畫畫，讓整幅畫和她身體運動的韻律一致。

雖然把克拉斯納的畫擺在一起，幾乎看不出是同一個作者，但是一種不斷改變自己藝術面貌的決心又在其後湧動。

從「也是藝術家」到「藝術家」

他們都叫我……

這是藝術家李・克拉斯納。

不過，更多人叫她「波洛克夫人」，即使她從來沒有改過自己的姓。

波洛克夫人！

是李・克拉斯納。

波洛克夫人！

……隨便吧！

在媒體報導裡，她還有一個名字，叫作「也是藝術家。」

波洛克：美國在世最偉大的藝術家！

日報

波洛克的夫人——也是藝術家！

可是，「也是藝術家」的野心卻比誰都大。她覺得，有生之年一定要在紐約現代藝術博物館辦回顧展。

我可以的！

都沒人認識她，她竟然想要辦回顧展。

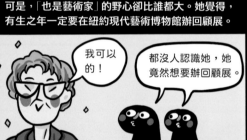

看起來，克拉斯納幾乎沒時間實現這個目標。平時她要當波洛克的經紀人，還要做飯。

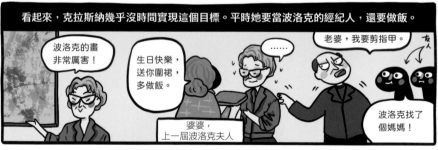

波洛克的畫非常厲害！

生日快樂，送你圍裙，多做飯。

……

老婆，我要剪指甲。

婆婆，上一屆波洛克夫人

波洛克找了個媽媽！

更重要的是，她沒什麼空間。

1945年，他們借錢買了一所房子，波洛克擁有一個穀倉工作室，開始嘗試「滴畫」，之後迅速成名。

開始！

與此同時，克拉斯納分配到的是樓上的小閣樓，她在「夾縫」中堅持創作。

啊……施展不開！

克拉斯納撿廢棄品和貝殼，做漂亮的馬賽克桌子。她把顏料厚厚地鋪在畫布上，再慢慢刮掉，刮出神祕難解的小圖像。

波洛克也用自己的方式回報克拉斯納的付出，他介紹畫廊辦了克拉斯納的首展，還立下遺囑，把自己所有的財產都留給她。

不過，克拉斯納的首展一幅畫也沒賣出去，評論家對「波洛克夫人」缺乏耐心。

我還是會在紐約現代藝術博物館辦回顧展的。

她怎麼還沒忘記這事？

1953 年，他們買了一所小棚屋，並把它改成了克拉斯納的工作室，克拉斯納終於有了一個獨立空間，可以把自己的作品鋪開了。

但是，克拉斯納對自己的作品愈看愈不滿意，把它們都撕碎了。

幾周後，克拉斯納再回到這裡，發現自己面對的不是一片廢墟，而是可以由所有失敗組成的新作品。

克拉斯納開始嘗試拼貼。這種不斷修訂自我藝術面貌、重新開始的決絕，征服了許多評論家。

克拉斯納突然被人看見了。

波洛克沒做過拼貼畫，好像不能拿他們兩個做對比了。

1956 年，波洛克因為酒後駕駛，車禍去世。

※波洛克去世後，克拉斯納才去學了開車。之前波洛克不希望她學開車，害怕她走得太遠。

李·克拉斯納，《沙漠之月》，1955 年，現藏於美國洛杉磯郡藝術博物館

克拉斯納再次消失了,這次她是「畢卡索以後最偉大的藝術家」遺產的唯一執行人。

收藏家、畫廊、博物館,無數人等著從我手裡弄到一幅價值連城的畫。

克拉斯納要把波洛克的作品放進最重要的博物館,而不是僅僅流入富豪的宅邸,再也不會被人看到。

比起販售,我更願意把作品捐給博物館,讓世界各地的觀眾都認識波洛克。

同時,克拉斯納還嚴格控制波洛克作品的價格,不輕易低價出售。

波洛克絕對會成為最貴的藝術家。

她做到了。

藝術家突然死亡會帶動流行趨勢。但是,波洛克的畫很難買到。於是,一些人開始轉而購買其他抽象表現主義藝術家的作品,讓他們作品的價格也變高了。

這個討厭的女人間接抬高了美國當代抽象表現主義藝術的價格!

賺錢好開心呀!

哈樂德.羅森伯格,評論家

抽象表現主義藝術家

當一個眾所周知的討厭鬼的好處是,沒人管她畫什麼,怎麼畫。

……

克拉斯納搬進了波洛克的大穀倉工作室,又開始了新的嘗試——畫一整面牆的巨幅畫作。(《四季》)

要大!

克拉斯納沉浸在失去波洛克的悲傷中,卻仍然畫出了狂亂的四季的韻律,生活下去的勇氣也蘊藏其中。

克拉斯納繼續突破。

1974年,克拉斯納發現了許多自己在遇到波洛克前畫的炭筆畫,她把它們剪成棱鏡碎片一樣的尖銳紙片,再拼貼起來。

這時候，人們才意識到，早在克拉斯納成為「波洛克夫人」之前，她就是一位擁有獨特視角的前衛藝術家了。

之前忽略她，太大意了。

1978 年，在紐約的抽象表現主義回顧展裡，終於出現了克拉斯納的畫。這一年，她已經 70 歲了。

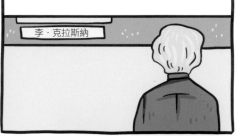

李・克拉斯納

紐約現代藝術博物館計畫在克拉斯納76歲那年舉辦她的回顧展。

展覽開幕前六個月，她去世了。

在去世前，克拉斯納成立了波洛克──克拉斯納基金會。基金會的宗旨是：為更多和克拉斯納以及波洛克一樣等待被認可的藝術家提供資金幫助。

POLLOCK KRASNER FOUNDATION

曾經有一個調查問卷問我：你為藝術做過最大的犧牲是什麼？我覺得我什麼也沒有犧牲。

這大概就是李・克拉斯納的創作哲學：生活中可能出現種種遺憾、痛苦、不堪，但是，對她來說，這些都並非失敗。

克拉斯納抱著編輯一切的決心，
不斷裁剪過去，
站在自己的廢墟上，
直到創造出新的事物。

GEORGIA AND IDA O 'KEEFFE

——

喬治亞・歐姬芙
艾達・歐姬芙

世界上最貴的女藝術家和⋯⋯誰？

——

美國現代主義之母

擅長繪畫花朵的特寫
發掘出自然風景超現實的一面
讓日常事物擁有紀念碑般的質感

她的妹妹艾達從未在藝術史中獲得紀念碑

我們 都是歐姬芙！

法蘭西斯·歐姬芙 (1853-1918 年)，父親

艾達·登·艾克·歐姬芙 (1864-1916 年)，母親

對一些人來說，「歐姬芙」這個姓代表一個偉大的藝術家；對另一些人來說，「歐姬芙」這個姓，指向不止一位藝術家。

妻子罹患肺結核後，家中的經濟每況愈下，但是他們還是堅持讓每一個孩子都完成了學業。

> 呃，我只認識一個歐姬芙。

紐約現代藝術博物館（MoMA）
喬治亞是第一個在MoMA舉辦回顧展的女藝術家。

法蘭西斯·歐姬芙（二世） (1885-1959 年) 老大，建築師

安妮塔·歐姬芙 (1891-1984 年) 老四，慈善家

> 抱歉，我只有時間推銷一個歐姬芙。

阿爾弗雷德·斯蒂格利茨 (1864-1946 年) 攝影師，策展人，喬治亞的丈夫

阿列克塞·歐姬芙 (1892-1930 年) 老五，工程師

凱薩琳·歐姬芙 (1895-1987 年)，老六 凱薩琳曾是畫家，後來不再公開展出她的畫作。

克勞迪婭·歐姬芙 (1899-1984 年)，小七 和大家關係很好的妹妹。

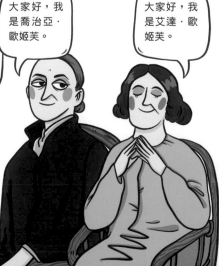

> 很多人不知道，我們家裡其實不只一位藝術家，今天就讓我來介紹我的大姐和二姐的故事。

> 大家好，我是喬治亞·歐姬芙。

> 大家好，我是艾達·歐姬芙。

喬治亞·歐姬芙 老二，藝術家
2014年，喬治亞的《曼陀羅／白色花朵一號》拍出了4,440萬美元的價格，打破了女藝術家作品的拍賣紀錄，讓她成了「世界上最貴的女藝術家」。

艾達·歐姬芙 (1889-1961 年) 老三，藝術家
藝術是艾達的畢生追求，她在輾轉不同的兼職維持生計時，仍然堅持繪畫，留下了許多作品，但是她的名氣卻遠遠不如姊姊喬治亞·歐姬芙。

她的畫顛覆你
看事物的方式

　　喬治亞‧歐姬芙幾乎從不畫人，她對自然界更感興趣。從某種程度上來講，喬治亞只畫「自己」——她的內心對世間萬物的感受、投射和再創造。

　　無論繪畫花朵、沙漠還是河流，喬治亞都知道如何簡化它們，簡化成最基本的線條和色塊，保留它們最本質的內核。喬治亞能把人們以為自己熟悉的事物變得陌生，暴露出一種嶄新的美——寂靜的、壯闊的、永恆的美，在她的作品裡，小到動物骨頭，大到沙漠，都有這種美。

　　喬治亞突破了歐洲傳統繪畫的等級框架。只要看一眼她畫的風景和靜物，你就很難再想像，有什麼人類的形體能比她呈現的那片曠野更神聖。

　　艾達‧歐姬芙嘗試從描繪日常生活中的事物出發，創造一種精確的平衡感，呈現一種嚴謹的、按部就班的美。

　　我們生活的世界可能看起來亂糟糟的，實際上卻依照某種嚴謹的內在規律在運行，而艾達的畫就展示了這種奇妙的秩序感——人造的燈塔、海面上的光線、浮動的船隻都可以被均勻地切割、變形、重新鋪排，直到嚴絲合縫地融合在一起。

　　艾達‧歐姬芙在繪畫中刪除了意外和動盪，可惜，這些意外和動盪在人的生活中是刪除不掉的。

我是克勞迪婭·歐姬芙，歐姬芙家最小的孩子，不過，更多人把我當成「喬治亞·歐姬芙的妹妹」。

我們在農場長大，土地是我們生活的一部分，食物、靈感和證明自己的方式都從土地裡來。喬治亞是我們的大姐，在70多歲時，她還能在散步時順便用手杖打滿滿一盒的響尾蛇，給採訪她的攝影師看。

喬治亞喜歡收藏一切

喬治亞是個收藏家，響尾蛇不過是她的收藏品裡微不足道的一種。她收藏花朵、石頭，外出時能撿到的各種紀念品。她還收藏巨大的東西，比如天上的星星。有一天夜裡，我們在德州的曠野裡散步，四周除了地平線什麼也沒有，我把瓶子扔到天上再用槍打下來，而喬治亞忙於看星星，後來她畫了許多水彩畫。喬治亞能用抽象的色塊重現那個夜晚滿天星星給人的感覺，讓那些星星最終屬於她。

在那個時候，爸爸已經賣掉了農場，媽媽得了結核病，我們家一貧如洗，但喬治亞的收藏總是很「富裕」。喬治亞奔波在各州靠教美術勉強糊口，也總會在閒暇時繪畫，收集記憶、情緒、頭痛欲裂的感覺。1916年的一天，她的朋友把那些畫拿給著名的攝影師斯蒂格利茨看，讓斯蒂格利茨大為傾倒，斯蒂格利茨就是我未來的姐夫。

如果我把它們都畫下來，那它們就是屬於我的。

喬治亞·歐姬芙
《特別系列9號》
1915年
現藏於美國曼尼爾收藏館

艾達的生活
總是被打斷

和艾達比起來，喬治亞絕對算不上活潑。艾達是我們的二姐，身上有用不完的精力，熱衷跳舞、騎馬，是學校裡的合唱團和籃球隊成員，她外出回來時總會帶一束漂亮的花，並且把它們插得像一幅畫一樣好看。艾達總是能在日常生活裡找到樂趣。

艾達最喜歡的還是畫畫，不過她只能斷斷續續地學習。在戰爭中，許多人的生活都是這樣，隨時可能被打斷，而機會也許就在夾縫中出現。

對畫畫的喜歡，戰爭和貧窮都不能阻擋。

一戰期間，艾達受訓成了一名護士。1925年，她在當一個有錢人的私人看護時開始自學油畫。在當時的美國藝術界，如果想要被人當成一個嚴肅的藝術家，你就要畫油畫，像那些歐洲大師一樣。艾達從身邊的美妙事物著手，比如畫瓶子裡的花、桌上的蘋果或是海灘上的遊客，進步神速。1927年，喬治亞邀請她參加畫展，《紐約時報》對「艾達‧登‧艾克」的畫讚譽有加。那時，喬治亞早已在紐約聲名大噪，卻沒人發現艾達也是歐姬芙家族的一員。艾達用了從去世的媽媽那裡繼承來的中間名字作為姓，也許是希望避開姊姊的陰影，即使這片陰影終將覆蓋她。

如同紀念碑
一般的花朵

花朵不能
比人重要？

1918年，姐夫說服喬治亞搬到紐約，正式向美國藝術界介紹她，而她不用多長時間就得到了紐約人的喜愛，這可能是因為，她總能提供一個意想不到的角度，讓人發現那些習以為常的事物被遺忘的細節，或是讓人看到他們從未留心過的事物。

喬治亞最讓人瘋狂迷戀的就是她那些奇異的花朵繪畫，畫的像是被放大了無數倍的花的內部，那些柔和的顏色，細膩的質地，一層一層包裹起來的寂靜的世界，擁有某種神祕的吸引力──沒人見過那麼迷人的花朵。喬治亞不是依照生物學的標準描繪花的結構，而是用顏色重現她看一朵花時的感覺。給一朵花足夠的時間，讓它充滿你的眼睛，你會因此發現，花朵竟然可以如此壯觀。

姐夫把喬治亞的畫當作一種女性內在欲望的表達（就像超現實主義者習慣思考的那樣），這一觀點影響了不少評論家。連花朵也可以那樣解讀──因為花朵是植物的生殖器，所以它應該是人類欲望的比喻。對一些人來說，花朵總是沒有人類重要。喬治亞對這類評論很厭煩，為此，她將不惜放棄自己最擅長的題材。

不管我畫什麼畫，他們都覺得是女性內在欲望的表達。

喬治亞·歐姬芙，《抽象白玫瑰》
1927 年，現藏於美國喬治亞·歐姬芙博物館

發明一種
永恆的燈塔

在第一次展覽成功後,艾達趁熱打鐵,申請了哥倫比亞大學下屬的應用藝術學校,開始了為期三年的學習,並最終在那裡拿到了藝術學學士和碩士學位。

在那段時間裡,艾達對燈塔特別著迷,開始嘗試創作抽象繪畫。在那一系列作品裡,燈塔射出的光線變成線條、色塊和形狀,成為景物的一部分,讓人彷彿看到一座永恆的燈塔,持續轉動,照耀它身邊的事物,而它發出的每一種光都得到了忠實的記錄。這些變幻的光線和它周圍的景物,都依照艾達計算好的動態對稱構圖方式鋪排,和燈塔這個形象本身的比喻相得益彰——它永遠穩定,引領人走向一個理想的世界。

艾達·歐姬芙,《燈塔主題變化:二號》
1931-1932年,私人收藏

1933年,這些畫在紐約展出時,艾達使用了自己的真名。評論家熱切地表達了對它們的好奇,卻用了一種「危險」的方式——他們說,「歐姬芙」不再只是一個人的姓,而是代表了一個藝術之家。也就是說,從那時開始,艾達不再只是我們的二姐,她正式成了大藝術家喬治亞·歐姬芙的妹妹。

不管我畫什麼畫,他們都不願意忘記我是喬治亞·歐姬芙的妹妹。

艾達·歐姬芙
《燈塔主題變化:七號》
1931-1932年
現藏於美國加州
藝術學院和博物館

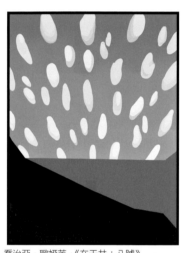

發明一種
永恆的曠野

1929年，喬治亞到新墨西哥州旅行，並在那裡改變了美國現代繪畫的面貌。

那裡沒有喬治亞習慣畫的那種花，僅有一望無際的沙漠、連綿不斷的紅色山丘，以及難以計數的動物骸骨。而喬治亞把這裡所有的沙漠、山丘、雲朵、天空和骸骨都重新「發明」了一遍，讓雲朵變成柔和的抽象符號，山丘變成連綿不斷的色塊，骨頭則變得異常巨大，無聲地漂浮在沙漠之上。她的畫面有一種「理所當然」的氣質，如果從未被工業打擾，自然理應就是這樣的，哪怕是再微小的骨頭，也是壓倒性的、撲面而來的、壯觀的。從來沒有人這樣描繪曠野。後來，藝術史學者說喬治亞·歐姬芙是「美國現代主義之母」。

我想，喬治亞更喜歡的稱呼是「旅行者」。姐夫去世以後，她常常到國際旅行，把更多風景畫到畫布上，比如從飛機上看到的雲朵、縮小成幾條線的河道、古城遺址的巨大石牆。我想，如果地球繼續轉動，而喬治亞還能繼續畫畫，她就不會停止拾撿生活當中奇妙的事物。

喬治亞·歐姬芙，《在天井：八號》
1950年，現藏於美國喬治亞·歐姬芙博物館

如果我在80多歲的時候視力沒有衰退的話，應該還能畫更多畫吧？不過，我已經活到98歲了，還有什麼可抱怨的呢？

烏鴉的遊戲

當艾達忙於在畫布上構建一個秩序井然的世界時，美國大蕭條開始了。

接下來的 10 幾年中，艾達藉由不同的兼職維持生計，教書、寫短篇小說、做護士、畫壁畫，總是為了臨時工作搬家，連個固定的畫室都沒有。一旦有機會，艾達都會參加展覽，爭取更多的曝光，但是人們總把她當成「歐姬芙的妹妹」。除了畫燈塔，艾達一直沒有機會停下來鑽研其他主題，發展出一個穩定的風格，更沒有遇到一個堅定的支持者。

1943 年，艾達搬到加州隱居，再也不外出展覽，最終在那裡去世。我保留了艾達所有的畫。[※]

艾達曾經為小學生畫科普書，介紹印第安人文化。那本書裡有一篇故事叫《烏鴉的遊戲》，描繪了一個保護玉米田不被烏鴉啄食的小孩。小孩說，有些烏鴉朝玉米衝過去，人就會追，這時候，另一些烏鴉就會在樹上呱呱叫，這就是烏鴉的遊戲。也許，人生有時候也是這樣，為了各種各樣的原因奔忙，煞費苦心，最後其實只像一場遊戲。

如果我也有一個斯蒂格利茨的話……不過，我想這就是命運吧！

艾達·歐姬芙，《田納西州的皇家橡樹》，1932 年，私人收藏

※ 在克勞迪婭死後，這些作品散失了，有的甚至出現在跳蚤市場上。至今，艾達的許多畫仍下落不明。

藝術史
只能記住一個人

我們活著的時候，喬治亞·歐姬芙就已經成了時代的偶像。

喬治亞是20世紀被拍攝得最多的藝術家之一，擁有無數的追隨者，人們認真研究她的家居裝潢、飲食習慣和生活哲學。

1938年，《生活》雜誌說喬治亞是「當下美國最著名的女藝術家」，並刊登了她身穿黑衣在沙漠中拾撿頭骨的照片。

人們仰慕的喬治亞就是那樣的形象：獨自一人，在美國西部沙漠跋涉的冒險者；創造了真正獨特的視覺符號的藝術家；一個生活中永遠不缺乏奇妙細節的女人。

有趣的是，我覺得艾達也是這樣的人。

艾達也是個冒險家，走過美國的許多地方，尋找解構日常生活景物的方法。

如果有人感興趣的話，艾達在插花方面的創造，或者對騎馬的熱愛，應該也很值得研究。

甚至連四姐凱薩琳也曾經說：「喬治亞和艾達並不合得來，因為她倆太像了。」

但是，
藝術史最終只能留名一個人。
在兩個相似的歐姬芙之中，
藝術史只需要一個歐姬芙。
於是，一個擁有紀念碑，
另一個擁有缺席的藉口。

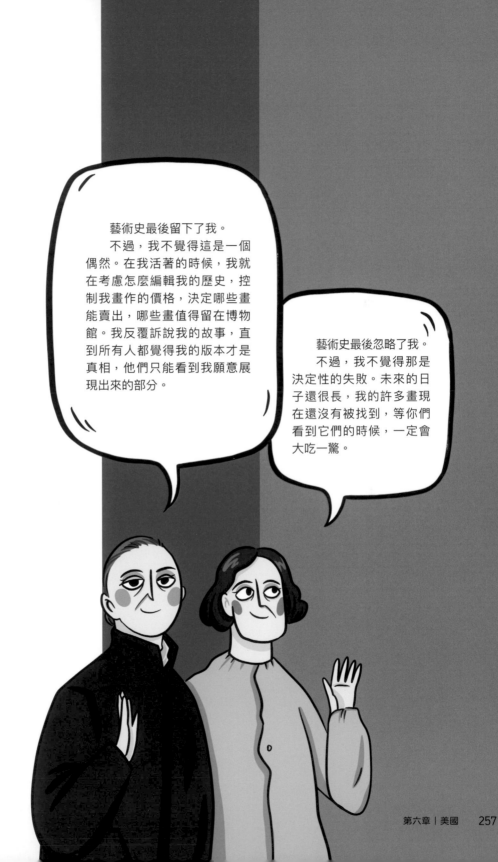

藝術史最後留下了我。

不過，我不覺得這是一個偶然。在我活著的時候，我就在考慮怎麼編輯我的歷史，控制我畫作的價格，決定哪些畫能賣出，哪些畫值得留在博物館。我反覆訴說我的故事，直到所有人都覺得我的版本才是真相，他們只能看到我願意展現出來的部分。

藝術史最後忽略了我。

不過，我不覺得那是決定性的失敗。未來的日子還很長，我的許多畫現在還沒有被找到，等你們看到它們的時候，一定會大吃一驚。

LOUISE BOURGEOIS

路易絲·布爾喬亞

女人只有裸體才能進入博物館嗎？

71歲時才出名

持續創作到98歲

她的蜘蛛雕塑

三次打破女藝術家雕塑拍賣價格最高紀錄

還成為倫敦、東京、首爾、聖彼德堡等

九座城市的永久地標

把失去的人和時間召喚回來

　　路易絲・布爾喬亞曾經在一塊織物上寫下讓她害怕的東西：黑暗、墜落、失眠、空虛……布爾喬亞害怕失去生命中的人和事物，在她的創作裡，她不斷地與這種恐懼對話，並且嘗試把那些已經離開的人召喚回來。

> 我確實拋棄了她的媽媽……

> 我永遠離開了她。

薩迪・里奇蒙
家庭教師

路易・布爾喬亞
（？-1951年），父親

路易在法國經營一間畫廊，出售古董掛毯。一戰期間，他被徵召入伍，長期離家。戰爭結束後，他又在妻子的眼皮底下和孩子的家庭教師發生了婚外情。

約瑟芬・福里奧
（？-1932年），母親

約瑟芬負責家裡掛毯的修復工作，是一位一流的縫紉匠。在布爾喬亞21歲時，她因為染上西班牙流感離世。

> 布爾喬亞總是擔心人們會拋棄她。

> 我也永遠離開了她。

> 總有一天，我們會剪斷臍帶離開媽媽。

> 害怕是我的動力。

傑里・格羅沃伊
（？），助手，好朋友

1980年，格羅沃伊在自己策劃的展覽中加入了布爾喬亞的作品，但布爾喬亞認為擺放的位置不對，焦慮地要求移除那件作品。他們因此而相識，後來他成了布爾喬亞的助手兼好友，直到她去世。

羅伯特・戈德沃特
（1907-1973年）
丈夫，藝術史學者

蜜雪兒、
讓一路易士、阿蘭
布爾喬亞的孩子們

戈德沃特曾是紐約原始藝術博物館館長，他和布爾喬亞在巴黎相識，然後帶她移居美國。他們領養了一個孩子後，布爾喬亞又生下了兩個孩子。被領養的蜜雪兒在布爾喬亞79歲那年離世。

——讓蜘蛛占領世界！

路易絲・布爾喬亞的「蜘蛛」是藝術史上最經典的符號之一：

「她」碩大無朋——有些蜘蛛雕塑高達10米。

「她」無處不在——已經成為多個國家的永久收藏。

「她」令人好奇——為什麼偏偏是蜘蛛？

布爾喬亞反覆製作大大小小的蜘蛛雕塑，把「她們」叫作《媽媽》。在布爾喬亞看來，蜘蛛和她的母親一樣，總是耐心地紡織，聰慧過人，是家庭的保護者。同時，蜘蛛也有兇狠、充滿威脅性的一面——有些母親是這樣的。在蜘蛛雕塑的腹部裝著白色大理石製作成的蛋——蜘蛛母親勤懇而充滿攻擊性，是為了保護自己的孩子。

「母親」是布爾喬亞創作的一個母題。

布爾喬亞反覆思考怎麼利用自己的回憶，如何在創作中治療自己的痛苦，如何一遍一遍地講述那些已經死去的人和自己的故事，就像蜘蛛一樣，她攜帶著自己沉重的記憶生活和創作，直到生活和藝術無法分開。

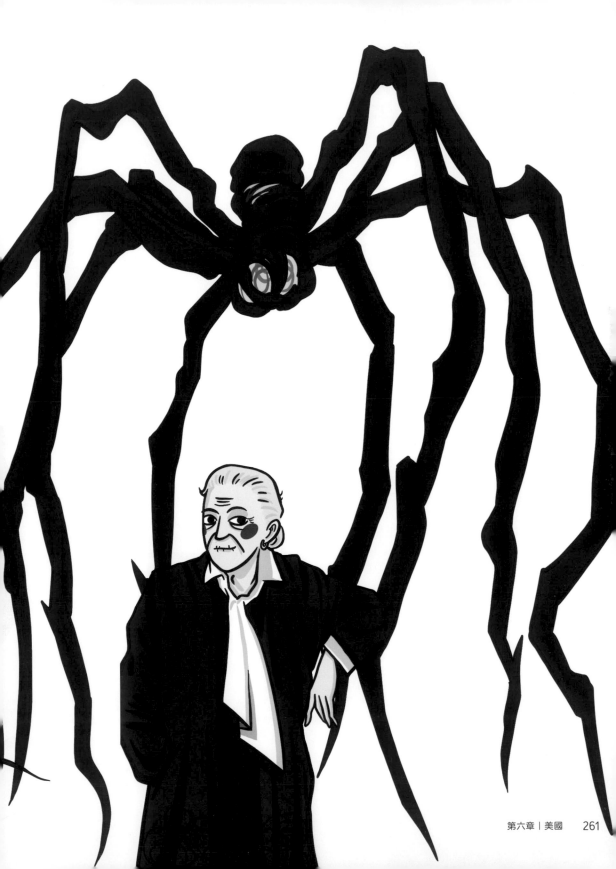

你準備好聽一個可能虛假但足夠動人的故事了嗎？

路易絲‧布爾喬亞把自己的個人生活作為創作材料，不斷地回顧過去，用繪畫、雕塑、織物和文字重新塑造那些記憶和感覺。因此，她也創造了一個若有若無的騙局──讓觀眾以為他們在作品中讀到的個人歷史一定是真實發生過的。過去實際上是什麼樣的我們不得而知，因為布爾喬亞已經讓她敘述的這個版本在藝術史上不朽。

一切從紡織開始

布爾喬亞的父母在法國經營掛毯生意。她記得，母親經常坐在太陽底下縫補掛毯，以無限的耐心修復上面的圖案。布爾喬亞的許多童年回憶都和掛毯有關──在河裡洗掛毯，掛毯重得需要四個人才能舉起來；想像掛毯破損的部分應該補上什麼樣的圖案，並畫下來給家人做參考。布爾喬亞在家庭中目睹了針如何起作用──它可以修補物品，同時，它也可以刺傷人。

路易絲‧布爾喬亞，《比耶夫爾頌歌》，2007 年

布爾喬亞用布做了一本24頁的書，紀念陪伴她長大的比耶夫爾河，她的家人在這裡為掛毯染色。布爾喬亞在布上印染圖案，或縫補和拼接布料，重現一條河流可以擁有的色彩、波紋和漩渦。從這本書來看，布爾喬亞的童年似乎燦爛又浪漫。

《兒童虐待》

布爾喬亞童年回憶的另一部分是父親的婚外情。父親出軌她的家庭教師後，她感到了一種雙重背叛，不僅父親背叛了身為父親的職責，家庭教師也背叛了自己原本應該扮演的角色。而布爾喬亞覺得自己成了母親的棋子，一邊幫忙監視他們，一邊困惑為何母親仍在忍受。

> 幾十年後，我出版了一本名叫《兒童虐待》※的小冊子，冊子用照片的形式講述了父母的情感漩渦對我造成的影響。

※ 在冊子裡，布爾喬亞寫道：「你每天都需要拋棄你的過去，接受它。如果你不能接受它，你就會成為一個雕塑家。」

數學不會背叛

1932年，布爾喬亞進入索邦大學學習數學和幾何學。公式和規律讓她著迷，因為它們象徵著某種恆定不變的事物（比如，兩條平行線永遠不會相交，在它們的關係中沒有意外）。母親死後，布爾喬亞轉向學習藝術。只有在藝術創作裡，她才能盡情思念母親，並且消耗那種痛苦。

> 再見。

> **1932年**
> 布爾喬亞的母親離世。

路易絲·布爾喬亞，《誕生》，2007年

布爾喬亞描繪了自己眼中母親與孩子的關係。母親把孩子從產道中推出，兩者仍然藕斷絲連，即使未來他們終將分離。母子關係並非總是神聖而潔淨的，它首先是一種紅色的聯繫——血肉模糊、血脈相連、包含憤怒與熱愛。

離家萬里

> 你好。

1938年，布爾喬亞遇到了戈德沃特。據說，戈德沃特在很多方面和布爾喬亞的母親很像——理性、聰明、從不發火。他們很快結婚並移居美國，共同撫育了三個孩子。

誰能為路易絲· 布爾喬亞歸類？

在美國，布爾喬亞結識了流亡的超現實主義者，和抽象表現主義團體的關係也很密切。但是，布爾喬亞的作品卻不屬於任何一個流派。布爾喬亞不需要潛意識的指導，更不需要在「不知道自己要做什麼」的情況下潑灑顏料再刮下它們，等待奇蹟顯現。她站在不同的藝術浪潮之間，用記憶和身體創造了藝術史上獨一無二的比喻，準備顛覆時人的期待。

再見。

1951年
布爾喬亞的父親離世。

讓雕塑搶占身邊的空間
「人物」系列雕塑，
20世紀40－50年代

在20世紀40年代後，布爾喬亞從繪畫轉向雕塑。她說想召喚那些她失去的人們——留在故鄉的、曾經熟悉的人，以他們為靈感創造雕像。那些雕像看起來足夠抽象，卻保留了人的特質，頎長、沉默，猶如影子、幽靈。它們常在展覽中集體出現，把博物館的空間臨時變成它們的家庭聚會，而走入它們之中的觀眾便成了闖入者。

讓雕塑失去安全感，變得脆弱
「巢穴」系列雕塑，20世紀60年代

　　布爾喬亞的父親會把自己的椅子收藏起來掛在天花板上，這讓布爾喬亞對「懸掛」產生了興趣。在巢穴系列裡，布爾喬亞取消了雕塑通常會有的底座，將雕塑懸吊起來，讓這些「動物避難所」處於一種矛盾狀態：這是一個溫暖穩固的家園，還是一間危房？

路易絲‧布爾喬亞
《巢穴系列：縫葉精靈》，1963年
現藏於法國伊斯頓基金會

再見。

1973年

布爾喬亞的丈夫離世。

讓雕塑變成一種表演
20世紀70年代

　　布爾喬亞用乳膠做雕塑，並把它們變成演出服。1978年，布爾喬亞在她的雕塑《對抗》旁舉行了一場奇異的時裝秀，請人穿上擁有大大小小的凸起的乳膠服裝，在觀眾面前走動，並讓模特兒反覆喊出「她拋棄了我」。

這件衣服滿好看的，我在1975年也試穿了一下。

路易絲‧布爾喬亞，
《伴侶》，2003年
現藏於法國伊斯頓基金會

清洗掛毯和為掛毯染色時的重要動作是用力擰掛毯，直到把水分徹底擰乾。布爾喬亞用這個動作比喻人被情感纏繞時的狀況。一對伴侶彼此需要，彼此壓迫，又害怕分離，最後面目模糊，只剩下要把對方吸收進去的漩渦。雕塑用有鏡面效果的鋁製作，觀眾在觀看它時，也會看到自己。

你好。

1980年，傑里‧格羅沃伊策劃了一個包含布爾喬亞的群展。在交談過程中，布爾喬亞突然滑倒了，這讓他突然意識到這個看起來充滿攻擊性的藝術家多麼脆弱。他們就這樣認識，後來成了最好的朋友。

回顧展
不是終點

　　1982年，紐約現代藝術博物館舉行了布爾喬亞回顧展，那時她已經71歲了。這像是一個來得很晚的認可，但是，自那以後，布爾喬亞仍沒有停止突破自己。

「女人需要裸體才能進入博物館嗎？」

1984年，一群女藝術家戴著大猩猩頭套，化名「游擊隊女孩」，向藝術界的不平等發起進攻。她們製作大型海報《女人需要裸體才能進入大都會博物館嗎？》，指出在大都會藝術博物館的現代藝術區裡，只有5%的女藝術家，而博物館裡的畫85%的裸體都是女性。透過宣傳，她們讓更多人意識到作為女藝術家獲得展覽的機會更少的問題。

《女人需要裸體才能進入大都會博物館嗎？》
海報，1989年，現藏於英國泰特現代美術館

布爾喬亞是「游擊隊女孩」的偶像。在《當女藝術家的優勢》海報裡，她們提到其中一個「優勢」是「你的事業可能會在80歲以後有起色」，為布爾喬亞得到的延滯認可打抱不平。從某種程度來說，她們猜對了——在80歲後，布爾喬亞的藝術面貌再次改變了。

再見！

1990年
布爾喬亞領養的
孩子蜜雪兒去世

每一種痛苦都可以放進籠子裡

1990年左右，布爾喬亞開始建造巨大的籠子。

所有的人和記憶都有意義

每一個籠子都像是一個儲藏室，充滿許多讓人好奇或者不安的元素——可能是布爾喬亞收集的和記憶有關的物品。比如可能是在某個傷心時刻穿著的衣服；也可能是她縫製的多個人頭，彷彿沉默地對峙著；還可能是一些「無用之物」，像她童年時代破爛的掛毯。在布爾喬亞手中，沒有應該被拋棄的東西，一切記憶都有意義。

在最小單位裡認識自己

布爾喬亞玩了個語言遊戲，把它叫作「Cells」：在英語裡，它既有「單間牢房」的意思，也代表著「細胞」——生物體最基本的單位。組成人最基本的單位是什麼呢？對布爾喬亞來說，可能是記憶，是那些被我們遺忘的零碎物品，是失落的對話。同時，人最難以逃脫的，就是用自己的偏好與缺陷編織的牢籠。

「牢籠」在布爾喬亞看來並不是一個糟糕的詞，它是一個中性概念，一個認識自我的方式。她是這麼解釋的：「至少在一個封閉空間時，你知道自己的極限在哪裡。」

反覆玩弄「觀看」的規則

籠子是封閉的，觀眾不得其門而入，卻可以透過籠子向內窺視，然後猜測這個籠子裡的人過著什麼樣的生活，擁有什麼樣的痛苦。

布爾喬亞用籠子打破了觀看藝術的規則。這些不同形狀和大小的籠子沒有起點和終點，也沒有一個最佳的欣賞位置，它邀請觀眾不斷移動，成為籠子呈現的那種生活的參與者甚至共謀者。欣賞它們、看到全貌需要時間和耐心，就像我們認識新的朋友，乃至認識自我，同樣需要時間和耐心。

路易絲·布爾喬亞，《細胞：眼睛和鏡子》，1989-1993年，
現藏於英國泰特現代美術館

在這個「細胞」裡，布爾喬亞放入了用大理石製作的黑色眼珠和鏡子，觀眾在其中會看到鏡子裡的眼睛和自己，在窺視籠子的同時審視自己。

蜘蛛的結局

　　1994年，布爾喬亞做了第一個大型蜘蛛雕塑。而後，她花了十幾年時間，讓那些象徵著她最愛的媽媽的蜘蛛雕塑占領全世界。

　　在83歲的年紀，許多藝術家已經陷入失語或者自我重複，或者開始回憶往日的光輝，而布爾喬亞卻反覆地回望過去，不斷挑戰創作的可能性。一切故事從紡織開始——媽媽教會她縫紉，她最後編織了一個在破碎的家庭中成長的女孩的故事，那個女孩成了藝術史上不可或缺的藝術家，創造了一套極其私密的，又擁有普遍動人之處的語言。

　　布爾喬亞的助手格羅沃伊說，她在最後的日子裡開始拒絕離開房子，不再旅行。布爾喬亞說：「我的作品比我的肉身更像我。」從某種意義上，布爾喬亞說的是對的——我們總是在看見美麗的網的時候，就知道一隻蜘蛛曾經在此勤奮地生活。

路易絲・布爾喬亞，
《無題：7號》，1993年，
現藏於法國伊斯頓基金會

布爾喬亞澆鑄了格羅沃伊握住她的手的雕塑，並在手臂加「蓋」了一座小房子。當友誼與信任並存時，那個地方就是她的家園。

路易絲・布爾喬亞，《我做》《我撤銷》《我重做》，
1999-2000 年

布爾喬亞建造了三座塔樓，觀眾可以花時間登上旋轉扶梯，到達「我做」和「我撤銷」的塔樓頂端，在天臺上的鏡子中觀察多個角度的自己。而在「我重做」塔樓裡，隱藏著一個持續向上的扶梯，在持續地創作、毀滅和再創作之中，你會發現無數個自己。

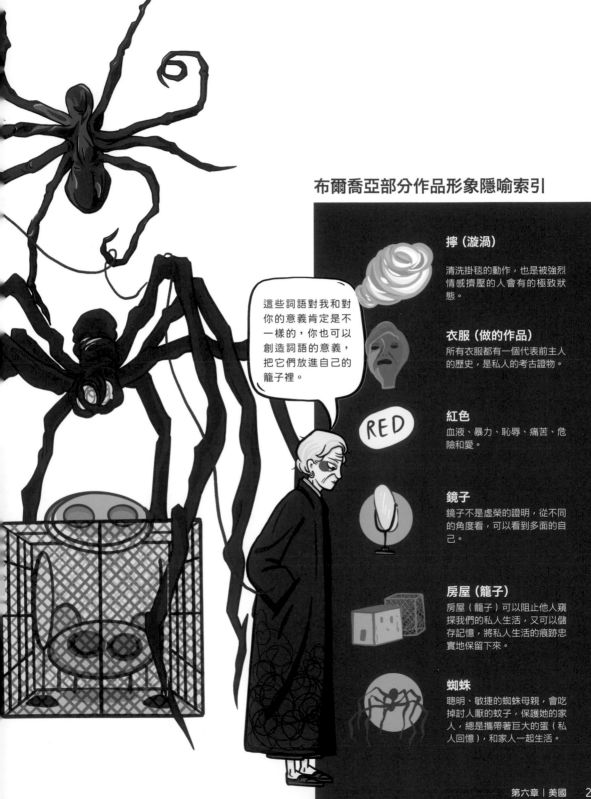

這些詞語對我和對你的意義肯定是不一樣的，你也可以創造詞語的意義，把它們放進自己的籠子裡。

布爾喬亞部分作品形象隱喻索引

擰（漩渦）
清洗掛毯的動作，也是被強烈情感擠壓的人會有的極致狀態。

衣服（做的作品）
所有衣服都有一個代表前主人的歷史，是私人的考古證物。

紅色
血液、暴力、恥辱、痛苦、危險和愛。

鏡子
鏡子不是虛榮的證明，從不同的角度看，可以看到多面的自己。

房屋（籠子）
房屋（籠子）可以阻止他人窺探我們的私人生活，又可以儲存記憶，將私人生活的痕跡忠實地保留下來。

蜘蛛
聰明、敏捷的蜘蛛母親，會吃掉討人厭的蚊子，保護她的家人，總是攜帶著巨大的蛋（私人回憶），和家人一起生活。

附錄：重要人名中外對照表

※ 依照中文名筆畫順序

三～五劃

尤金・馬奈　Eugène Manet

巴尼特・紐曼　Barnett Newman

文森佐・卡泰納　Vincenzo Catena

加百列・帕萊奧蒂　Gabriele Paleotti

加百列・穆特　Gabriele Münter

卡拉瓦喬　Michelangelo Merisi da Caravaggio

卡特琳娜・范・海默森　Catharina van Hemessen

卡蜜兒・克洛岱爾　Camille Claudel

古斯塔夫・保利　(Theodor)Gustav Pauli

古斯塔夫・庫爾貝　Gustave Courbet

尼古拉斯・普桑　Nicolas Poussin

弗雷德里克・勒伊斯　Frederik Ruysch

弗蘭斯・哈爾斯　Frans Hals

瓦西里・康定斯基　Wassily Kandinsky

皮特・蒙德里安　Piet Mondrian

六劃

伊內斯・阿莫爾　Inés Amor

伊利亞・列賓　Ilya Yefimovich Repin

伊莉莎白・加德納　Elizabeth Jane Gardner

吉羅拉莫・豐塔內拉　Girolamo Fontanella

安妮・西摩—達默　Anne Seymour Damer

安德列・布賀東　André Breton

安潔莉卡・考夫曼　Angelica Kauffman

朱塞佩・韋米格里奧　Giuseppe Vermiglio

朱塞佩・塞拉基　Giuseppe Ceracchi

朱蒂斯・萊斯特　Judith Leyster

米開朗基羅　Michelangelo di Lodovico Buonarroti Simoni

艾達・歐姬芙　Ida O'Keeffe

艾德蒙妮亞・路易斯　Mary Edmonia Lewis

西蒙・沃特　Simon Vouet

七劃

希爾瑪・阿夫・克林特　Hilma af Klint

李・克拉斯納　Lee Krasner

李歐諾拉・卡靈頓　Leonora Carrington

貝絲・莫里索　Berthe Morisot

八劃

佩姬・古根漢　Peggy Guggenheim

拉茲洛・莫霍利—納吉　László Moholy-Nagy

拉斐爾　Raffaello Sanzio da Urbino

拉維尼亞・豐塔納　Lavinia Fontana

林布蘭　Rembrandt Harmeszoon van Rijn

芙烈達・卡羅　Frida Kahlo

阿列克謝・馮・亞夫倫斯基　Alexej Georgewitsch von Jawlensky

阿特蜜希雅・真蒂萊希　Artemisia Gentileschi

阿梅德・歐贊凡　Amédée Ozenfant

阿隆索・科洛　Alonso Sanchez Coello

阿道夫・邁爾　Adolf Meyer

阿爾弗雷德・布歇　Alfred Boucher

阿爾弗雷德・斯蒂格利茨　Alfred Stieglitz

九劃

保羅・勒羅伊　Paul Leroi

保羅・塞尚　Paul Cézanne

威廉・華根菲爾德　Wilhelm Wagenfeld

科內利斯・霍夫斯泰德・德・格魯特　Cornelis Hofstede de Groot

科西莫二世・德・梅迪奇　Cosimo II de' Medici

約書亞・雷諾茲　Joshua Reynolds

約翰・D・希夫　John D Schiff

約翰・拉斯金　John Ruskin

約翰・蘭德　John Rand

約翰內斯・維梅爾　Johannes Vermeer

胡安・米羅　Joan Miró

迪亞哥・里維拉　Diego Rivera

十劃

韋羅基奧　Andrea del Verrocchio

俵屋宗達　Tawaraya Sōtatsu

埃蒂安・法爾科內　Etienne Falconet

漫畫・圖解「被消失」的藝術史：
花朵、毛毛蟲和疼痛也能成為創作主題！
23 位女藝術家挑戰時代與風格限制，讓藝術的面貌更豐富完整

作　　　者	李君棠
繪　　　者	垂垂
美 術 設 計	郭彥宏
內 頁 構 成	高巧怡
編 輯 協 力	溫芳蘭、趙啟麟
行 銷 企 劃	陳慧敏、蕭浩仰
行 銷 統 籌	駱漢琦
業 務 發 行	邱紹溢
營 運 顧 問	郭其彬
責 任 編 輯	張貝雯
總 編 輯	李亞南
出　　　版	漫遊者文化事業股份有限公司
地　　　址	台北市松山區復興北路331號4樓
電　　　話	(02) 2715-2022
傳　　　真	(02) 2715-2021
服 務 信 箱	service@azothbooks.com
網 路 書 店	www.azothbooks.com
臉　　　書	www.facebook.com/azothbooks.read
營 運 統 籌	大雁文化事業股份有限公司
地　　　址	台北市松山區復興北路333號11樓之4
劃 撥 帳 號	50022001
戶　　　名	漫遊者文化事業股份有限公司
初 版 一 刷	2023年1月
定　　　價	台幣550元

ISBN　978-986-489-743-8
本書經由中國廣西師範大學出版社授權出版

國家圖書館出版品預行編目 (CIP) 資料

漫畫.圖解「被消失」的藝術史：花朵、毛毛蟲和疼痛
也能成為創作主題!23位女藝術家挑戰時代與風格限
制, 讓藝術的面貌更豐富完整/ 李君棠著；垂垂繪. -- 初
版. -- 臺北市：漫遊者文化事業股份有限公司, 2023.01
　面；　公分
ISBN 978-986-489-743-8(平裝)
1.CST: 藝術家 2.CST: 女性傳記 3.CST: 世界傳記
4.CST: 藝術評論
909.9　　　　　　　　　　　　　　111021220

漫遊，一種新的路上觀察學
www.azothbooks.com
漫遊者文化

大人的素養課，通往自由學習之路
www.ontheroad.today
遍路文化・線上課程